색의 놀라운 힘

*L'etonnant pouvoir des couleurs*

# 색의 놀라운 힘

장 가브리엘 코스 지음
김희경 옮김

이숲

# 색은 우리 행동에 어떤 영향을 미칠까?

여러분이 어느 미국 대학교 학생이고, 그 유명한 IQ 테스트를 하는 중이라고 가정해보자. 빨간색 글자로 커다랗게 '87번'이라고 적힌 수험표도 받았다. 글자의 강렬한 빨간색이 약간 긴장감을 불러일으켰지만, 어쨌든 신호가 울리면 20분 내로 끝내야 한다. 이 순간 머릿속에는 이 테스트에 대한 생각 말고는 아무것도 없다. 최대한 많은 문제를 풀려면 한시도 허비할 수 없다. 잠시 후 테스트가 끝났다는 신호가 울린다. 여러분은 문제를 거의 다 풀었고, 그런대로 만족하며 답안지를 제출한다. 이만 하면 잘 끝난 셈이다.

이번에는 여러분이 다른 학생이라고 가정해보자. 수험표에는 빨간색이 아니라 검은색으로 번호가 적혀 있다. 여러분은 처음에 한눈파느라 이 번호를 보지도 못했다. 게다가 이 테스트가 대학 정규 수업과는 무관하므로 중압감도 없다. 시작 신호가 울린다. 1번 문제를 읽

어보니 너무 쉽다. 모든 문제가 이런 수준이면 똑똑한 자식을 둔 어머니가 기뻐하실 만한 결과가 나올 것이다. 2번 문제는 더 쉽다. 미소 지으며 다음 문제를 풀기 시작한다. 그런데 어느새 시간이 다 됐다. 답안지를 걷어간다. 벌써? 아직 풀지 못한 문제들이 남았는데….

2007년 뉴욕 주 로체스터 대학에서는 빨간색이 IQ 테스트에 미치는 영향을 알아보고자 이런 실험을 했다. 결과를 보니 빨간색 번호가 적힌 수험표를 받은 학생들이 문제를 더 많이 풀었지만, 오답도 더 많았고, 점수가 낮은 학생이 반이나 됐다. 결국, 빨간색이 주는 스트레스가 무의식적으로 이성적 사유를 방해했고, 학생들은 IQ 테스트에서 점수를 잃었다.

이 책은 색이 인간의 정신과 육체에 미치는 영향에 관한 엄청나게 많은 연구 결과를 참고했다. 색이 인간의 행동·자신감·기분·집중력·열망·운동성·체력에 미치는 영향에 대해 주목할 만한 연구 결과도 포함돼 있다. 단지, 이 책은 형식적 엄격성이 요구되는 학술서가 아니어서 그 출처를 일일이 밝히는 과정은 생략했다.

이제 여러분은 모든 분야에서 색이 얼마나 인간의 행동을 변화시키는지 알게 될 것이다. 실용적인 측면에서도 이 과학적 연구 결과들은 각자가 추구하는 목적(복장, 실내장식, 사무실, 가게, 대량 생산품 등)에 가장 적합한 색을 선택하는 데 매우 유용한 도움을 줄 것이다.

# 목차

# 제1장

■□□

# 색의 이해

이렇게 말하면 많은 이가 실망할지도 모르겠지만, 색은 존재하지 않는다. 미셸 파스투로[1]는 "색은 단지 우리가 보기 때문에 존재한다. 즉, 색은 순전히 인간이 만들어낸 것이다."라고 했다. 인정하기 어려울 뿐 아니라, 우리 직관을 거스르는 사실이다. 과학자들은 색을 명확히 규정하려고 많은 시간을 들여 연구했고, 20세기 말이 돼서야 비로소 이 주제에 관해 일치된 의견을 내놓았다. 그렇다면 색은, 아니 더 정확히 말해 색의 인식이란 무엇일까?

인간의 눈이 감지하는 색은 파장이다. 눈은 380nm에서 780nm 사이의 일부 파장을 감지한다. 이를 과학자들은 '광학 스펙트럼', 즉

---

1. Michel Pastoureau(1947~): 프랑스 중세 역사가이자 색채·기호·문장 상징학 전문가이다. 1972년 『중세 문장(紋章)의 동물』로 박사학위를 받았다.

눈으로 볼 수 있는 가시광선이라고 말한다. 빛은 적외선, 극초단파, 전파(가장 긴 파장의 빛), 혹은 X광선과 UV광선(가장 짧은 파장의 빛) 같은 파동 현상이다. 이런 파장은 인간의 눈에 감지되지 않는다는 점이 가시광선과 근본적으로 다를 뿐이다.

빛은 우리 눈이 '보는' 대상(전구, 태양, 발광 표면, 초 등)에서 나온다. 이런 빛은 선별적으로 반사되고 일부만 통과되는데, 이것이 슬라이드, 더 간단히 말해 선글라스의 원리다. 그러니까 빛이 전부 혹은 일부 반사된 덕분에 우리는 주변 사물을 볼 수 있다.

어떤 사람에게는 초등학교 시절 쉬는 시간에 운동장에서 미나리아재비를 가지고 놀던 추억이 있을 것이다. 아이들은 미나리아재비 꽃의 노란빛이 턱에 비치면, 버터를 좋아한다는 뜻이라고 했다. 하지만 이런 믿음은 연구자들이 이 노란빛의 기원을 밝힘으로써 무너지고 말았다. 실제로 미나리아재비 꽃의 노란빛이 턱에 비친 것은 노란색에 해당되는 파장이 오목한 형태 꽃잎 위에 집중돼 반사됐기 때문이다. 다시 말해 빛은 발산하거나 흡수되거나 반사되는 전자파다.

하지만 누구보다도 똑똑한 아인슈타인의 생각은 훨씬 더 복잡했다. 그는 가시광선이 평범한 전자파[2]일 뿐 아니라 광자 다발(혹은 광양자)이라는 가설을 세우고 입증했다. 그러니까 빛은 에너지의 이동이기도 하다(예를 들어 보라색의 광자에는 3eV의 에너지가 있다). 이 이론은

---

2. 전기자기파, 전기 및 자기의 흐름에서 발생하는 전자기 에너지이다. 전기장과 자기장이 반복하면서 파도처럼 퍼져나가므로 전자파라고 부른다. 전자파는 주파수(초당 파동수) 크기에 따라 낮은 순서대로 전파(장파, 중파, 단파, 초단파, 극초단파, 마이크로파), 적외선, 가시광선(빛), 자외선, X 선, 감마선 등으로 구분된다. 전파는 주파수가 3,000GHz(초당 3조 번 진동) 이하의 전자파를 말한다.

2012년 힉스 보손[3]의 존재를 확인함으로써 확고해졌다.

하지만 괴테의 영향에서 감히 벗어나지 못한 일부 학자들 때문에 이런 색 이론은 최근에야 과학자들의 지지를 얻었다. 그렇게 요한 볼프강 폰 괴테의 『색채론』은 200년 가까이 사람들을 현혹했다. 괴테는 2천 쪽이 넘는 이 방대한 책에서 서로 대비되는 네 가지 기본 색이 있다고 설명한다. 즉, 파란색은 노란색과 빨간색은 초록색과 대비된다(흰색이 검은색과 대비되는 것처럼). 괴테는 빛에 가까운 노란색과 어둠에 가까운 파란색을 양극에 놓고, 그 사이에 다른 색들을 정렬했다. 그리고 같은 빛(예를 들어 연기 때문에 보이는 빛)이라도 흰색 바탕에서는 노란색이, 검은색 바탕에서는 푸른색이 우세하다는 점에 주목했다. '빛의 화가' 윌리엄 터너는 특히 여러 가지 색이 섞인 짙은 색으로 하늘을 과장되게 표현했는데, 그뿐 아니라 다른 화가들도 괴테가 주장한 색채론의 영향을 받았다.

대부분 과학자는 괴테의 색 이론이 시대착오적이라고 공개적으로 말하기 난처해서 부분적으로 옳다고 설명할 것이다. 하지만 그러면 괴테의 이론을 신봉하는 사람들에게는 호의적인 반응을 얻겠지만, 뉴턴의 꾸지람을 피할 수 없을 것이다.

뉴턴은 흰빛이 프리즘을 통과했을 때 생기는 색채들이 사실은 프

---

3) Higgs boson: 입자물리학의 표준모형이 제시하는 기본입자 가운데 하나. 1964년 피터 힉스는 입자에 질량이 부여되는 과정에 대한 가설인 힉스 메커니즘을 발표하면서 힉스 보손의 존재를 가정했다. 힉스의 가설은 바닥 상태일 때 0이 아닌 값을 갖는 아직 발견되지 않은 양자가 힉스 장 안에서 자극을 받아, 쿼크나 전자와 같은 다른 기본 입자에 질량을 부여한다는 이론이다. 힉스 보손은 현대 물리학이 우주를 설명하는 데 중요한 역할을 하고 있어, 존재 여부를 확인하는 것에 따라 지금의 물리학에서 설명하는 우주론이 실제와 얼마나 같은지 가늠하는 기준이 된다.

리즘을 통해 나온 것이 아니라 빛의 구성 요소라는 사실을 증명했다. 뉴턴의 빛 이론은 프리즘을 통해 빛을 분해한 데카르트의 연구에서 시작된다. 알다시피 빛이 피라미드 형태의 투명한 프리즘을 통과하면 예쁜 무지개가 생긴다. 뉴턴은 이 무지개로부터 빛의 근원을 재구성했다. 그는 프리즘을 통과해서 나타나는 여러 가지 색의 빛을 렌즈를 이용해서 한 점에 모았고, 거기서 원래의 흰빛이 다시 나타나는 현상을 확인했다. 뉴턴은 프리즘이 여러 가지 색을 만든 것이 아니라, 흰빛에 이미 내포돼 있던 색들이 분리됐다는 결론에 이르렀다. 이것은 그야말로 획기적인 발견이었다. 색은 광도의 한 단계가 아니라 빛의 특성이며, 색에는 저마다 고유한 굴절각이 있다. 뉴턴의 통찰력은 참으로 대단하다.

사과가 뉴턴의 머리로 떨어진 사건은 그 뒤에 일어났을 것이다. 괴테가 원색을 네 가지로 대분했다면, '무지개 전사' 아이작 뉴턴은 누구의 도움도 없이 빨간색·주황색·노란색·초록색·파란색·남색·보라색 일곱 가지를 원색으로 정의했다. 왜 일곱 가지일까? "아이작 뉴턴, 학자, 연금술사, 비의(秘儀)학자, 수점(數占)장이"라고 쓰인 명함에서 그 이유를 찾을 수 있다. 즉, 그는 '7'이라는 숫자에 균형이 있다고 믿었다. 7일의 천지창조, 7행성, 7음계, 백설 공주의 일곱 난쟁이까지…. 그래서 그는 무지개의 여섯 가지 색에 남색을 더해 원색을 일곱 가지로 정했다. 오늘날 사람들은 무지개가 여섯 가지 색으로 이뤄졌음을 알고 있다. 앞으로 살펴보겠지만, 원색은 사실 세 가지다.

## 색의 인식

색상, 명도, 채도는 색의 3요소로 색의 대표적 속성이다.

빛의 파장에 따라 서로 다른 색의 종류는 매우 다양하며, 색의 이름으로 구별되는 모든 색은 변별적으로 감지된다. 색의 이런 속성이 바로 색상(hue)이다.

명도(value)는 색의 밝고 어두움을 말한다. 물체 표면에서 빛이 흡수되는 정도는 색의 어두운 정도로 느끼게 되고, 빛이 반사되는 정도는 색의 밝기로 느끼게 된다. 따라서 같은 색상이라도 밝음과 어두움에 따라 명도가 달라진다. 도식적으로 말하자면 흰색을 더해 만든 밝은 색은 명도가 높고, 검정을 더해 만든 어두운 색은 명도가 낮다. 예를 들어 빨간색은 연분홍색부터 적자색까지, 파란색은 하늘색부터 네이비블루까지 흰색이 포함된 비율이 점차적으로 낮아진 상태다.

채도(chroma)는 색의 맑고 탁한 정도를 말한다. 특정한 색파장이 얼마나 순수하게 반사되느냐에 따라 색의 순도가 달라진다. 도식적으로 말하자면, 채도는 회색의 백분율로서 같은 색상 중에서 회색이 섞이지 않은 색을 '순색'이라고 하고, 순색에 회색을 섞을수록 채도가 낮아진다.

색 이론에 관한 아인슈타인의 생각에 따르면, 가시광선 대역의 광자 에너지가 낮을수록 빨간색 계열로 보이고, 에너지가 높을수록 보라색 계열로 보인다. 명도는 광원에서 나오는 광자의 양으로 이해하면 된다. 채도는 같은 광원의 다른 파장과 비교한 주 파장의 진폭이다.

두 파장이 함께 있으면 색은 이제 더는 스펙트럼의 결과물도 아니고 채도도 낮아진다.

안구의 망막은 세 종류의 추상체[4]라는 감각세포로 이뤄져 있는데, 이 세포들이 각각 일정한 스펙트럼의 폭에 반응하는 덕분에 우리는 색을 인지할 수 있다. S추상체(small, 단파장)는 파란색에, M추상체(medium, 중파장)는 초록색에, L추상체(long, 장파장)는 빨간색에 반응한다. 그런데 최근에 남성의 10%, 여성의 50%에게 오렌지색에 반응하는 네 번째 유형의 광수용체가 있다는 사실이 밝혀졌다. 노란색, 오렌지색, 붉은색 계열의 차이를 예민하게 포착하는 이들을 '4색형 색각자(tetrachromat)'라고 부른다. 여러분이 여성이고 자녀가 색맹이라면, 여러분은 테트라크로매트일 가능성이 크다. 게다가 갈색과 노란색을 좋아한다면, 여러분은 최고의 행운을 타고난 셈이다. 왜냐면 거위 배설물을 보고 평범한 3색형 색각자(trichromat)들보다 100배나 많은 색을 구별해낼 수 있을 테니 말이다.

이처럼 색을 감지한다는 것은 뇌가 해독하는 이런 서너 가지 인식의 혼합을 뜻한다. 하지만 파라오 시대 이집트인들은 눈이 '색을 혼합하는 팔레트'라고 믿었다. 물론 이것이 옳은 생각은 아니다. 왜냐면 인식의 혼합은 주로 뇌의 후두부에서 이뤄지기 때문이다.

감각세포의 인식 강도는 명도와 일치한다. 예를 들어 어두운 곳에

---

4) cone: 망막의 중심와에 밀집돼 있는 시세포의 일종. 밝은 곳에서 움직이고 색각 및 시력에 관계되는 것으로 망막 중심부에 6~7백만 개의 세포가 밀집돼 있다.

서 빛을 약하게 하면 감각 능력이 제한돼 추상체가 색을 지각하지 못하게 된다. 밤에는 추상체가 활동하지 않아서 대상을 알아보지 못한다. 하지만 다행히 망막에는 추상체 말고도 간상체[5]가 있다. 더구나 추상체보다 열 배나 많은 간상체는 색이 아니라 단지 빛의 강도에 따라 반응한다. 빛의 강도가 낮으면 추상체 활동이 약해지지만, 간상체가 활동하는 데는 문제없다. 추상체는 어둠 속에서 파란색 계열에 민감하게 반응하지만 빨간색 계열에 대해서는 둔하다. 70년대에는 프랑수아 트뤼포 감독의 영화 「아메리카의 밤」에서처럼 카메라에 파란 필터를 끼워 밤처럼 보이게 하는 기술이 자주 사용됐다. 이와 반대로 광자가 너무 많으면, 망막의 추상체와 간상체에 동시에 부딪혀 포화 상태가 돼 눈이 부신다.

아울러 괴테가 주장했듯이 뇌에서 실현되는 보색(초록색/빨간색, 노란색/파란색, 검은색/흰색) 개념도 고려해야 한다. 이 개념은 우리가 왜 초록색이 도는 빨간색이나 파란색이 도는 노란색을 지각하지 못하는지, 그 이유를 설명해준다. 그리고 보색의 잔류 효과인 잔상을 설명해주기도 한다. 실제로 우리 눈이 어떤 색을 보면 뇌는 자동으로 그 색의 보색을 만들고, 주변 사물에 이 잔류 이미지를 투사한다. 대부분 병원에서 외과의사의 수술복 색으로 초록색을 고집하는 것은 의사가 수술 중에 빨간색 혈액을 오랫동안 바라보다가 추상체가 피로를 느낀

---

5) rod: 명암을 식별하는 시세포. 망막 시세포의 하나로 어두운 곳에서 주로 활동한다. 추상체가 망막의 중심부에 밀집돼 있는 것과는 달리 망막 주변부에 1억 2천만~1억 3천만 개가 고루 분포돼 있다. 고감도 흑백필름과 같은 역할을 한다.

상태에서 예를 들어 흰색을 보면 거기에 빨간색의 보색인 초록색이 나타나는데 이런 잔류 현상으로 인한 착시 효과를 막기 위한 것이다.

'빛의 스펙트럼 양극단에 있는 빨간색과 보라색이 비슷한 색으로 보이는 이유는 무엇일까? 이 두 색이 비슷해 보인다면, 물리적으로 서로 떨어져 있으면 안 되지 않는가?'라는 의문도 최근 뇌과학의 발전 덕분에 해답을 얻었다. 그 이유는 빨간색에 반응하는 대뇌 피질 부위가 보라색에 반응하는 세포 바로 옆인 데다 두 세포에 일종의 다공성이 있어 서로 소통한다는 것이다.

신경과학자들은 '흑백사진에서 색을 볼 수 있을까?'라는, 언뜻 보기에 괴상한 의문도 제기했다. 이를테면 바나나의 흑백사진을 볼 때 뇌가 바나나를 회색으로 인식할까 아니면 노란색으로 인식할까? 그 대답은 놀라웠다. 뇌는 흑백을 컬러로 인식한다. 흑백사진에 보이는 바나나, 브로콜리, 딸기는 뇌에서 각각 노란색, 초록색, 빨간색으로 인식했다.

추상체에 관해 다시 이야기해보자. 추상체의 강점은 여러 가지다. 추상체는 무엇보다 튼튼해서 거의 탈이 나지 않으며, 생후 6개월이면 완전히 형성된다. 6개월 미만 아기들은 파란색 계열도 보라색 계열도 회색으로 인식하며, 파스텔 색도 흰색으로 인식한다.

그렇다면 성장한 인간은 어떤 색이든 그것을 평생 같은 색으로 인식할까? 거의 그렇다고 할 수 있다. 하지만 노인에게서 나타나는 추상체 노화 현상은 아주 약한 노란색 필터 같은 역할을 하므로 고령의 노인들은 푸르스름한 흰색을 순백색으로 인식한다.

추상체 노화 사례로 흔히 화가 클로드 모네의 경우를 인용한다. 그가 백내장에 걸리고 82세에 수술을 받을 때까지 그림의 색채는 점점 노란색과 다갈색 쪽으로 변해갔다. 그러다가 수술을 받고 나서 모네는 짙은 파란색으로 그림을 그리기 시작했다. 영국 『가디언』에 실린 연구에 의하면(2012년 5월), 그는 백내장 수술로 스펙트럼이 확장돼 자외선 스펙트럼의 색을 볼 수 있게 됐다. 연구자들은 모네가 말년에 식물 줄기를 그리는 데 사용한 색에 자외선을 쬐어 분석한 뒤 이처럼 대담한 결론에 도달했다. 어쨌든 이것은 영국인들의 주장이다.

## 색의 온도

"손은 버저에 올려놓으시고… 더 뜨거운 색은 무엇입니까? 빨간색일까요, 파란색일까요?"

퀴즈 프로그램 「백만 유로를 타고 싶은 사람은?」에서는 도전자가 한 문제를 맞힐 때마다 1유로를 받는다. 대부분 사람들은 빨간색이 뜨거운 색이고 파란색이 차가운 색이라고 생각한다.

일반적인 사람들… 그러나 과학자들, 특히 푸른 별이 붉은 별보다 열 배 더 뜨겁다고 설명하는 천문학자들은 예외다.

일상에서 예를 들어보자. 전기 오븐에 바게트를 구울 때 전열선이 평소의 붉은 오렌지 빛이 아니라 푸른빛으로 변했다면 어서 119에 전화해야 한다. 만약 여러분이 그 상황에서 살아남는다면 10,000℃가 넘

는 온도로 빵을 구웠다고 기네스북에 연락할 만하다.

사실, 색의 온도는 우리가 평소 생각하는 것과 정반대다. 색의 온도는 '흑체'라는 흥미로운 개념에 바탕을 둔 켈빈도(Kelvin Degree)로 표시하는데, 온도가 상승할수록 파란색이 된다. 석탄 한 덩어리를 예로 들어보자. 석탄은 어떤 파장이 됐건 빛의 복사선을 전부 흡수한다. 석탄을 고온으로 가열하면 온도가 1,500K(촛불)인 오렌지 빛이 됐다가, 2,700K(전구)인 노란빛을 띤 오렌지 빛이 되고, 3,200K(할로겐)인 맑은 노란빛이 됐다가, 5,800K(태양광)인 흰빛이 될 것이다. 그 온도를 넘어가면 석탄 덩어리의 색은 점점 더 푸른빛을 띠게 된다.

물리학적으로는 물론 파란색이 빨간색보다 더 뜨겁지만, 일상에서 실제로 파란색이 더 뜨겁다고 생각할 수 있을까? 몇 가지 조건만 맞으면 그렇다고 말할 수 있다. 몇몇 과학자가 전기저항 장비가 달린 상자들을 각기 다른 색의 천으로 싸게 한 다음, 피험자들에게 이 상자들의 온도를 서로 비교하게 하는 실험을 했다. 무언가 숨기기 좋아하는 과학자들은 이 상자들의 온도가 모두 42℃로 같다는 사실을 피험자들에게 알리지 않았다. 조별로 진행된 비교에서 피험자들은 어떤 색 상자가 가장 뜨거운지 즉흥적으로 말해야 했다. 가장 뜨겁다고 가장 많은 피험자가 언급한 것은 파란색과 초록색이었고, 가장 차가운 색으로 지목한 것은 빨간색과 보라색이었다. 피험자들은 무의식적으로 파란색이나 초록색 상자가 더 차가우리라라고 미리 예상하고 있었기에 파란색과 초록색 상자의 온도를 실제로 지각하고는 예상했던 것보다 더 높다고 판단했던 것이다.

물론 이런 특별한 경우를 제외하면 우리는 빨간색, 오렌지색, 노란색을 뜨거운 색으로, 파란색과 보라색을 차가운 색으로 인식한다. 초록색은 가시광선 스펙트럼 한가운데 있으므로 뜨겁지도 차갑지도 않은 미지근한 색으로 여겨진다. 하지만 느낌이 그럴 뿐, 물리학적인 관점에서 보면 잘못된 것이다.

　　색이 온도에 따라 우리 뇌에서 다르게 인식되므로 '색의 온도'라는 개념은 매우 중요하다. 우리는 흔히 촛불, 전깃불, 태양광을 구분한다. 엄밀히 말해 태양광은 해가 중천에 뜬 정오의 햇빛을 말한다. 우리는 때로 '투명한 아침 색' 혹은 '따스한 저녁 색' 같은 표현을 쓰지 않던가? 조금 과장해서 말한다면, 레몬은 빨간빛에서 하얗게 보이고, 초록빛에서는 갈색으로 보인다. 레몬이 레몬색으로 보이는 것은 흰색 빛에서뿐이다.

　　촛불은 우리가 흔히 대수롭지 않게 여기는 빛이지만, 이는 잘못이다. 특히, 어떤 화가들의 작품이 문제시될 때 그렇다. 과거에는 가난하든 부유하든 화가들이 촛불을 밝혀놓고 그림을 그렸다. 다시 말해 그들은 오렌지 빛 조명을 받으며 그림의 색조를 만들었다. 그런데 오늘날 미술관에 전시된 그림은 대부분 화가가 그 그림을 그릴 때 사용한 빛과 같은 조명이 아니라 오늘날 흔히 볼 수 있는 흰색 조명을 받으며 전시되므로 화가가 보여주려던 원래의 색보다 훨씬 더 푸르게 보인다. 피카소는 초기에 촛불 아래서 그림을 그렸으니 그의 청색시대가 단지 적합하지 않은 조명에 노출된 채 작품을 전시한 탓에 영향을 받은 것은 아닌지 생각해볼 필요가 있다.

어떤 색채 전문가들은 이 조건 등색[6] 개념을 섬유산업에 접목했다. 그들은 빛이 상품에 미치는 영향을 전문적으로 분석한다. 태양광을 받으면 옷의 색은 어떻게 변할까? 판매점의 전체적인 색 온도에 따라 어떤 효과가 나타날까? 태양광에서 초록색으로 보이던 옷감이 짙은 노란빛을 조명을 받으면 밤색으로 보이지 않을까?

태양광 이야기가 나온 김에 어릴 적 누구나 부모님께 한 번쯤 던졌을 시적인 질문을 살펴보자. "구름은 왜 하얘요? 아침저녁으로 하늘이 왜 빨개지죠? 하늘은 왜 파래요?" 이런 질문에 뭐라고 대답해야 좋을지 모르는 부모에게 주는 해답이 바로 여기 있다. 그것은 독일 물리학자 구스타프 미와 영국 물리학자 레일리 경이 발견한 산란 원칙[7]이다. 이 원칙에 따라 간단히 설명하자면, 구름이 희게 보이는 것은 물방울 입자가 빛의 파장보다 커서 스펙트럼 전체가 반사되기 때문이다. 그리고 태양이 멀리서 붉게 보이는 것은 대기에 떠 있는 분자들이 수백만 개의 미세한 거울처럼 작용해서 사방으로 빛을 분산하기 때문이다. 레일리는 단파장(파란색)이 장파장(빨간색)보다 훨씬 더 크게 굴절된다는 사실을 입증했다. 태양이 지평선에 있을 때, 대기를 더 멀리 가로질러야 하는 빛은 우리 눈에 도달할 때까지 거울 역할을 하는 더 많

6) Metamerism: 분광 반사율이 서로 다른 두 물체의 색이 조명에 따라 같아 보이는 현상. 눈은 빛의 파장을 감지하는 것이 아니라 붉은색, 초록색, 푸른색의 세 가지 빛 세기로 색을 감지하므로 두 색에서 감지되는 이 삼자극치가 같으면 같은 색으로 지각한다. 조건 등색은 가상적인 색이어서 조건이 다른 상황에서는 다른 색으로 보인다.

7) 태양광이 공기 중의 질소, 산소, 먼지와 같은 작은 입자들에 부딪혀 사방으로 분산되는 현상을 '빛의 산란'이라고 한다. 입자에 빛을 쪼이면 입사광과 진동수가 같은 산란광이 발생한다. 이런 현상을 발견한 연구자들의 이름을 따서 빛의 파장보다 훨씬 작은 입자에 의한 산란을 '레일리 산란(Rayleigh scattering)'이라고 하며, 빛의 파장과 비슷한 크기의 입자에 의한 산란을 '미 산란(Mie scattering)'이라고 한다.

은 불순물과 부딪힌다. 따라서 빨간색 파장은 우리에게 도달하지만, 파란색 파장은 그러지 못하고 도중에 굴절된다. 이런 현상은 태양이 정점에 도달하는 정오에도 일어나지만, 그 정도가 약하다. 바로 이런 이유로 우주비행사에게 태양은 희게 보이고, 우리에게는 노랗게 보인다. 하늘이 파랗게 보이는 것도 같은 이유다. 태양 광선이 대기를 통과해 지구에 도달할 때 우리 머리 위로 지나가는 광선 중 일부는 대기에 포함된 불순물에 부딪혀 굴절된 상태로 우리 눈에 들어온다. 그렇게 파란빛이 빨간빛보다 열 배 더 굴절되므로 우리 눈에는 주로 파란빛이 보이는 것이다. 그렇게 하늘은 멋진 하늘빛을 띤다. 색은 지역에 따라, 즉 대기 내 불순물의 성질에 따라 변한다.

## 색의 종류

색은 물체의 재질, 뇌의 반응, 색의 온도, 빛의 강도에 따라 다르게 인식된다. 그렇게 우리는 얼마나 많은 색을 구분할 수 있을까?

우리는 눈으로 수많은 색을 보지만, 그 색을 기억하는 능력은 썩 좋지 않다. 천 가지 색조의 카드 천 장을 가지고 게임을 한다고 가정해보자. 색조가 엇비슷한 카드 몇 장을 비교해서 하나는 약간 더 푸르고, 다른 하나는 약간 덜 푸르고, 또 다른 하나는 채도가 더 높다는 식으로 구별할 수 있을 것이다. 하지만 이 카드 중에서 한 장만을 몇 초 동안 보여주고 나서 곧바로 같은 계열의 다른 색 카드를 보여주면, 그 카드

가 이전 카드와 같은 것인지 아니면 그 계열의 다른 색 카드인지 구별하지 못한다. 이처럼 색에 대한 인간의 기억력은 명확하지 않다.

우리는 색상표를 보고 과연 얼마나 많은 색을 식별할 수 있을까? 보통 수천 가지에서 수백만 가지 색을 식별할 수 있다는 사실이 입증됐다. 팬톤[8] 색상표에는 2,100가지 색이 있다. 그런데도 아트 디렉터들은 언제나 색이 정말 많이 부족하다고 불평한다. 오랫동안 광고계에서 일한 나는 그런 불평을 자주 들었다. '정말 많이 부족하다'는 말은 색이 열 배는 더 필요하다는 의미일 것이다. 고블랭 사[9]의 모직물 염색업자들은 2만 가지 색을 식별할 수 있다고 자랑한다. 일반적으로 색 전문가들은 현재 150가지의 단색, 다시 말해 채도와 명도를 미묘하게 조절해서 만든 30만 가지 색을 식별할 수 있다는 주장을 인정한다. 이들보다 더 긍정적으로 사고하는, 권위 있는 전문가들은 인간이 3백만 가지 색을 식별할 수 있다고 믿는다. 그렇다면 우리가 식별할 수 있는 색의 종류보다 훨씬 더 많은 8백만 가지 색을 화면에 보여준다고 선전하는 TV 판매업체의 주장은 결국 감언이설에 불과한 셈이다. 어쨌든 인접한 두 가지 색은 작은 화면보다 큰 화면에서 구별하기가 훨

---

8) Pantone : 미국의 색채 전문 기업. 1963년 설립자 하버스 로렌스는 그래픽 아트 커뮤니티의 정확한 색상 매칭, 생산과 관련된 문제를 해결하기 위해 컬러 식별과 매칭, 컬러커뮤니케이션을 위한 혁신적인 시스템 팬톤 컬러매칭시스템(PMS:Pantone Matching System)을 만들었으며, 1964년 디자인 시장을 위한 팬톤 색 일람표(Pantone Color Specifier)를 개발하면서 전 세계 디자이너, 미술가, 제조업자들이 공통으로 사용하는 색채의 언어의 시초가 됐다.

9) La manufacture des Gobelins: 파리 13구에 있는 태피스리 전문 제조업체. 1601년 상무상 바르텔레미 드 라프마스의 제안으로 앙리 4세가 지시해 고블랭 집안 사람들이 창업했다. 400주년을 기념하기 위해 1970년대 말부터 보수 공사에 들어간 갤러리는 원래의 전시실 상태가 복원되면서 2007년 5월 재개장했다. 고블랭 제작소, 보베 제작소 사본느리 제작소는 조달청 소속으로 프랑스에서 가장 유명한 태피스트리와 융단을 제작하는 곳이다. 국가 소속 건물들의 실내장식이 가장 중요한 임무이며 현대적 기법을 적용하면서 전통 기법을 전승·유지하는 것 또한 임무 중 하나다.

씬 쉬운 것이 사실이긴 하다.

간단히 말해 우리는 색을 몇 가지나 볼 수 있는지 여전히 잘 모른다. 왜 그럴까? 그 이유 중 하나는 모든 사람이 색을 똑같이 인식하지 않는다는 사실이다. 대체로 여성이 남성보다 색을 더 잘 인식한다. 그리고 인간은 파란색 계열보다 빨간색 계열을 더 쉽게 구별하지만, 파란색 환경에 있을 때도 남성과 여성의 뇌에서 시각 영역의 반응이 각기 다르다는 사실이 MRI 검사로 확인됐다.

하지만 선천적 결함으로 색을 제대로 보지 못하는 사람도 있다. 예를 들어 색맹은 색을 혼동하므로 많은 색을 보지 못한다. 여성의 0.4%, 남성의 8%가 색맹이다(색맹 증세는 대개 Y 염색체 이상으로 생긴다). 색맹은 비행기 조종사, 공항 관제사, 폭탄 제거 전문가 등 일부 직업군에 치명적인 결점이 될 수 있다. 실제로 폭탄 제거 전문가가 파란색 선을 잘라야 하는데 빨간색 선과 혼동한다면 난감한 일이 벌어질 것이다. 반면 마크 주커버그가 성공적인 삶을 영위하는 데 색맹은 아무런 장애가 되지 않았다. 그가 페이스북에 파란색을 선택한 이유는 제대로 볼 수 있는 색이 파란색뿐이었기 때문이다. 색맹 만화가 위데르조는 자기가 그린 만화의 채색을 동료에게 맡겼다.

게다가 대부분 남성은 보라색과 분홍색을 잘 구별하지 못한다. 여성은 초록색, 노란색, 파란색 계열을 남성보다 훨씬 잘 구분한다. 또한, 앞서 언급했듯이 남성은 대부분 평범한 3색형 색각자이지만, 여성 중에는 4색형 색각자가 많다.

실제로 색은 시력, 광도(예를 들어 동양인의 눈은 서양인의 눈보다 강

한 빛에 둔감하다), 반사각, 사물의 표면 상태, 사물과 눈의 거리 등 여러 요인에 따라 다르게 인식되고, 사물의 크기에 따라 추상체가 받는 자극도 달라진다. 예를 들어 사물이 클수록 색은 더 강렬해 보인다. 야수파 화가로 알려진 앙리 마티스는 "$1m^2$의 파란색은 $1cm^2$의 파란색보다 더 파랗다."라고 말했다.

색은 명도에 따라서도 달라진다. 밝은 노란색일수록 초록색 쪽으로 기운 노란색으로 인식된다. 따라서 색조가 같다는 인상을 유지하려면 빨간색 쪽으로 파장을 조정해야 한다. 파란색 계열도 반대 방향으로 같은 현상이 발생한다. 채도가 높을수록 색은 더 어두워진다. 따라서 어떤 색의 동일한 인상을 유지하려면 휘도를 높여야 한다(애브니 현상[10]).

또한, 컬러리스트는 색을 선택할 때 색의 조합에 따라 색감이 변한다는 점도 미리 고려해야 한다. 예를 들어 보라색은 파란색처럼 차가운 색과 함께 있으면 더 따뜻해 보이지만, 오렌지색처럼 따뜻한 색과 함께 있으면 더 차가워 보인다. 마찬가지로 노란색과 초록색도 따뜻한 색과 함께 있으면 차가워 보이고, 차가운 색과 함께 있으면 따뜻해 보인다.

이런 대비 개념은 매우 중요하다. 특히 광고 분야에서 메시지를 온전히 전달할 목적으로 색 대비에 관한 연구가 많이 진행됐다. 미국의 부착물 광고업자 메도우의 조언에 따르면 노란색 바탕에 검은색, 흰

---

10) Abney's effect: 파장이 같아도 채도가 높아짐에 따라 색상도 변하는 현상.

색 바탕에 검은색, 흰색 바탕에 파란색, 흰색 바탕에 초록색, 노란색 바탕에 초록색 등 더 밝은 색 배경에 가독성이 높은 순서로 배치하는 것이 좋다.

검은색과 노란색은 눈에 띄는, 가장 대비되는 색이다. 검은색과 노란색을 보면 무엇이 가장 먼저 떠오를까? 프랑스 사람이라면 잊지 못할 어린 시절 주전부리였던 카슈 라조니[11]가 연상될 것이다. 그렇다면 뉴요커에게는 무엇이 떠오를까? 당연히 택시가 연상될 것이다. 뉴욕의 택시 색이 노란색으로 정해진 것은 우연이 아니다. 20세기 초 시카고에서 택시 회사를 운영했던 존 허츠는 현명한 사람이었다. 그의 회사 택시는 검은색이었는데, 당시 자동차의 제동장치와 현가장치의 성능이 좋지 않아서 사고가 자주 발생했다. 뉴욕에서 택시 회사를 설립한 허츠는 멀리서도 택시가 보행자와 다른 운전자들의 눈에 잘 띄면 사고가 줄어들 것이라고 생각했다. 그래서 그는 눈에 가장 잘 띄는 노란색을 선택해 옐로우 캡스 회사를 설립했다.

보색이 가장 대비되는 색상이라고 알려진 것은 19세기 화학자 외젠 슈브뢸의 공로다. 이 사람을 잠시 살펴보자. 슈브뢸은 고블랭 염직 공장의 염색부장이었는데, 프랑스 염색업자들의 공인된 놀림감이었다. 당시 교육을 제대로 받지 못했던 대부분 염색업자는 자존심이 센 그에게 염직 공장의 염료로 항상 원하는 색을 만들 수 있는 것은 아니라고 했다. 하지만 슈브뢸은 이것이 색소의 질 문제가 아니라 색의 조

---

11) Cachou Lajaunie: 검은색 정방형의 감초 사탕. 노란색 둥근 금속 상자에 담겨 판매된다. 1880년 툴루즈의 레옹 라조니 약사가 개발했다.

합 문제라고 확신했다. 그에게는 문제의 본질을 회피하거나 생각을 글로 설명하는 두 가지 해결 방법이 있었다. 그는 1839년 '여러분에게 말하지만, 그건 내 잘못이 아닙니다!'에서 '색의 조화와 대비의 법칙'으로 제목을 바꾼 책을 출간했다. 이 책에서 그는 어떤 색이든 인접한 다른 색에 대해 보색 효과가 있다고 설명했다. 보색은 서로 밝아 보이고 보색이 아닌 색은 '지저분해' 보인다. 다소 어둡거나 채도가 높은 색이 옆에 있으면 색이 달라 보인다. 슈브뢸의 이 책은 인상주의와 조르주 쇠라의 점묘주의 같은 예술 활동에도 영향을 끼쳤으며, 들라크루아에게 특히 많은 영향을 주었다.

외과의사 수술복이 초록색인 이유는 유도현상[12]이라는 반전의 잔류 효과 때문인데, 이 효과는 흔히 발생하면서도 일반에 잘 알려지지 않은 착시현상이다. 색은 일정한 조건에서 착시현상으로 보색을 만든다. 예를 들어 가운데 흰색이나 회색을 둘러싼 노란색 틀은 가운데 보색(여기서는 보라색) 효과를 유도한다. 이는 모든 장식가가 유념해야 하는 중요한 개념이다.

구체적인 예를 들어보자. 니콜은 가정용 리넨 제품을 판매하는 가게를 운영하는데, 가게가 오래돼서 페인트가 벗겨지기 시작했다. 그녀는 어느 무더운 여름 날 아침, 잠에서 깨어 일어나면서 '가게를 온

---

12) Induction chromatique: 색채 유도는 눈의 잔상 현상이나 망막의 지속성과 밀접한 관련이 있다. 일정 시간 붉은색 평면을 응시하면 그 면이 시야에서 사라진 뒤에도 눈의 망막에 초록색 평면 이미지가 남아 있는데, 초록색이 유도색 혹은 보색이다. 나타나는 색은 물감이 사용된 것처럼 사실적인데, 이는 검은색, 파란색, 흰색을 겹쳐서 얻을 수 있는 유도색인 노란색으로 설명된다. 이 밖에도 오렌지색의 유도색은 파란색, 노란색, 검은색으로, 빨간색의 유도색은 초록색, 흰색, 검은색으로 얻을 수 있다.

통 파란색으로 칠해야겠어. 그러면 훨씬 시원해 보일 거야'라고 생각했다. 그리고 이 생각을 과감하게 실행에 옮겼다. 그런데 니콜이 판매하는 가정용 리넨 제품은 대부분 흰색이었으므로 진열대 뒤에 있는 벽의 파란색 때문에 모두 누렇게 보였다. 손님들은 후줄근해 보이는 누런 리넨 제품을 사지 않았고, 당연히 판매가 감소했다.

그러나 니콜의 어수룩한 행동은 여기서 그치지 않았다. 누래 보이는 리넨 제품이 팔리지 않아 파산한 니콜은 사업을 정리하고 미용사가 되기로 작정했다. 가게를 미용실로 변경하면서, 즐거운 분위기를 연출하려고 빨간색에 가까운 진한 산딸기 색을 벽에 칠했다. 그리고 벽 한가운데 대형 거울을 걸었다. 그러자 색 유도현상 때문에 거울에 비친 손님들 피부가 푸르스름하게 보였다. 미용실에서 머리를 멋지게 꾸미고 아름다운 모습으로 변신하고 싶었던 손님들이 거울로 확인한 자기 얼굴이 푸르뎅뎅하다면 좋아할 리 없을 것이다. 니콜은 미용실도 정리해야 했다. 이처럼 유도현상은 색에 대한 인식을 미묘하게 변화시킬 수 있는데도 이 문제에 주목하는 실내장식가나 건축가는 안타깝게도 별로 많지 않은 것 같다.

이제 여전히 합의점을 찾지 못하고 있는 색의 인식에 관한 주요 문제들을 살펴보자. 내가 어떤 색을 '오렌지색'이라고 부르는 것은 우선 내가 '오렌지'라는 과일을 인식하고 있기 때문이며, 어린 시절에 사람들이 내게 그 색이 '오렌지색'이라고 가르쳐줬기 때문이다. 따라서 나는 이 색을 볼 때마다 '오렌지색'이라는 말을 떠올린다. 하지만 내가

바라보는 오렌지색과 다른 사람들이 바라보는 오렌지색이 같은 오렌지색이라고, 어떻게 확신할 수 있을까? 예를 들어 여러분이 보는 오렌지색은 내가 보는 오렌지색보다 훨씬 더 붉을 수도 있지 않을까? 여러분이 내 머리 속을 들여다본다면, 내가 '오렌지색'이라고 부르는 것이 여러분에게는 연어 색으로 보일 수도 있지 않을까?

이런 인식의 개념은 희랍 철학자 데모크리토스와 플라톤부터 갈릴레이, 데카르트와 뉴턴을 거쳐 근현대 과학자들을 계속 괴롭혔다. 사람들은 색을 대상의 근본적인 특성(면적, 부피, 형태, 운동성 등)이 아니라 부차적인 특성(냄새, 맛, 따뜻함, 차가움 등)으로 간주했다. 로크는 이것을 『인간 오성론』에서 이론화했다. "부차적인 특성은 대상에 있는 것이 아니라 우리 내부에서 감정을 유발하는 힘이다." 다시 말해 구(球)는 구다. 우리는 구의 성분, 질량, 부피를 수치로 명확하게 정의할 수 있지만, 구의 색에 대한 인식은 숫자로 표시할 수 없는 주관적인 것이다.

반면에 연구자들은 여성보다 남성이 따뜻한 색을 더 따뜻하게 인식한다는 사실을 증명했다. 예를 들어 남성은 여성보다 오렌지색을 더 붉게 인식한다. 이와 마찬가지로 남성에게 식물은 노란색에 더 가깝게, 여성에게는 초록색에 더 가깝게 보인다.

치열한 논쟁의 주제이면서, '색의 영향력'이라는 우리 주제의 핵심에 다가가려면 색 인식의 보편성 혹은 상대주의를 살펴봐야 한다. 색은 선천적인 것일까, 후천적인 것일까?

상대주의자들의 주장에 따르면, 우리가 지각하는 색을 규정하는

가장 근본적인 기준은 바로 문화 환경이다. 간단한 예를 들어보자. 서양에서는 하얀색과 검은색보다 빨간색과 하얀색, 빨간색과 검은색을 더 강한 대비색으로 여긴다. 예를 들어 6세기경 인도에서 개발된 체스의 말은 빨간색과 검은색이었다. 이런 대비가 페르시아인과 아랍인에게는 적절했지만, 10세기경 체스가 유입되던 당시 유럽인들은 빨간색과 흰색의 대비를 선호했다. 그러다가 르네상스 시대에 흰색과 검은색 대비가 주를 이뤘다.

『내셔널 지오그래픽』에 실린 놀라운 기사에 따르면 비디오 게임, 특히 전쟁 게임에 중독된 젊은이들은 회색 계열의 대비에 특별히 민감해져서 밤에 글씨도 더 잘 읽고, 운전도 더 수월하게 한다고 한다. 그러니 아이들이 비디오 게임에 몰두하는 이유가 재미 때문만은 아니라는 것이다….

하지만 무엇보다도 상대주의자가 내세우는 충격적인 추론은 바로 언어다. 예를 들어 극권에 사는 이누이트가 흰색을 정의하는 단어는 25개가 넘는데, 이는 그들이 눈을 매일 보면서 흰색에 대한 인식이 그만큼 예민해졌다는 증거다. 반면에 어떤 문명권에는 이름조차 없는 색도 있다. 어떤 사물에 이름이 있지만, 그 사물의 색을 지칭하는 단어가 없다는 것은 그 문명권에서는 그 색에 대한 변별적인 지각이 없다는 뜻이다. 아리스토텔레스 시대에는 흰색, 빨간색, 초록색, 파란색, 검은색, 다섯 가지 색을 지칭하는 단어밖에 없었다. 다시 말해 노란색, 오렌지색, 보라색 등 다른 색을 규정하는 단어는 아예 존재하지 않았다. 당시에는 명암이 색채보다 우월한 개념이었고, 색은 흰색과 검은

색 사이의 명도에 의해서만 분류됐다. 고대에 흰색은 빛나는 노란색으로, 검은색은 파란색 계열의 가장 어두운 색으로 간주했다. 아즈텍족에게 파란색과 초록색은 이름조차 존재하지 않았지만, 그 대신에 '터키옥 색'이라는 표현이 있었다.

대부분 과학자와 의견을 약간 달리하는 보편주의자들, 개중에는 생리학과 의학 분야에서 노벨상을 받기도 한 프랜시스 크릭, 제랄드 에델만, 토르스튼 위즐, 데이비드 허블 같은 사람들은 "인간이 대부분 갖추고 있는 3색형 색각의 시각은 3천만 년 전에 분절된 언어보다 앞서 존재했다. 그런데도 색을 규정할 언어가 생기기만을 기다려야 한다는 말인가?"라며 비웃기도 했다.

대립하는 보편주의자와 상대주의자의 주장을 조율하고, 양쪽에서 모두 인정받으면서 노벨상을 받을 가능성을 포기하기도 싫은 과학자들은 '진실은 두 학파 사이에 있다'는 가설을 내놓았다. 1973년 본스테인[13]은 열대 지방 사람들이 파란색을 잘 보지 못하는 이유를 알아내기 위해서 현지로 날아갔다. 그는 열대 지방 사람들이 북쪽에 사는 사람들보다 자외선(특히 UV-B)에 세 배나 더 많이 노출된다는 사실에서 그 원인을 찾았다. 그는 UV-B에 지속적으로 노출되면 눈, 특히 수정체가 스스로 보호하기 위해 혼탁해지고 누렇게 변하는(반점과 색소 침착) 항구적인 변이가 일어나고, 파란색이나 노란색 같은 단파장 색채를

---

13) Marc H. Bornstein(1947~): 미국 국립보건원 산하 국립 아동보건·인간개발연구소 연구원. 예일 대학에서 석사 및 박사학위를 받았다. 아동보건·인간개발 분야에서 다양한 상을 받았다. 현재 프린스턴 대학교, 뉴욕 대학교, 뮌헨 막스 플랑크 연구소, 파리 소르본 대학교 심리학 연구소, 서울 대학교 심리학과 등지에서 연구·강의하고 있다. 아동개발 연구협회와 국제 유아학협회 집행위원회 관리이사이기도 하다. 미국 교육연구협회가 선정한 개발과학 분야 저자 Top 20에 들기도 했다.

구분하지 못하는 시각장애(청황색맹)가 생기며 때로 실명에 이른다는 사실을 설명했다. 본스테인은 열대 지방 사람들이 시력 보호 기제를 갖추는 방향으로 진화했으므로 그들이 보지 못하는 색에는 당연히 이름을 붙일 수도 없었으리라고 추정했다.

그렇다면 서양인들 눈에 노란색 렌즈를 씌우면 어떻게 될까? 실험 결과, 그들 역시 마치 마법에 걸린 것처럼 파란색을 보지 못했다. 여러 가지 색을 보여주자, 그들은 자외선에 노출된 사람과 똑같이 색을 인식했다. 연구진은 열대 지방 주민 수정체가 변색한 정도에 따라 색에 관해 사용하는 어휘에서 '파란색'이라는 단어가 존재하지 않을 수 있다고 결론지음으로써 상대주의자와 보편주의자의 주장을 중재했다. 반면에 전 세계 203개 언어를 분석한 결과 UV-B가 약한 모든 지역의 일상어에는 예외 없이 파란색을 가리키는 단어가 있었다.

생물학자들도 발전 가능성이 무한한 후성유전학(epigenetics) 관점에서 색에 관한 토론에 참여했다. 단어 자체에서 알 수 있듯이 후성유전학은 개인의 경험 및 환경이 생물학적 유산으로서 여러 대에 걸쳐 후손에 영향을 미칠 수 있다는 주장이 포함돼 있다.

예를 들어보자. 어떤 이가 제2차 세계 대전 당시 초록색 방에서 고문을 당했다면, 그 후손은 대대로 이유도 모르는 채 초록색을 끔찍하게 싫어할 수 있다. 고문당한 사람의 외상 후 장애가 DNA 변이 없이 특정한 유전자의 변이를 일으킬 수 있다는 것이다.

전 세계 후성유전학 분야 연구자들은 놀라운 성과를 거두고 있다. 예를 들어 생쥐 실험을 통해 어떤 특정한 후각이 고통을 일으키는 현

상이 여러 대에 걸쳐 일어난다는 사실을 확인했다. 연구자들은 실험실 수컷 생쥐의 다리에 전기충격기를 연결하고 특정한 냄새를 풍길 때마다 전기충격을 가했다. 생쥐는 그 냄새를 맡을 때마다 다리에서 '찌르는 듯한 강한 통증'을 느꼈다. 그런데 간섭 현상을 피해 격리돼 있던 그 생쥐의 새끼도 냄새를 맡자마자 강한 스트레스를 느꼈다. 이 유전은 2세대까지 지속됐다. 이처럼 선천적 요소 중 일부는 유전자 변이 없이 이전 세대가 획득한 것일 수 있다는 사실이 확인됐다.

## 동물의 색 인식

사람들은 오랫동안 포유동물의 90%가 색을 인식하지 못한다고 믿었다. 게다가 지금도 이런 정보를 인터넷에서 쉽게 찾아볼 수 있다. 하지만 이제 이것은 90% 가까이 잘못된 지식이며, 설령 동물에게 인간과 같은 가시 스펙트럼은 없다고 해도 그 나름의 고유한 스펙트럼이 있다는 사실이 입증됐다. 실제로 대부분 포유동물은 색맹이다. 다시 말해 그들의 망막에는 2색형 색각(추상체 L 결함자는 푸르스름하게, 추상체 M 결함자는 노르스름하게 보이며, 추상체 S40 결함자는 대략 파란색-초록색과 빨간색을 볼 수 있다)이 있다.[14] 예를 들어 개는 초록색만을

─────────────

14) 색각이상은 색상을 정상적으로 구분하지 못하는 증상을 말한다. 단색형 색각이상은 색을 구분하는 능력이 전혀 없는 경우로 한 가지 색과 빛밖에 인지하지 못한다. 2색형 색각이상은 세 가지 종류 원추세포 중 하나가 결핍됐을 때 나타나며, 결핍된 수용체가 담당하는 영역의 색을 인식하지 못한다. 제 1색각이상은 적색 수용체의 완전 결핍으로 발생하는 유형으로, 적색이 어둡게 보인다. 제2색각이상은 녹색 수용체의 결핍으로 발생하는 유형으로, 적색-녹색의 구분에 영향을 준다. 제3색각이상은 청

지각할 수 있다. 그러니 개를 즐겁게 해주고 싶다면 초록색 장난감을 사주는 것이 좋다. 개는 그밖의 모든 색을 짙거나 흐린 회색으로 볼 뿐이다. 고양이, 토끼, 쥐, 소는 빨간색을 전혀 지각하지 못하지만, 파란색과 초록색에는 민감하다. 황소는 빨간색을 전혀 지각하지 못한다. 투우사가 붉은 케이프를 흔드는 것은 귀, 꼬리, 그리고 생명까지 곧 잃게 될 이 불쌍한 동물이 흘릴 핏자국을 감추려는 의도일 뿐이다. 말은 투우사가 입은 옷의 여러 가지 색 중에서 노란색과 초록색을 구분할 수 있지만, 파란색과 빨간색은 혼동한다. 파충류 중에서 거북은 파란색, 초록색, 오렌지색을 구별하고, 도마뱀은 노란색, 빨간색, 초록색, 파란색을 구별한다. 곤충은 노란색을 특히 좋아한다. 파리 잡는 끈끈이라든가 다른 곤충들을 잡는 덫이 노란색인 것은 우연이 아니다. 강이나 바다에서 배에 노란색을 쓰지 않는 것은 벌레들이 배를 거대한 꽃가루로 착각하고 몰려들지 않게 하기 위해서다. 새는 색 인식이 매우 발달해서 눈앞에 보이는 대상의 형태나 움직임보다 색에 따라 행동을 결정하는 것으로 관찰됐다. 요컨대, 인간과 같은 색 인식과 스펙트럼을 갖춘 동물은 많지 않다. 다람쥐, 뾰족뒤쥐, 나비 몇 종뿐이다.

하지만 그렇다고 해서 인간의 색 인식 능력이 자랑할 만한 것은 아니다. 우리보다 훨씬 더 다양한 색을 인식하는 동물도 많다. 색을 가장

___

색 수용체의 완전 결핍으로 발생하는 유형으로, 황색-청색의 구분 능력이 떨어진다. 비정상적 삼색시는 세 종류의 원추세포 중 하나가 정상적인 경우와는 다른 범위의 파장에 반응하면서 나타나는 증상으로, 흔히 '색약'이라고 불리기도 한다. 이 경우 삼색 중 특정 색상이 감소해 보이게 된다. 제1색약은 적색 수용체가 비정상적으로 녹색 수용체에 가까운 파장에 반응해 나타나는 증상이다. 적색-녹색의 구분 능력이 떨어진다. '적색약'이라고도 한다. 제2색약은 녹색 수용체가 반응하는 파장의 범위가 정상적인 범위를 벗어나면서 나타나는 증상이다. 적색-녹색의 구분 능력이 낮아진다. '녹색약'이라고도 한다. 제3색약은 청색(황청) 수용체가 반응하는 범위가 정상적인 범위를 벗어나면서 나타나는 증상이다. 청색-황색의 구분 능력이 떨어진다. '청색약'이라고도 한다.

다양하게 인식할 수 있는 색의 고수는 단연 갑각류다. 겨우 3색형(파란색, 초록색, 빨간색) 색각을 갖춘 인간과 달리 공작갯가재는 12색형 색각을, 갯가재는 10색형 색각을 갖추고 있다.

물고기도 인간보다 스펙트럼이 훨씬 넓다. 물고기는 인간의 스펙트럼에 더해 자외선 스펙트럼 색도 인식할 수 있다. 그렇다, 가시광선 스펙트럼 양극단을 넘어서는 자외선 스펙트럼과 적외선 스펙트럼에도 비록 인간이 인식할 수 없어도 색이 많이 있다. 불행하게도 우리 눈에 이 색들은 짙거나 옅은 회색으로 보일 뿐이어서 우리는 이 색들의 실상이 어떤 것인지 상상조차 할 수 없다.

예를 들어 박쥐는 적외선 스펙트럼 색을 잘 본다. 적외선 스펙트럼에서 가장 많이 발산하는 광선은 초록빛이 아니라 적외선이기 때문이다. 배트맨과 만난다면, 나뭇잎이 어떤 색으로 보이는지 물어봐도 흥미로울 듯하다. 뱀의 경우도 마찬가지다. 뱀은 먹이가 발산하는 복사열을 입술 근처의 소와(小窩)로 감지해서 칠흑같은 어둠 속에서도 먹이를 잡는다. 꿀벌은 자외선 스펙트럼 색을 잘 지각한다. 꽃은 벌을 유인하려고 여러 색으로 치장하는데, 우리 눈에는 제대로 보이지 않는다. 예를 들어 우리 눈에 흰색으로 보이는 데이지 꽃이 발산하는 빛은 대부분 자외선 스펙트럼 색이다.

동물을 언급한 김에 카멜레온에 관해서도 말해보자. 어느 풍자 작가는 '카멜레온 한 마리를 다른 카멜레온 위에 놓으면 그 카멜레온의 진짜 색을 볼 수 있을 것이다'라는 참으로 기발한 생각을 해냈지만, 안타깝게도 결과는 그리 흥미롭지 못했다. 카멜레온의 색은 환경이 아

니라 감정 상태에 따라 변하기 때문이다.

식물도 역시 색에 민감하다. 엄밀히 말해 한 가지 색, 빨간색에만 민감하다. 식물에는 빨간색에만 반응하는 광수용체 '피토크롬'[15]이 있다. 빨간색을 빛을 비춰주면 대부분 식물은 더 빨리 자라고 더 예쁜 꽃을 피운다.

## 공감각

간단한 실험을 해보자. 눈을 감고 도구 하나를 머릿속에 떠올린다. 그리고 그 도구의 색을 생각한다. 무엇이 보일까? 이럴 때 빨간색 망치를 상상하는 일은 드물 것이다. 이것이 공감각의 한 형태다.

공감각은 두 가지 이상의 감각이 결합한 신경 현상이다. 어떤 사람은 무의식적으로 형태와 색을 결합하고 숫자, 글자, 날짜 등과 색을 결합하기도 한다. 공감각은 152가지 형태가 있다. 자료에 따르면, 이런 특성은 통계적으로 0.2~4% 사람들에게 나타난다. 하지만 자신에게 이런 능력이 있다는 사실을 깨닫는 사람은 드물다. 일부 과학자는 이런 재능이 염색체 X3를 통해 유전된다고 주장한다.

가장 특이한 형태의 공감각은 색청(synopsie)이다. 이 단어를 들어본 사람은 드물 것이다. 색청은 색과 소리를 조합하는 능력이다. 각 음

---

15) phytochrome: 빛을 흡수해 흡수 스펙트럼 형태가 가역적으로 변하는 식물체 내 색소 단백질로 균류 이외 모든 식물에 들어 있다. 빛 조건에 따라 식물의 여러 생리학적 기능을 조절하는 데 관여한다.

색을 색과 조합한 듀크 엘링턴, 미셸 페트루치아니 같은 연주가나 알렉산더 스크리아빈 같은 작곡가처럼 특별한 사람만이 갖춘 능력이라고 할 수 있다. 색도 음도 모두 파장의 형태로 실현되지만, 이들 관계를 설명하는 공인된 방식이 전혀 없으므로 이 현상을 설명하기도 쉽지 않다.

하지만 가만히 생각해보면 우리는 모두 이런 공감각을 어느 정도 갖추고 있다. 최근 연구는 대부분 사람이 모차르트의 「마술피리」를 들으며 노란색이나 오렌지색처럼 밝은 색을 연상하고, 레 단조의 「레퀴엠」을 들으며 검은색이나 푸르스름한 회색을 연상한다는 사실을 밝혔다. 피험자의 95%가 빠른 음악과 밝고 따뜻한 색을 연결했고, 슬프고 낭만적인 음악을 어둡고 채도가 높은 색과 연결했다. 미국 샌프란시스코와 멕시코 과달라하라 두 지역에서 진행한 실험 결과가 같았던 것을 보면, 이는 문화 환경과 무관한 사실이라고 할 수 있다. 따라서 음반 제작자들은 음악적 색감과 일치하는 색조로 음반 재킷의 색을 선택하면 판매에 훨씬 유리할 것이다.

이 주제에 관한 이야기를 마감하면서 세계 최초로 '인공 색청 능력'을 소유하게 된 닐 하비슨을 언급하지 않을 수 없다. 영국인 예술가인 그는 어떤 색도 구별하지 못할 만큼 색맹이 심한 사람이었다. 그는 이 장애를 극복하고자 당시 논란의 대상이었던 인공 뇌의 작동 가능성을 인정하고 '아이보그'라고 부르는 안테나를 후두부에 이식했다. 아이보그는 시야에 들어오는 모든 색을 포착해서 음파로 변환하고, 뼈전도를 통해 내이(內耳)로 전달한다.

언론 보도에 따르면 그는 360가지 색을 '들을' 수 있다. 그뿐 아니라 적외선과 자외선을 소리로 변환할 수도 있다. 그렇다면 그는 건물에 들어갈 때 경보기가 작동하는지 아닌지도 알 수 있을 것이다.

## 색의 재현

오늘날 과학자들은 원색이 괴테의 말처럼 네 가지도, 뉴턴의 말처럼 일곱 가지도 아닌 세 가지라는 사실에 동의한다. 파란색·빨간색·노란색을 혼합하면 물감의 색을 만들 수 있고(감색 혼합), 파란색·빨간색·초록색을 혼합하면 빛의 색을 만들 수 있다(가색 혼합).

감색 혼합은 잉크(인쇄) 혹은 안료(그림)를 겹쳐서 만든다. 감색 혼합 원리는 아주 단순하다. 원색은 가시 스펙트럼의 약 3분의 1을 흡수한다. 시안(cyan, 밝은 파랑)은 빨간색 대역을 흡수하고, 마젠타(magenta, 분홍색에 가까운 밝은 빨강)는 초록색 대역을 흡수하고, 옐로(yellow, 노란색)는 파란색 대역을 흡수한다. 예를 들어 시안과 옐로를 혼합하면 재료에 흡수되지 않고 반사된 파장이 초록색 계열이다. 그래서 미술 선생님이 굴뚝에서 연기가 나오는 집 앞의 풀밭을 색칠할 때, 파란색과 노란색 물감을 섞으라고 하는 것이다.

3원색을 모두 혼합하면 어떤 파장도 반사되지 않는다. 그래서 검은색이 된다. 물론 이론상 그렇다는 것이다. 하지만 물감은 100% 순수하지 않아서 파장을 100% 흡수하지 않는다. 따라서 컬러 프린터나

인쇄기에는 스펙트럼의 모든 색을 흡수하는, 더 짙은 검은색을 만들기 위해 네 번째 색인 검은색(black)을 추가하는 것이다.

빨간 마젠타, 파란 시안, 노란 옐로가 원색으로 선택된 이유는 단지 편리성 때문이다. 다시 말해 초록색, 보라색, 살구색을 원색으로 선택해도 전혀 문제없다. 중요한 것은 이 세 가지 색이 각 색의 스펙트럼 3분의 1을 반사하며, 시안·마젠타·옐로로 아주 쉽게 색을 만들 수 있다는 점이다. 오늘날 아무도 시안·마젠타·옐로가 원색이라는 사실을 문제 삼지 않는다. 이 3원색으로 초록색(노란색 + 파란색), 오렌지색(빨간색 + 노란색), 보라색(파란색 + 빨간색) 같은 2차색을 만든다. 3원색을 적절한 비율로 섞어 만드는 3차색은 밤색, 그리고 '푸르스름한 색', '불그스름한 색'처럼 '거의 원색과 같다'는 의미를 내포한 색들이다.

1861년 맥스웰이 증명한 가색 혼합에 따르면, 세 가지 빛을 겹쳐서 모든 색을 재현할 수 있다. 3원색의 빛은 서로 가장 멀리 떨어진 파장이어야 한다. 그래서 스펙트럼 양극단에 있는 빨간빛과 파란빛, 그리고 중앙에 있는 초록빛이 빛의 3원색이다.

국제조명위원회(CIE)는 1931년 수은의 스펙트럼에서 출발해서 빛의 3원색 기준을 제시했다. 이 3원색을 겹치면 빛의 스펙트럼 전체를 포괄해서 흰색이 된다(뉴턴의 실험 참고). 우리가 보는 화면(LCD, 플라스마, 스캐너, 디지털 카메라 등)의 모든 색이 그렇게 만들어진다.

# 착시

빨간 불을 향해서 초속 60,000km로 달린다면 도플러 효과[16]로 인해 빨간색이 초록색으로 보일 것이다. 좀 더 단순한 방법으로 실험해보자. 가장 멋진 착시현상은 바로 여러분 눈앞, 엄밀히 따져 눈 위에 있는 희끗희끗한 머리가 멋진 회색으로 보이는 것이다. 회색 머리칼은 존재하지 않는다. 단지 검은 머리칼과 흰 머리칼이 섞여 회색 머리칼로 보이는 것이다. 색소가 침착된 머리칼, 즉 검은색, 황금색, 갈색, 밤색, 다갈색 머리칼과 흰색 머리칼이 있을 뿐이다.

원색의 작은 점들을 배열했을 때 안구의 '순진한' 추상체가 속을 수 있다는 것은 쉽게 이해할 수 있다. 뇌는 추상체가 색을 반쯤 지각했을 때 다른 색을 '상상한다'. 이것이 빨간색, 초록색, 파란색 화소만을 비추는 텔레비전의 방식이다. 인쇄에서는 이것을 '그물눈 스크린'이라고 부른다(책에 나오는 사진을 확대경으로 들여다보면, 시안·마젠타·옐로 그리고 때로 블랙 점만 보일 것이다). 조르주 쇠라 같은 점묘파 화가와 인상주의 화가 들은 모두 점을 이용한 작품을 남겼다. 시대를 통틀어 가장 위대한 채색 전문가인, 그리고 엄밀하게 말해서 인상주의파 전시에 출품되지 못했기에 인상주의 화가라고 할 수 없는 반 고흐를 기리며 잠시 묵념하자.

........................................................

16) Doppler effect : 어떤 파동의 파동원과 반사체의 상대 속도에 따라 소리나 전자기파의 진동수와 파장이 바뀌는 현상. 파동원과 반사체가 서로 멀어지면 파동이 늘고, 가까워지면 줄어든다. 예를 들어 구급차가 다가오면 사이렌 소리가 높아지다가 멀어지면 낮아진다. 이는 소리를 내는 음원이나 소리를 듣는 관찰자가 움직일 때 들리는 소리의 진동수가 정지해 있을 때 들리는 소리의 진동수와 다르기 때문이다. 사물 사이 거리가 가까워지면 파동이 줄어들면서 가시광선 영역의 청색 파장대로 이동하는 반면, 사물 사이 거리가 멀어지면 가시광선 영역의 적색 파장대로 이동한다.

빈센트와 색채 이론에 관한 이야기는 이쯤에서 그만두자. 그래도 지난 30년간 축적된 색에 관한 엄청난 지식을 간략하게나마 살펴보는 일은 중요하다. 이 지식은 색의 영향력을 우리가 더 잘 이해하는 데 큰 도움이 될 것이다. 색이 전자파인 동시에 에너지 운동이라는 사실을 늘 염두에 두자. 우리의 시각적 인식이 첫째, 광원의 색 온도, 둘째, 뇌의 철저한 주관적 해석, 셋째, 대상의 성질이라는 세 가지 매개변수와 불가분의 관계가 있다는 사실도 염두에 두자. 그리고 이제 본론으로 들어가자.

# 제2장

□■□

# 색의 영향력

히치콕의 영화 「사이코」에 등장하는 노먼 베이츠를 예로 들어보자. 세상에서 가장 냉정하고 냉철한 사람이라고 할 수 있는 그는 색에 무척 민감하다. 헤모글로빈의 빨간색뿐 아니라 모든 색에 민감하다. 오늘날 과학자들은 "뇌의 편도핵이 정서 전이 현상으로 생리 활성화를 촉진해 정보의 인식 처리에 영향을 미친다."고 말한다. 과학자들의 이런 생각을 간단히 설명하면, 색이 뇌를 뒤흔들어 우리가 이유도 모른 채 무언가를 하게 한다는 것이다. 차가운 색과 따뜻한 색이 뇌에서 활성화하는 부위는 서로 다르고, 뇌는 생각하고 행동하게 하지만 우리가 의식하지 못한 상태에서 현실을 다르게 인식해서 왜곡하는 일도 생긴다.

심지어 눈을 감아도 생리적으로 색의 영향을 받는다는 사실이 밝

혀졌다. 피부와 망막의 감광성은 그만큼 뛰어나다. 그렇다, 피부는 색에 민감하다. 열사병을 일으키는 UV 같은 일부 파장에 피부가 반응한다는 사실은 이미 널리 알려졌다. 하지만 '가시' 파장, 다시 말해 색이 피부에 영향을 준다는 사실을 아는 사람은 과연 얼마나 될까?

5천 년 전에 쓰인 한의학 최고(最古)의 의학서『황제내경소문』에 따르면, 인간은 소화기관만이 아니라 피부로도 여러 가지 성분을 섭취한다. 피부에 작용하는 색의 영향력에 대해 최초로 관심을 보였던 사람 중에 작가 쥘 로맹이 있다. 작가가 되기 전에 생리학자였던 그는 '망막 외 시각(la vision extra-rétinal)'이라는 현상을 연구했다. 그에 따르면, 일정한 조건에서 눈으로 보지 않아도 사물의 온도나 표면의 색 차이를 '느낄' 수 있다. 이것은 시각장애인의 경우 사실이며, 특히 빨간색과 노란색 사이의 색을 느낄 수 있다. 하지만 이 주장은 아직도 과학자 집단에서 첨예한 논쟁의 대상이 되고 있다. 1939년 눈을 가린 상태에서 여러 가지 색이 피부를 자극하면 다양한 결과가 생긴다는 주장이 나와 논란이 된 적도 있다.

색의 영향력은 특히 신경증 환자와 정신질환자에게 명백히 나타난다는 사실이 다양한 임상 경험을 통해 입증됐다. 빨간색에 노출된 피험자는 맥박과 호흡이 빨라지고, 혈압이 오르고, 피부 전기 반응이 빨리 나타나고, 눈꺼풀을 자주 깜빡이고, 뇌파의 알파파가 현저하게 감소한다는 사실이 확인됐다. 이런 변화를 수치로도 확인할 수 있다. 빨간색 환경은 신체의 생체 전기량을 5.8%, 근력을 13.5% 증가시킨다. 일정한 빈도로 작동하는 빛(빨간색 점멸등)이 두통이나 흥분을 일

으키고, 색(터키옥 색)이 생체 리듬과 멜라토닌 분비에 영향을 미친다는 사실도 확인됐다.

그뿐 아니라 색은 청각에도 영향을 미친다. 특히 불쾌한 소리는 더욱 그렇다. 특정한 소리가 색과 연결되고 뇌에서 통합돼 작용한다는 사실이 밝혀졌다. 진동수가 높은 소리(날카로운 소리)가 나는 시끄러운 환경에서는 어두운 색이 진정 효과가 있고, 진동수가 낮은 소리(저음이나 초저주파음)의 소음 공해를 견디는 데는 밝은 색이 효과적이다.

이처럼 시각은 생리(예를 들어 눈을 감는 것)뿐 아니라 정신에도 영향을 끼친다. 벽이 오렌지색이나 빨간색처럼 따뜻한 색으로 칠해진 방에서는 시간이 더 빨리 흐르는 것처럼 느껴진다. 반대로 모니터 배경색이 따뜻한 색일 때, 특히 빨간색일 때 컴퓨터 앞에서 보낸 시간이 실제보다 더 길게 느껴지는 경향이 있다. 컴퓨터 바탕화면이 차가운 색이면 다운로드 시간이 더 짧게 느껴진다. 이것은 남성의 경우 더욱 그렇다.

실내 온도를 인식하는 데 따뜻한 색과 차가운 색의 차이는 현저하다. 빨간색-오렌지색 작업실에서 일하는 노동자는 파란색-초록색 작업실에서 일하는 노동자보다 실내 온도가 3~4℃ 높다고 느끼고, 빨간색 잔에 담긴 음료는 노란색-초록색, 특히 파란색 잔에 담긴 음료보다 더 따뜻하게 느껴진다.

이런 색과 온도 인식에 관한 연구 결과는 고지대에서 적용되기 시작했다. 2008년 올림픽 성화를 들고 에베레스트 정상에 오른 중국과 티베트 산악인들은 불로 몸을 녹이기도 했지만, 머리부터 발끝까지

뒤덮은 빨간 등산복 덕분에 몸을 따뜻하게 유지할 수 있었다. 에베레스트보다 조금 낮은 산악 지대에서도 스키 학교 선생들은 좋은 장비 덕분이기도 하지만 그들이 착용한 진홍색 점퍼 덕분에 따뜻함을 느끼며 추위를 잊는다. 그래서 높은 산에서 유행할 등산복 색은 앞으로 백 년 동안은 빨간색이라고 장담할 수 있다.

주거환경에서도 무의식적으로 빨간색 방에서는 온도를 낮추고 파란색 방에서는 높인다. 이것은 무시할 수 없는 결과를 가져오는 에너지 요인이다. 색은 현실에 대한 우리의 인식을 바꾸듯 행동도 변화시킬 수 있을 것이다.

## 위험한 색과 신체에 영향을 미치는 색

IQ 테스트에서 살펴본 바와 같이 빨간색은 사고력을 위축시킨다. 빨간색을 얼핏 보기만 해도 후뇌[1]가 자극 받아 인간의 사고력과 행동에 변화가 생긴다. 후뇌가 우세해지면 우리 뇌는 사고하는 지능보다 원초적 지능이 생존하려는 반응을 보이는 쪽으로 작동하게 된다. 그렇게 빨간색은 메시지를 코드화하며 단기 기억력을 촉진하고 우리는 위험에 대비하기 위해 최대한 주의를 기울이게 된다.

---

1) 인간의 뇌는 크게 후뇌·중뇌·전뇌의 세 부분(3층)으로 이뤄져 있다. 그중 '생명의 뇌' 또는 '파충류 뇌'라고 부르는 후뇌(두뇌)는 뇌의 가장 밑바닥에 있으며, 뇌줄기(뇌간)와 소뇌로 구성돼 있다. 호흡·심장박동·혈압조절 등과 같은 생명 유지에 필요한 기능을 담당하고 있다.

IQ 테스트에서 여러 색 파일을 학생들에게 주며 난이도를 선택하게 했을 때 빨간색 파일을 받은 학생들은 가장 쉬운 테스트를 선택하는 경향을 드러냈다. 빨간색에 지레 겁을 집어먹은 것이다. 게다가 놀랍게도 빨간색을 몇 초간 바라보는 것만으로 피험자들은 더욱 소심해졌다. 연구자들은 이들에게 어휘 시험을 치른다고 알려주고 빨간색 파일과 초록색 파일을 보여준 다음, 옆 방에 가서 시험지를 가져오라고 했다. 피험자들이 옆 방으로 가서 문에 "노크하고 들어오세요."라는 문구가 붙어 있는 것을 보았을 때 빨간색 파일을 본 학생들은 초록색 파일을 본 학생들보다 더 작은 소리로 더 조심스럽게 노크했다.

이런 현상은 다른 실험에서도 확인할 수 있었다. 피험자들을 컴퓨터 화면 앞에 앉히고 카메라를 연결한 다음, 논리 테스트를 한다고 알려줬다. 피험자들의 반응을 보니 컴퓨터 화면이 초록색이나 회색일 때보다 빨간색일 때 머뭇거리는 피험자가 더 많았다. 연구자들은 이런 결과에 대해 "기초적인 단계에서부터 빨간색에 거부감을 품도록 내면적인 반응이 이미 설정돼 있음을 보여준다."고 결론지었다. 연구자들이 피험자들 뇌에서 무슨 일이 일어나는지 뇌전도로 살펴봤더니 빨간색에 노출된 사람들의 뇌에서는 감정 활동, 특히 기피 행동을 담당하는 부위인 우측 전두엽 피질이 더 활발하게 반응했음을 알 수 있었다.

중국 대학 연구자들도 피험자들에게 빨간색에 대한 두려움이 있음을 입증했다. 그들은 학생들에게 지능 테스트를 제안했다. 피험자들을 두 그룹으로 나눠 질문하기 전에 한 그룹에게는 빨간색 바탕에

적힌 지시 사항을, 다른 그룹에게는 초록색 바탕에 적힌 지시 사항을 읽게 했다. 초록색 바탕의 지시 사항을 받은 학생들은 빨간색 바탕의 지시 사항을 읽은 학생들보다 현저히 좋은 성과를 거뒀다.

이런 결과를 고려한다면, 지적인 사고를 해야 할 때 주위에 빨간색 물건들을 두지 않는 것이 좋다. 그러나 남들에게 강한 인상을 남기고 리더로서 인정받고 싶다면 빨간색 의상을 활용하고, 빨간색 넥타이를 매는 것도 좋을 것이다. 실제로 빨간색 넥타이 애호가 중에는 정치가들이 많다. 그들이 맨 빨간색 넥타이는 상대에게 강한 인상을 심어줄 뿐 아니라 자신에게도 강한 영향을 미친다. 방송에 출연한 많은 사람이 라디오 방송에서는 '바보처럼 굴었다'며 난감해하지만, TV에 출연해서는 '훨씬 편안하게 방송했다'고 고백한다. 이것은 라디오 방송 스튜디오에서 마이크가 켜질 때 들어오는 온에어 빨간 불빛이 부분적이나마 원인인 듯하다. 대체로 TV 방송에서는 카메라에 달린 작은 불이 온에어를 알리지만, 스튜디오에 앉아 있는 초대 손님에게는 이 불빛이 잘 보이지 않는다. 하지만 방송에 익숙해져서 이 빨간 불빛을 잘 아는 라디오 진행자들은 충분히 적응했을 뿐 아니라, 이 불빛을 봄으로써 오히려 더 큰 자신감을 얻기도 한다. 이와 반대로, 라디오 스튜디오에 처음 초대된 사람은 빨간 불빛이 후뇌를 일깨워 실력을 제대로 발휘하지 못할 수 있다. 따라서 스튜디오의 온에어 불빛의 색을 바꿔보는 것도 흥미로운 실험이 될 것이다. 초록빛으로 바꾸면 초대 손님들이 훨씬 편안하게 느끼리라 확신한다.

이제 보편주의자와 행동주의자의 논쟁을 다시 살펴보자. 빨간색이 이처럼 영향을 끼치는 것은 파장의 특징 때문일까, 문화적 상징성 때문일까?

사회에서 빨간색이 포함된 상징체계는 많이 있다. 예를 들어 소방관은 빨간색 차를 타고 화재 현장으로 달리고, 은행 직원은 고객의 계좌가 빨간색일 때 경고 메시지를 보내고, B급 영화에서 킬러는 총에 달린 레이저 포인터로 희생자의 가슴에 빨간 불빛으로 점을 찍는다. 소화전부터 주가 하락선까지 빨간색은 위험을 예고한다. 그뿐 아니라 전 세계에서 빨간색이 부정적으로 사용되는 가장 흔한 예는 도로표지판이다. 도로표지판 빨간색은 '금지'를 의미한다. 진입 금지, 추월 금지, 과속 금지 지시를 어기면 파란색 유니폼의 경관과 만나게 된다.

그런데 금지 표지판이 빨간색인 것은 이 색이 실제로 어떤 위험을 의미하기 때문일까, 아니면 위험과 아무 상관 없지만, 우리가 임의로 이 색에 그런 의미를 부여했기 때문일까? 다시 말해 우리가 문화적으로 그렇게 규정해놓고 스스로 영향을 받는 것일까?

오늘날 과학자들은 빨간색의 상징성이 선천적인지 후천적인지 알아보기 위해 아이들에게 관심을 집중하고 있다. 연구자들은 한 살 유아들의 선천적 선호도를 알아보는 실험에서 그들이 빨간색과 초록색 레고 벽돌 중에서 자연스럽게 빨간색 레고 벽돌을 선택한다는 사실에 주목했다. 그런데 레고를 보여주기 전에 먼저 화난 얼굴을 보여줬더니, 유아들은 초록색을 선택했다.

그러니까 빨간색이 유아들에게 두려움을 느끼게 했다면, 그것이

빨간색의 보편적 속성이라는 것이다. 동물을 관찰해보면, 빨간색의 영향에 대한 해석은 문화적이라기보다 선천적이라는 쪽으로 기운다. 동물도 인간처럼 빨간색에 두려움을 느낄까? 물론 동물이 빨간색을 인식한다는 전제가 있어야 하겠지만, 과학자들은 그렇다고 의견을 모은다. 앞서 말했듯이 투우장에서 죽음을 앞둔 황소에게 투우사가 흔드는 붉은 천은 회색으로 보인다.

노벨상 수상자 니코 틴버겐은 빨간색이 동물의 행동에 미치는 효과를 연구한 선구적인 과학자이며 민족학자다. 60여 년 전 그는 우체국 빨간색 트럭이 창문 앞에 주차할 때마다 어항 속 물고기들이 머리를 숙인다는 사실에 주목했다. 이 자세는 일반적으로 물고기가 라이벌 수컷을 만났을 때 취하는 공격 자세다.

사태를 좀 더 정확히 파악하기 위해 물고기보다 인간에 더 가까운 만드릴 원숭이에 대해 이야기해보자. 만드릴 원숭이는 전 세계에 가장 널리 분포한 원숭이 종류인데, 이들에게 빨간색은 지배나 공격의 신호다. 수컷의 빨간 얼굴, 빨간 엉덩이, 빨간 생식기는 공격력을 드러내는 동시에 지위의 상징으로 작용한다. 빨간색이 짙은 수컷일수록 테스토스테론의 수치가 높으며 더 공격적이다. 빨간색 채도가 비슷한 수컷 사이에서는 치열한 대립, 위협, 싸움이 빈번히 발생한다. 채도가 다를 경우 대개 색이 옅은 수컷이 포기한다.

영장류 이야기는 이쯤 해두고, 이번에는 방울새에 대해 이야기해보자. 놀라운 유전자가 있는 이 새들은 머리에 빨간색이나 검은색 깃털이 있는데, 빨간 깃털 새들이 검은 깃털 새들을 지배한다는 사실이

밝혀졌다. 물론 이런 현상을 우연이라고 말하고 싶은 사람도 있겠지만, 호주의 한 연구자가 시도한 실험을 보면 생각이 달라질 것이다.

이 연구자는 알에서 부화한 빨간 깃털 새들과 검은 깃털 새들을 길렀다. 그리고 이들 새 중에서 몇 마리를 골라 머리 깃털을 염색하고, 빨간 깃털, 검은 깃털, 파란 깃털(감독 그룹)으로 나눴다. 그리고 호기심에 빨간 깃털 새 중에서 일부는 검은색으로 일부는 파란색으로 염색하고, 검은 깃털 새 일부는 빨간색으로 일부는 파란색으로 염색하고, 나머지 새들은 원래 색 그대로 뒀다. 그러고는 이 집단을 둘씩 짝지어 사료 그릇을 두고 20분간 서로 경쟁하게 했다. 그랬더니 놀라운 결과가 나왔다. 즉, 원래 깃털이 무슨 색이든, 싸움에 대비해 훈련을 했든 안 했든, 매번 빨간 머리 깃털 새들이 승리했다. 이 연구자는 "새들이 염색 때문에 공격적으로 행동하지는 않았지만, 빨간색 머리 깃털을 본 다른 새들이 싸우려 들지 않아서 빨간 머리 깃털 새들이 먹이 싸움에서 이겼다. 빨간 깃털을 본 적이 없는 새들을 포함해서 모든 새가 빨갛게 염색한 새들에 대해 강렬한 반응을 보였다."고 밝혔다. 실험이 끝날 때마다 연구자는 새들에게서 스트레스 척도인 코르티코스테론 호르몬 수치를 측정했는데, 경쟁 상대로 빨간 깃털을 만난 새들이 검은 깃털이나 파란 깃털을 만난 새들보다 코르티코스테론 수치가 58% 더 높았다. 연구자는 "색에 대한 사전 경험이 전혀 없으면서도, 새들은 선천적으로 빨간색을 두려워했다."고 결론지었다.

따라서 인간의 경우에도 빨간색이 공격당하는 사람을 더 두렵게 하고, 공격하는 사람을 더 강하게 한다고 추측할 수 있다. 빨간색은 대

뇌 피질에서 이성적 사유를 관장하는 부위를 자극해서 실패나 위험을 최소화하도록 모든 감각을 깨운다.

어떤 사람들은 그 근본적인 이유가 빨간색이 바로 피의 색이라는 데 있다고 생각한다. 예를 들어 TV 광고에서 헤모글로빈을 직접 보여주는 일은 절대 없다. 왜냐면 그런 장면이 '소비자들을 불안하게 하기 때문'이라고, 광고업자들은 말한다. 그래서 생리대의 강력한 흡수력을 보여주고 싶을 때도 빨간색 액체가 아니라 파란색 액체를 사용한다. 이 파란색 액체에 광고업자들은 재치 있게 '스머페트의 생리'[2]라는 암호명을 붙였다.

빨간색은 선험적으로 두려움을 느끼게 하고, 이런 기제는 반복되는 문화적 경험으로 더욱 견고해진다. 예를 들어 학교에서 빨간색은 충격적인 색이다. 초등학교 시절 선생님이 받아쓰기 시험 답안지를 돌려주시던 때를 떠올려보자. 시험을 잘 치렀는지 아닌지 확인하는 데는 1초도 걸리지 않는다. 답안지에 표시된 빨간색 빗금 수만 세면 된다. 빨간색이 많을수록 나쁘다는 뜻이다. 학교는 이처럼 우리에게 빨간색에 대한 두려움을 증폭시키면서 빨간색이 실패를 강조한다는 인식을 깊이 심어줬다. 실수를 저지른 우리를 벌할 때마다 거기에는 늘 빨간색이 있다.

학생들의 학력을 향상시키고 싶다면, 오답을 수정할 때 제발 빨간색 펜만을 쓰지 마시라. 초록색 펜을 쓰면 안 될 이유라도 있다는 것인

---

2) La Schtroumpfette: 1958년 벨기에 만화가 페요(Peyo)가 창작한 환상적인 파란색 종족 이야기인 스머프(Les Schtroumpfs) 시리즈에 등장하는 여성 캐릭터.

가? 학생들은 초록색 글씨를 보면 무의식적으로 도망가고 싶게 하는 '공격'이 아니라 앞으로 잘하라는 '격려'로 받아들일 것이다.

## 긴장을 풀어주는 창조적인 색

과학자들은 '단파장 색들(파란색, 보라색)이 부교감신경계를 자극한다'고 어려운 말로 설명하지만, 이것은 차가운 색이 마음을 진정시킨다는 뜻이다. 차가운 색은 혈압을 낮추고, 맥박을 늦추고, 호흡을 안정시킨다. 간질을 앓는 사람들에게 파란색 렌즈를 씌웠더니 77%에게서 발작 증상이 줄어들었다는 결과도 나왔다.

엷고 밝은 연한 색이 인지력이나 운동 능력을 섬세하고 원활하게 함으로써 긴장을 풀어준다는 사실도 확인됐다. 이런 효과를 내는 색으로 담록색, 청록색, 복숭아색 등이 있다. 분홍색처럼 따듯한 색도 긴장을 풀어준다. 이런 흥미로운 현상을 실험할 수 있었던 데는 미국 생물사회학 연구소 소장인 과학자 알렉산더 쇼스의 공이 크다. 1979년 그는 시애틀 소재 미국 해병대 경범 재판소 판사인 밀러와 베이커를 설득해서 유치장 벽을 분홍색으로 칠했다. 이것은 남자들의 세계인 군대의 수감 시설에서 시도하기 어려운 일이었다. 제안을 허락한데 대한 고마움의 표시로 알렉산더 쇼스는 그 분홍색을 '베이커 밀러 핑크'라고 불렀다. 5개월 뒤에 해군이 제출한 보고서에 따르면, 수감자들이 15분간만 분홍색에 노출돼도 30분은 공격성이 현저히 낮아져

교도관의 업무가 수월해졌다. 그리고 분홍색 감방 밖으로 나가도 이 효과는 30분 넘게 지속했다. 이후 정신 치료에 이 분홍색 심리 안정실을 이용하는 사례도 늘었다. 나도 프랑스 마르세유에 있는 세레나 협회[3] 협력 병원 심리 안정실에 이 분홍색을 아용했다.

이 분홍색을 교실 벽에 칠해서 지나치게 활동적인 아이들을 진정시키는 사례도 늘었을 뿐 아니라 스위스 교도소에서도 이 분홍색을 사용한 예가 있다. 베른 교도소의 특별 수감실 4개와 베른 엄중감시 수감소의 수감실 2개를 '바비 인형의 방' 분위기로 꾸몄더니, 흥미롭게도 이곳에 수감된 켄(바비의 남자친구)에게 긍정적인 결과가 나타났다.

분홍색 수감실의 창시자 알렉산더 쇼스는 "분홍색은 심장 박동수를 줄이고, 혈압을 낮추며, 맥박수도 줄인다. 에너지를 소모하고 공격성을 줄여 마음을 진정시키는 색이다."라고 결론지었다.

베른 교도소 관계자 중에는 일부 수감자가 이 색에 알레르기 반응을 보여 오랫동안 침체된 상태로 지냈다는 이유로 분홍색 수감실에 반대한 사람도 있었다. 그 수감자들은 언젠가 분홍색 수감실로 돌아가야 한다는 생각을 견디지 못했다는 것인데, 역설적으로 이 분홍색에 효과가 있었음을 입증한 셈이다.

이스라엘 대학교수들은 학생들에게 살인, 강간 등 3면 기사에 실린 병적인 사건들에 대해 판사처럼 정확한 기준에 따라 판결을 내리

---

3) L'association Serena: 마르세유 소재 아동청소년 보호기관. 행동장애 및 정신장애로 인해 사회 생활, 학교 생활에 어려움을 겪는 3~20세 아동·청소년에게 교육적·심리적·의료적 방법을 지원하여 사회에 동화시키는 기관.

라고 했다. 설문지는 분홍색, 흰색, 파란색이었다. 결과적으로 분홍색 설문지에 답한 학생들은 감정이 가장 덜 격렬했다. 이는 분홍색에 진정 효과가 있다는 주장이 옳았음을 입증한 사례다.

긴장이 풀린 이완된 상태가 창의성을 자극한다는 증거는 많다. 컴퓨터 모니터를 예로 들어보자. 배경 화면 색이 일하는 방식에 영향을 줄까? 연구자들은 이구동성으로 '그렇다'고 대답한다. 배경 화면을 파란색으로 설정해두고 작업할 때 간단한 문제는 더 잘 풀린다. 하지만 무엇보다 중요한 것은 파란색 배경에서는 훨씬 더 창의적인 사고를 하게 된다는 점이다.

브레인스토밍에서 참여자들을 두 그룹으로 나눠 한쪽은 컴퓨터 모니터 배경 화면을 파란색으로 설정한 상태에서 일하게 하고, 다른 한쪽은 빨간색으로 설정한 상태에서 일하게 하는 실험을 했다. 그랬더니 파란색 배경 화면에서 일한 참여자들은 빨간색 배경 화면에서 일한 참여자들보다 창의적인 아이디어를 두 배나 더 많이 내놓았다. 반면에 빨간색 배경 화면에서 일한 참여자들은 세부 사항에 주의를 더 많이 기울였다. 그리고 이 두 그룹에게 상품 광고 영상을 보여줬을 때 빨간색 배경 화면 그룹이 상품을 더 명확하게 묘사했다.

파란색이 창의력에 미치는 영향은 약간 공격적인 또 다른 실험에서도 증명됐다. 성인 참여자들을 두 그룹으로 나누어 한 그룹은 지시 사항이 빨간색 바탕에 적힌 곳에서, 다른 그룹은 파란색 바탕에 적힌 곳에서 레고블록을 가지고 놀게 했다. 지시는 간단했다. "지금까지 한 번도 본 적이 없는 것을 한 시간 안에 만드시오!" 그랬더니 파란색 바

탕에 적힌 지시 사항을 읽은 참여자들의 아이디어가 더 창의적이고 모험적이었고, 빨간색 바탕에 적힌 지시 사항을 읽은 참여자들의 아이디어는 더 실용적이고 보수적이었다.

그들 두 그룹에 스무 가지 다른 형태의 블록으로 장난감을 만들라는 두 번째 임무를 줬을 때도 결과는 같았다. 파란색 그룹은 대부분 창의적인 장난감을 만들었고, 빨간색 그룹은 실용적인 장난감을 만들었다.

나는 이런 연구 결과를 알게 된 뒤에 매일 내가 해야 할 업무의 성격에 따라 컴퓨터 화면 배경색을 빨간색이나 파란색으로 설정했다. 효과는 기대 이상이었다. 아울러 초록색도 창의성에 긍정적인 영향을 끼친다는 사실을 입증한 최근 연구에도 주목할 만한 가치가 있다.

## 색, 학습, 생산성

사진 48장을 본다고 상상해보자. 그중 절반은 흑백사진이다. 몇 분 뒤에 역시 절반이 흑백사진인 새로운 48장과 앞서 본 48장을 뒤섞어 96장을 보여주면서 먼저 본 사진을 고르게 한다. 그럴 때 대부분 컬러 사진을 기억할 것이고, 흑백사진에 대한 기억력은 그보다 좋지 않을 것이다.

이처럼 색은 우리 기억에 큰 영향을 끼친다. 색은 공부하는 사람의 학습 능률을 55~78% 향상시킨다. 그러니 이제부터라도 바보처럼 무

조건 외울 생각만 하지 않는 편이 좋을 것이다. 색은 우리가 대상을 이해하는 데 도움을 주고, 이해하는 능력을 73% 향상시킨다. 따라서 다양한 색의 형광펜을 쓰고, 발표 자료를 만들 때도 여러 가지 색을 사용하는 것이 좋다. 유치원에서도 색을 활용하면 어린이 수학자들이 숫자를 더 빨리 배울 수 있다.

이처럼 색이 학습에 탁월한 효과가 있다는 사실이 과학적으로 밝혀졌으니 최소한 학교 벽에 칠하는 페인트 색에도 관심을 기울일 필요가 있다.

20세기 초, 오스트리아의 철학자 루돌프 스타이너는 독일 슈투트가르트의 발도르프 아스토리아 담배 공장 노동자 자녀들을 위해 발도르프 교육이론을 구상했다. 교실, 체육실, 놀이실에 각각 학생의 집중력, 창의력을 향상시키거나 긴장을 완화하리라고 예상하는 특정한 색을 칠하고 학생의 기질(화를 잘 내는 아이, 차분한 아이 등)에 따라 교실에 배치했다. 스타이너에 따르면 결과는 '놀라웠다'. 하지만 불행하게도 이 실험은 지속하지 못했고, 이 실험 결과가 현실에 반영되지도 않았다.

오늘날 대부분 교실의 벽이나 가구는 교육에 가장 부적합하다고 여겨지는 색으로 칠해져 있다. 창고나 구치소처럼 학교에도 무채색 환경이 지배적이다. 이 문제를 3년에 걸쳐 연구한 결과, 흰색·검은색·갈색이 학생들의 성적을 낮춘다는 사실이 확인됐다. 왜 그럴까? 크게 두 가지 이유가 있다. 우선 대부분 아이는 이런 색을 좋아하지 않는다. 실제로 부모에게 방을 흰색으로 칠해달라고 부탁하는 아이는 없을 것

이다. 하지만 지금도 많은 아이가 흰 벽으로 둘러싸인 방에서 지내고 있다. 그리고 이런 색들은 아이에게 아무런 작용도 하지 않는다. 아이가 집중하는 데도, 창의력을 키우는 데도, 긴장을 푸는 데도 도움이 되지 않는다.

반면에 녹황색·오렌지색·하늘색은 학습에 유익하다. 게다가 학생들이 이런 색을 좋아한다는 사실이 통계적으로 밝혀졌다. 유치원에서는 분홍색이 학습에 좋은 효과를 낸다. 오렌지색은 학습 효과만이 아니라 사회적 행동을 개선하는 멋진 색이다. 파란색은 학생들을 상상의 세계로 이끌어 산만해지게 하는 단점이 있지만, 글짓기 시간이라면 학생들이 상상력을 풍부하게 발휘하는 데 도움이 될 것이다. 따라서 과목별로 이런저런 색을 선택할 수 있게 교실을 각기 다른 색으로 꾸미는 것이 이상적이다. 지배적인 색으로 피해야 할 것은 빨간색뿐이다. 빨간색은 학생들을 흥분시키고, 학교를 숨 막히는 곳으로 만들어버린다.

원하는 효과를 내는 색이 강렬할 때는 교실의 네 벽 중에서 학생들 등 뒤 한쪽 벽에만 칠하고, 나머지 세 벽은 흰색으로 남겨두는 것이 좋다. 또한, 학생들이 교과목에 따라 교실을 옮길 때 각 교실에 차가운 색이나 따뜻한 색을 선택해 칠하는 것이 좋다. 그렇게 교실마다 고유의 색을 칠하는 것이 이상적이다. 강렬한 색을 원하지 않는 학교에서는 원하는 효과를 내는 약한 색을 교실 네 벽에 칠하면 될 것이다.

성인에게 미치는 색의 영향력도 아이의 사례와 별반 다르지 않다. 흰색 벽이나 차분한 색 가구가 있는 사무실보다 컬러풀한 사무실에

서 일하는 직원의 생산성이 더 높다는 사실은 이미 입증됐다. 흰색 사무실에서 오래 일하는 직원은 쉽게 피로해져서 업무에 성과를 올리기 어렵다. 실험에 따르면 강렬한 유채색 환경에서 근무할 때 피험자들은 업무 속도도 빨랐고, 실수도 덜 저질렀다.

이제 흰 벽과 검은 책상을 피해야 한다는 것은 확실해졌다. 그렇다면 어떤 색이 업무 효율을 가장 높일 수 있을까? 피험자들을 두 그룹으로 나누어 파란 사무실 혹은 빨간 사무실에서 한 시간 동안 타자를 치게 했다. 빨간 사무실에서 타자를 친 피험자들은 활성화 지수가 높게 나왔고, 파란 사무실에서 타자를 친 피험자들은 이완화 지수가 높게 나왔다. '파란색-초록색' 조합도 침체화 지수를 높이고 활성화 지수를 낮춘다. 『사이언스』에 실린 연구 결과를 보면 빨간색 환경에서 집중도가 높아지며 파란색 환경에서 직감에 더 의지한다는 사실이 밝혀졌다. 여성들은 베이지색이나 회색 환경에서 능률이 덜 오른 반면, 남성들은 보라색 환경에서 능률이 낮아졌다.

따뜻한 색이 두뇌 활동을 활성화하고 생산성을 높이는 현상은 선천적인 것일까, 후천적인 것일까? 연구자들은 교실 색(파란색, 회색, 분홍색)이 유치원생들의 활력과 신체 탄력성에 미치는 효과를 실험했다. 그 결과는 성인을 대상으로 진행했던 실험과 마찬가지로 파란색 환경보다 분홍색 환경에서 활력(신체적 힘, 긍정적 기분) 지수가 훨씬 더 높았다. 분홍색 환경에서 아이들의 그림은 평균적으로 더 긍정적이다. 태양은 더 크고, 구름은 더 작고, 미소가 두드러진다. 분홍색 교실에서 아이들이 삶을 긍정적으로(분홍색으로) 바라본다는 증거다.

대학 산업인간공학과와 환경심리학과 학생들도 역시 색, 특히 따뜻한 색이 생산성과 노동의 즐거움을 증가시킨다는 결론에 도달했다.

## 설득력 있는 색

보험회사를 예로 들어보자. 이 회사는 보험료 납입을 자주 잊어버리거나 연체하는 고객들로 골머리를 앓고 있다. 그러던 어느 날 재기 넘치는 사람이 회계부장이 됐는데, 그는 고지서에 중요한 정보, 즉 납입 금액·납입 기한·발송 주소를 컬러로 인쇄하게 했다. 이 세 가지 정보를 고지서에 컬러로 인쇄하는 것만으로 미국 보험회사는 고객들로부터 이전보다 평균 14일 일찍 보험료를 수령할 수 있었다.

색은 관심을 끌고 행동을 자극한다. 흑백 이미지가 3분의 2초 동안 시선을 끄는 반면, 컬러 이미지는 평균 2초 동안 시선을 끈다. 흑백 광고의 효과는 컬러 광고보다 42% 더 낮다. 2003년 컬러복사기를 판매하려던 제록스는 상업문서상 색의 중요성에 대해 설문조사를 했는데, 조사 대상자 90% 이상이 고객을 설득하는 데 색이 반드시 필요하다고 답했다. 2009년 휴렛 패커드가 실시한 연구에 따르면, 색의 중요도는 훨씬 더 커졌다.

9개국에서 동시에 진행된 실험에서 피험자들은 전혀 흥미를 느낄 수 없는 문제들에 대해 응답했다. 그들은 네 그룹으로 나뉘어 각각 네 가지 색(파란색·검은색·초록색·빨간색) 설문지에 똑 같은 내용이 적힌,

아무도 관심 없는 주장들에 대해 동의 여부를 표시했다. 그 결과는 무척 흥미로웠다. 소극적인 대답이 초록색 설문지 응답자 중에서 28%, 빨간색 설문지 응답자 중에서 19%가 나왔지만, 파란색 설문지 응답자 중에서는 47%, 검은색 설문지 응답자 중에서는 43%로 훨씬 많았다. 이런 경향이 프랑스에서는 더욱 두드러졌다. 피험자가 자기 의견을 밝히지 않은 대답도 파란색 설문지(63%)와 검은색 설문지(51%)에 압도적으로 많았다.

이 실험을 통해 적극적인 의견과 빨간색의 관계를 알 수 있는데, 긍정적이든 부정적이든 적극적인 대답은 빨간색 설문지 답변(29%)에서 나왔고, 이는 검은색 설문지 답변(10%)의 세 배 가까운 수치였다. 가장 놀라운 결과는 설문 내용에 동의한 사람이 검은색 설문지 응답자 중에는 36%인 반면, 초록색 설문지 응답자에서는 과반수였다는 점이다. 이로써 초록색이 설득력이 있는 색이라는 사실이 밝혀졌다.

## 성관계에 유리한 색

성관계 횟수는 침실 색(벽, 시트, 가구 등)과 관계가 있을까? 침실 색과 주당 성관계 횟수를 2만 명에게 물었다(『리틀우즈』 잡지 연구, 2012, 『데일리 메일』 인용). 빨간색(3.18회)도 두드러졌지만, 연보라색(3.49회)이 훨씬 더 많았다. 흰색(2.02회), 베이지색(1.97회), 회색(1.80회)과는

상당한 차이가 있다.[4]

미국 조사팀의 흥미로운 연구 결과를 기준으로 평가해도 빨간색이 선두를 차지하는 것은 전혀 놀라운 일이 아니다. 이 연구는 비비류 원숭이나 침팬지 같은 일부 영장류 암컷이 빨간색으로 치장하고 교미 욕구를 수컷에게 알린다는 사실에서 출발했다. 그렇다면 인간 여성은 어떨까? 연구자들은 만남 사이트에서 뜨거운 사랑을 원하는 여성과 쾌락을 추구하는 여성의 옷차림을 연구했다. 프로필 사진에서 진지해 보이는 여성보다 가벼워 보이는 여성이 빨간색 옷을 입는 경우가 훨씬 많았다.

따라서 남자와 섹스하고 싶다면, 적어도 남자 마음에 들고 싶다면 여자는 빨간 옷을 입는 것이 유리하다. 빨간색은 수컷의 호르몬을 과잉 분비하게 한다. 우연인 것 같지만, 여성 히치하이커가 빨간색 옷을 입으면 남성 운전자가 차를 세울 확률이 두 배 가까이 높아진다. 우연인 것 같지만, 빨간색 옷을 입은 웨이트리스가 팁을 더 많이 받는다.

연구자들은 상당히 매력적인 여성을 각각 빨간색과 흰색 배경으로 촬영한 사진을 남성 참가자들에게 보여줬다. 남자들은 이 여성이 빨간색을 배경으로 촬영했을 때가 흰색을 배경으로 촬영했을 때보다 두 배 더 매력적이라고 했다. 이번에는 남자들에게 각각 빨간색, 초록

----

4) 아일랜드 매체인 Her.ie는 침실의 색과 성교 횟수에 관해 이 책의 저자와는 다른 사례를 제시했다. 내용을 요약하면 다음과 같다. '2,000명의 영국인 남녀가 참여한 실험에서 일주일 중 몇 번이나 상대방과 섹스를 하고 있는지, 그리고 침실 벽은 어떤 색상인지에 대해 답했는데 침실 벽면이 캐러멜 색일 때 커플은 일주일에 3회 섹스를 하는 것으로 나타났다. 반면에 선정적인 분위기를 연출할 것 같았던 붉은색 침실에서는 일주일에 한 번만 섹스를 하는 것으로 드러났다. 파란색 침실에서는 양질의 숙면을 취하는 것으로 드러났고, 보라색을 바른 사람들은 불면증에 시달리는 경우가 많았으나 모두 붉은색 침실에서보다는 더 자주 섹스를 하는 것으로 드러났다.' 『허핑턴포스트』, 2016년 3월 22일 자.

색, 파란색 티셔츠를 입은 여성을 비교하게 했다. 그러자 대부분 남성이 빨간색 티셔츠 입은 여성을 만나고 싶다고 대답했다. 그런데 무엇보다도 이 연구에서 실험 목적을 정확히 알아차린 참가자가 한 사람도 없었다는 사실은 충격적이었다. 심지어 실험 목적을 알려줘도 남성 참가자들은 여성을 평가하는 데 색이 별로 영향을 끼치지 않았다고 생각했다. 다시 말해 우리는 색의 영향을 엄청나게 받으면서도 그 효과를 거의 의식하지 못한다. 어쨌거나 색은 유혹의 수단으로 가공할 만큼 효과적이다.

남자는 빨간 모자를 쓴 여자에게 더 쉽게 사랑을 고백하고, 비밀을 더 많이 이야기하고, 더 일찍 사적인 질문을 던진다. 여자도 다른 여자가 빨간 옷을 입으면 매력적으로 변했다고 무의식적으로 평가한다. 빨간 옷을 입은 여성은 자석처럼 남성을 끌어당긴다. 이럴 때 의도치 않게 동성 친구들이 곁을 떠나기도 한다. 남편이나 애인이 빨간 옷을 입은 낯선 여성과 별로 웃기지도 않는 농담을 하면서 과장된 폭소를 터뜨린다면, 이 여성은 위협적인 존재가 된다. 이처럼 남편이나 애인이 빨간 옷의 선정적인 여자와 바람피울 낌새가 보인다면, 경계를 늦추지 말아야 한다.

남성이 빨간색 옷차림 여성에게 끌린다고 해서 성적 쾌락만을 좇는다고 결론지을 수는 없다. 남성은 후손을 남기는 데도 관심이 많다. 게다가 가임기 여성은 무의식중에 빨간색(분홍색) 옷을 평소보다 더 자주 입는다는 사실이 밝혀졌다. 여성은 배란기에 화장을 더 자주 하고 립스틱도 더 짙게 바른다. 1770년 영국 의회는 립스틱 금지법을 의

결했다. 이 법은 "결혼을 목적으로 남성을 유혹하기 위해 화장한 죄가 인정된 여성은 마법을 사용했다는 판결을 받을 수 있다."고 명시했다.

그렇다면 남성이 빨간 옷을 입으면 어떨까? 유감스럽게도 결과는 실망스럽다. 여성을 유혹하고 싶다면 다른 방법을 찾는 편이 나을 것이다. 빨간색 옷이라고 해서 다른 색 옷을 입을 때보다 여성의 마음에 더 들지는 않을 것이다. 동성애자를 유혹하고 싶다 해도 별 다른 효과를 거두지 못할 것이다. 최악은 여성을 유혹하려고 빨간 옷을 입는 남자들이다. 게다가 불행하게도 자신감마저 드러내지 못한다면, 절대 매력적으로 보이지 않을 것이다.

결론적으로 빨간색은 여성을 좋아하는 남성에게 성(性)을 연상시키는 색이다. 예전 유곽에 걸려 있던 붉은 등이 성매매 장소임을 알린 것도 역시 빨간색과 성의 연관성을 보여준다.

조금 엉뚱한 느낌이 들겠지만, 여성의 머리 색에 대해 이야기해보자. 남성은 금발 여성을 좋아한다. 남성 운전자는 히치하이킹을 시도하는 여성 중에서 금발 여성 앞에 차를 세우는 사례가 가장 많았다. 남성 운전자보다 그 수가 절반 이하였지만, 여성 운전자도 금발 여성이 히치하이킹을 원할 때 차를 더 자주 세웠다.

생리적 욕구에 관한 실험을 위해 한 여성이 금색, 갈색, 빨간색 가발을 번갈아 쓰고 여러 나이트클럽에 갔다. 질투심 많은 남편처럼 이 여성과 동행한 과학자는 그녀가 남자들의 춤 신청을 받는 횟수를 측정했다. 금색 가발을 썼을 때는 남자 60명이 접근했고, 갈색 가발을 썼을 때는 42명, 빨간색 가발을 썼을 때는 18명이 접근했다. 여기서 두

가지 결론을 도출할 수 있다. 첫째, 머리 색이 어떻든 하룻밤에 18명이 넘는 남자가 접근한 것은 지극히 드문 경우이므로 그 여성이 매우 예뻤으리라는 것이다. 둘째, 이것은 머리 색이 여성의 매력에 강한 영향을 끼친다는 증거다.

대체로 금발 여성이 다른 머리 색 여성보다 한 살은 더 젊어 보이고, 더 건강해 보인다. 하지만 흰색에 가까운 금발 여성은 남자 관계가 복잡하다는 선입견이 있다. 40년간 『보그』와 『플레이보이』 표지를 장식한 인물이 풍만한 육체의 섹시한 여성이리라는 추측과 달리 40%가 금발 여성이다. 미국에서 금발 여성은 전체 여성의 5%에 불과하다. 하지만 금발 여성들의 머리칼이 아름답게 빛난다고 해서 그들이 늘 반짝이는 인생을 사는 것은 아니다. 불행히도 금발 여성은 갈색 머리 여성보다 무능력하다는 선입견 탓에 자주 조롱의 대상이 되곤 한다.

이런 현상은 업계에서도 확인할 수 있다. 몇 년간 경력을 쌓아 성공한 여성 중에서 갈색 머리 여성이 금발 여성보다 더 많다는 사실이 통계적으로 입증됐다. 남성이 독점한 금융계 등 주요 직업군에서 금발 여성은 이런 업무를 수행하기에 부적합하다는 편견 때문에 갈색 머리 여성보다 수가 훨씬 적다. 2005년 영국에서 금발 여성은 전체 여성의 10%가 넘는데, 런던 금융시장의 여성 트레이더 500명 중 금발 여성은 5%에 불과하다.

히치콕은 자기가 연출한 서스펜스 영화에 요조숙녀 같은 금발 여성만을 캐스팅한 이유가 '침실에서는 창녀지만 사교계에서는 귀부인인 금발 여자'라는 대조를 좋아했기 때문이라고 솔직하게 털어놓았

다. 그는 자기 영화에 출연한 그레이스 켈리, 킴 노박, 에바 마리 세인트, 티피 헤드렌 같은 여배우들에 대해 "최고의 희생자들이었다. 그녀들은 아무도 밟지 않은 흰 눈 같아서 피로 물든 발자국을 더욱 두드러져 보이게 했다."고 말했다.

역설적으로 남성은 여성이 금발일 때보다 갈색 머리일 때 더 아름답다고 느낀다. 따라서 유능하게 보이기 위해 때로 다갈색으로 염색하는 편이 나을 수도 있다. 런던 주식시장을 조사한 연구에서 다갈색 머리 여성은 금발 여성보다 네 배나 많았다. 하지만 같은 여성도 다갈색 머리로 염색했을 때 성적인 매력은 감소했다.

남성의 머리 색을 말하자면, 나이트클럽에서 처음 보는 여성에게 춤을 청할 때 여성이 응낙할 확률은 머리 색과 상관없는 것으로 나타났지만, 남녀 모임에서 다갈색 머리 남성은 다른 머리 색 남성보다 파트너를 찾지 못할 확률이 높았다.

성적 매력의 또 다른 기준은 눈동자 색이다. 푸른 눈의 남성은 눈동자 색이 같은 여성에게 더욱 매력을 느낀다. 영화 「더 울프 오브 월스트리트」에서 레오나르도 디카프리오가 마고 로비의 푸른 눈동자를 보고 유혹당할 수밖에 없는 것은 유전적 변이로 수영장 물 같은 색을 띠게 된 눈동자의 열성 유전자를 후손에게 전달하고 싶은 무의식적인 욕구가 작동하기 때문이다. 물론 부모의 눈동자가 전부 파랗다면 자녀 눈동자도 파랄 확률이 높아진다.

하지만 눈동자가 초록색, 갈색 혹은 검은색인 남성은 푸른 눈의 여성에게 특별히 매력을 더 느끼지는 않는다. 푸른 눈의 여성도 눈동자

가 파랗지 않은 남성에게 벗어나지 못할 만큼 매력을 느끼지는 않는다. 그리고 자기 눈이 너무 평범하다고 불평하는 갈색 눈의 남성이 파란 눈의 남성보다 상대에게 더 신뢰감을 준다는 사실은 흥미롭다.

이구아나과의 우타 도마뱀을 소개하면서 색과 매력에 관한 이야기를 끝내기로 하자. 이 파충류 목에는 목걸이처럼 생긴 고리가 있다. 암컷의 고리는 노란색이다. 수컷의 고리는 넓은 영역을 차지하고 암컷을 여러 마리 거느리면 오렌지색, 그렇지 않으면 파란색이다. 오렌지색 고리가 있는 수컷은 다른 수컷들에게 매우 공격적으로 행동한다. 파란색 고리가 있는 수컷은 욕심이 적고, 좁은 영역에서 암컷 한 마리만으로 만족한다. 따라서 이 같은 색의 세계에서 수컷이 암컷처럼 노란색 고리를 갖는 것이 가장 이상적이다. 노란색 고리를 가진 수컷은 영역을 지키려고 싸울 필요 없이 그저 암컷처럼 행동하면 된다. 이들은 오렌지색 고리 수컷 영역에 들어가서 암컷과 실컷 교미하다가 오렌지색 고리의 수컷에게 분노를 사서 쫓겨날 수 있다. 이 이야기의 교훈은 라퐁텐의 말처럼 '색으로 판단하지 말라'는 것이다.

## 색과 운동

무술 시합이 벌어지고 있다. 선수가 비디오 판독을 요청한다. 한 선수는 파란 띠를, 상대 선수는 빨간 띠를 매고 있는데, 띠의 색은 심

판이 공정한 판결을 내리는 데 아무런 영향이 없을까?

　독일 뮌스터 대학 체육심리학자들이 노련한 심판 42명을 대상으로 실험했다. 심판을 두 그룹으로 나눠서 한 그룹에게 경기를 보여주고, 다른 그룹에게는 같은 경기를 컴퓨터로 조작하여 띠의 색을 바꿔서 보여줬다. 결과가 어땠을까? 같은 경기에서 빨간 띠 선수들은 파란 띠를 맸을 때보다 13% 승률이 높았다. 물론 한 선수가 상대 선수보다 훨씬 강할 때는 결과가 바뀌지 않겠지만, 실력이 비슷하면 색에 따라 경기 결과가 뒤집힐 수도 있다. 검은색도 공정하다고 자신하는 심판들에게 영향을 미친다. 축구 경기에서도 검은색 유니폼을 입은 선수들이 제재를 더 많이 받는다.

　앞서 무술 경기의 심판을 실험했던 것처럼 선수들의 유니폼 색을 컴퓨터로 조작해 두 그룹의 전문 심판에게 축구 경기를 비디오로 보여줬다. 화면에는 심판이 호루라기를 불어야 할 만큼 문제가 되는 상황이 펼쳐졌다. 첫 번째 그룹에게는 검은색 유니폼을 입은 선수들이 반칙하는 동작을 보여주고, 두 번째 그룹에게는 다른 색 유니폼을 입은 선수들의 똑같은 반칙 동작을 보여줬다. 결론을 말하자면, 심판은 반칙한 선수가 검은색 유니폼을 입고 있을 때 더 자주 호루라기를 불며 경고 카드를 꺼냈다.

　심판 이야기는 이쯤 하고, 경기 결과를 보자. 4년마다 개최되는 올림픽의 그레코로만형 레슬링부터 예를 들자면 일본의 스모와 비슷한 것 같지만, 비대하지 않은 선수들이 파란색 혹은 빨간색 유니폼을 몸에 딱 붙게 입는 점이 다르다. 그레코로만형 레슬링은 관중보다 선수

가 더 많은 경기다. 이 경기 자료를 근대 올림픽 초기부터 전부 수집해 보면 빨간색 유니폼 선수가 파란색 유니폼 선수를 이긴 경기가 67% 다. 다시 말해 3분의 2 이상이다.

빨간색은 팀 경기에도 영향을 미치는 듯하다. 빨간색 유니폼을 입은 리버풀, 맨체스터 유나이티드, 아스날은 제2차 세계대전 이후 챔피언컵 경기 69회에서 39회를 이겼다. 골키퍼가 빨간색 유니폼 선수들보다 흰색 유니폼 선수들의 페널티킥에 대해 자신감이 생겨 잘 막아낸 덕분일 수도 있다. 반대로 공격수는 상대편 골키퍼가 입은 유니폼의 강렬한 색 때문에 위축될 수도 있다. 따라서 상대편 공격수에게 겁을 주려고 형광색 유니폼을 입는 골키퍼도 점점 늘어나고 있다.

대부분 학자가 스포츠에서 색이 발휘하는 영향력을 인정한다. 성적이 부진한 팀 중에는 이런 분야의 실험 결과를 들어 유니폼 색에 대해 불평하는 팀도 있었다. 와이오밍의 미식축구 팀은 UPS가 후원사가 돼 행복했다. 이 운송회사를 상징하는 색은 밤색과 노란색이다. 이 두가지 색이 배달원 유니폼이나 배달 트럭에 사용되는 것은 그런대로 봐줄 만하지만, 축구선수 유니폼으로는 좋은 효과를 내지 못했다. 선수들은 노란색 하의와 밤색 상의를 입는 것이 불편했고, 형편없는 경기 결과를 유니폼 색 탓으로 돌렸다.

시카고 대학의 미식축구 팀 코치는 선수들 감정을 조절하기 위해서 휴식 시간에는 선수들이 파란색 탈의실을 사용하게 했고, 경기 직전 마음의 준비를 하는 과정(파이팅 토크)에는 빨간색 탈의실을 사용하게 했다.

베이커 밀러 핑크를 알게 된 하와이 대학 미식축구 팀 코치는 원정 오는 팀의 탈의실을 분홍색으로 꾸미면 그 선수들을 무기력하게 해서 자기네 팀이 승리할 가능성이 커지고, 승리를 거듭하면 여러 대학에서 자신에게 스카웃 제의를 하리라고 생각했다. 하지만 탈의실을 분홍색으로 장식한 의도를 의심한 원정 팀들은 미국 서남부 대학 운동 경기를 관장하는 서부경기연맹에 그를 고소했다. 서부경기연맹은 그를 노골적으로 조롱하면서 경기 규정에 '원정 팀 탈의실 색은 홈 팀 탈의실 색과 같아야 한다'는 조항을 추가했다. 하와이 대학 팀의 탈의실 두 개가 모두 분홍색인지, 그 코치가 직업적으로 크게 성공했는지, 그 뒤로 전해지는 이야기는 없다.

## 색과 기호 인식

인류는 동굴에서 생활하던 시절부터 빨간색 버섯을 먹을 수 없다는 것을 알았고, 초록색 과일은 아직 익지 않았다고 생각했다. 이처럼 인간은 오래전부터 색으로 주변 사물의 위험성과 장단점을 평가해왔다. 그런데 판단은 주관적이게 마련이어서 잘못된 경우도 있다. 탄산수에 오렌지색 색소를 섞어놓으면, 대부분 사람은 이것을 환타 같은 탄산음료로 착각할 것이다.

진짜 오렌지 주스를 좋아하는 스페인 대학의 교수들이 상점에서 판매하는 오렌지 주스를 피험자 백여 명에게 시음하게 하는 실험을

했다. 오렌지 주스에 각각 빨간색 색소와 초록색 색소를 섞은 음료 두 가지와 시판하는 오렌지 주스 한 가지를 제공했다. 피험자들은 거의 만장일치로 붉은 오렌지 주스가 가장 맛있고, 푸른 오렌지 주스는 약간 시다고 답했다.

대형 유제품 제조회사에서도 요구르트로 유사한 실험을 했다. 색의 중요성을 이해하고자 연구자들은 파인애플 요구르트에 노란색 색소 대신 분홍 색소를, 딸기 요구르트에 분홍색 색소 대신 노란색 색소를 넣었다. 이런 사실을 모르고 시음한 소비자들은 분홍색 요구르트를 맛보며 딸기를 떠올리고, 노란색 요구르트를 맛보며 파인애플을 떠올렸다. 그들은 연구자들이 의도적으로 색과 맛을 상식과 다르게 결합했다는 설명을 듣고서야 맛을 잘못 파악했다는 사실을 깨달았다.

많은 연구자가 색과 맛의 조합에 관한 통념을 조사했다. 일반적으로 분홍색은 설탕, 초록색은 소금, 오렌지색은 후추, 노란색은 신맛과 결합된다. 파란색은 음식과 가장 무관한 색이다. 일부 사탕이나 칵테일을 제외하면 음식에서는 파란색을 찾기 어렵다.

좀 더 넓게 보면, 제품 색의 선명도는 맛을 인식하는 데 영향을 줄 수 있다. 진한 케첩에 어울리는 색을 판단하기 위해 세 가지 농도의 케첩을 소비자들에게 맛보게 했다. 이들은 색소의 채도가 다를 뿐, 같은 케첩을 세 번 먹었다는 사실을 몰랐다. 소비자들은 케첩 색이 짙을수록 원료가 많이 들어가서 맛도 진하다고 믿었다.

아이들에게 같은 맛의 과일 시럽을 채도를 달리해서 시식하게 한 실험에서도 비슷한 결과가 나왔다. 아이들은 시럽 색의 채도가 높을

수록 맛이 강하다고 느꼈다. 맛과 색의 관계는 소아비만 예방에 매우 중요하다. 채도를 높임으로써 설탕이나 버터 맛을 더 진하게 느끼도록 할 수 있으니 음식에서 당이나 지방 함유량을 줄일 수 있다.

음식 산업 종사자들은 제품 색의 중요성을 오래전부터 파악하고 있었다. 가공식품 포장에 6포인트 활자 크기(더 작으면 인쇄하기 어렵다)로 인쇄된 구성 성분을 보면, 거의 모든 제품에서 알파벳 E와 100에서 182까지의 숫자가 적힌 성분을 볼 수 있다. 이는 가공식품 색채 전문 요리사가 사용하는 식용색소들이다. 식용색소를 쓰는 것이 최근 시작된 일은 아니다. 예를 들어 오렌지 빛의 계피 색을 내는 주색(朱色, E120)과 황화수은은 오래전부터 사용됐다.

식용색소에는 세 종류가 있다. 천연소재에서 추출한 천연색소(캐러멜 E150), 천연소재에 있지만 공장에서 만든 합성색소, 천연소재에 없는 인공색소(파란색 E131)가 그것이다.

유럽 식품안전청은 모든 색소의 독성 유무를 조사하고 감시한다. 2007년 일부 화학색소 때문에 아이들이 과잉 행동을 한다는 논란이 일었다. 그 결과, 사탕에 많이 함유된 합성색소는 비트나 시금치즙에서 추출한 다른 색소로 대체됐다. 그나마 다행이다!

우리가 사용하는 색소 10분의 9가 코셔[5]와 할랄[6]에 적합하다는 것은 유대인과 모슬렘 모두에게 희소식일 것이다. 그런데 채식주의

---

5) 전통적인 유대인의 의식적인 식사법에 따라 음식물을 선택·조리하는 규칙으로, 히브리어로 '적당한, 합당한'이라는 의미가 있다.

6) 이슬람교도인 모슬렘이 먹고 쓸 수 있는 제품을 총칭하며, 아랍어로 '허용된 것'이라는 의미가 있다. 이슬람 율법에 따라 모슬렘이 먹고 쓸 수 있도록 허용한 식물성·동물성 제품을 총칭하는 용어다.

자는 자신도 모르는 사이에 50% 이상의 동물성 색소나 출처를 알 수 없는 식품을 소비한다. 사실 기업가가 화학색소의 출처를 명시해야 할 법적인 의무는 전혀 없다. 출처가 불분명한 식용색소 중에서 채식주의자가 주의해야 할 색소는 동물성이 조금이라도 포함된 E103·E111·E124·E128·E143·E173이다.

흰색 조리모를 쓰고 흰색 조리복을 입은 요리사들은 색에 무척 민감해서 피자를 더 붉게 만들고 박하 시럽을 더 선명한 초록색으로 만들기 위해 기꺼이 색소를 사용한다. 색소를 넣지 않은 스피어민트 시럽과 아이시 페퍼민트 시럽은 블라인드 테스트에서 거의 같은 맛으로 평가받았다. 따라서 아이시 페퍼민트 애호가라면 색소를 넣지 않을 것이다.

제품 색은 대상에 따라 소비자들의 정밀 테스트를 거쳐 결정되는 경우가 흔하다. 입맛을 돋우는 이상적인 색은 문화적 환경의 영향을 많이 받는다. 미국인에게 갈색 껍질의 달걀을 팔기는 어려울 것이다. 반대로 흰색 껍질 달걀은 프랑스에서 팔기 어렵다. 프랑스에서는 노란 마요네즈가 맛있다고 생각하고, 미국에서는 하얀 마요네즈가 맛있다고 생각한다.

하지만 같은 나라에서도 색에 대한 기대치가 근본적으로 다른 경우에는 문제가 복잡해진다. 사과를 예로 들어보자. 어떤 사람들은 초록색 사과가 밭에서 금세 따온 것처럼 신선하다고 생각한다. 반면에 어떤 사람들은 초록색 사과가 온갖 화학약품과 방부제로 뒤범벅이 됐다고 생각한다. 그리고 초록색 사과의 신맛을 불쾌하게 느낀다. 좋은

사과의 색은 단언할 수 없다. 빨간 사과, 노란 사과, 갈색 사과도 있다. 분명한 사실은 블라인드 테스트에서 초록색 사과를 좋아한 사람들이 빨간 사과를 좋아할 수도 싫어할 수도 있다는 것이다.

문화적 선호도에 따라 시장에서 여러 가지 색의 사과를 구할 수 있다는 것은 다행한 일이다. 결국 색은 제품에 맞게 적용돼야 한다. 스테이크를 파란 색소로 물들인다면, 누구도 그런 스테이크를 먹으려 하지 않을 것이다. 누군가 조상 중 파란색 음식을 먹고 식중독에 걸린 사람이 있었는지도 모른다. 그 뒤로는 무엇이든 파란색 음식은 먹지 말라는 강한 신호가 무의식에서 전달된다.

이처럼 최종 제품의 색채, 색감, 채도를 선택하는 것은 본능적인 욕망에 달려 있지만, 세심한 마케팅 포지셔닝에 따라서도 달라진다. 예를 들어 브리오슈 빵은 색이 어두울수록 장인 제빵사가 만든 것처럼 보이고, 색이 옅을수록 칼로리가 적어 보인다. 마찬가지로 빵 색이 짙을수록 맛이나 가격과 상관없이 영양가 높고 호밀이 더 많이 포함된 것처럼 보인다.

그릇의 색도 맛을 인식하는 데 중요한 역할을 한다. 핫초코는 오렌지색이나 크림색 잔에 담겼을 때 가장 맛있어 보인다. 흰 잔에 담긴 커피는 투명한 잔에서 담긴 것보다 더 진해 보인다. 실제로 커피는 흰 잔에 담을 때 색도 더 짙어 보인다.

탄산음료도 잔에 따라 청량감에 차이가 느껴진다. 파란색 잔의 음료가 갈증을 가장 잘 해소해주는 듯하고, 초록색·빨간색·노란색 순으로 청량감이 점점 낮아진다.

음식을 서빙할 때도 앞서 말한 보색 개념이 내용물을 돋보이게 한다. 당근은 파란색(당근색의 보색) 접시에 담아 서빙할 때 가장 인상적으로 보인다. 몸매를 관리하고 싶다면, 음식과 가장 거리가 먼 색의 접시를 사용하기 바란다. 볼로네즈 스파게티를 빨간 접시에는 가득 담으려는 경향이 있는 반면, 흰 접시에는 조금 담게 된다. 반대로 흰 접시에 쌀밥을 담을 때는 양껏 푸는 반면, 짙은 색의 그릇에는 양을 줄여 담게 된다. 결론적으로, 본능 때문이든 식이요법 때문이든 접시는 음식의 색과 최대한 대비되는 색을 선택하는 것이 좋다.

음식을 맛볼 때 우리는 무의식적으로 눈으로 먼저 음미한다. 서양이든 동양이든 셰프들은 오래전부터 이런 사실을 알고 있었다. 일본에서는 작은 선술집에서조차 색 조합에 신경을 써서 접시에 음식을 담아 내놓는다. 끝만 붉게 물들인 베니쇼우가(생강 초절임)가 없는 초밥을 상상할 수 있을까? 손님이 설령 먹지 않는다고 해도 그것이 없으면 허전하고 풍미가 덜한 느낌이 들 것이다.

인식에서 시각이 미각보다 영향력이 더 크다는 것은 두말할 나위 없다. 기회가 된다면 파리에 있는 '어둠 속에서?(Dans le noir?)'라는 식당에서 저녁 식사를 해보기 바란다. 이곳은 칠흑 같은 어둠 속에서 시각장애인들이 손님을 테이블로 안내하고 음식을 서빙한다. 물 마실 때 잔 위쪽을 손가락으로 더듬어 양을 확인하는 방법도 알려준다. 이 식당에서 가장 놀라운 것은 타인과의 관계가 변한다는 점이다. 다른 사람이 하는 말을 이해하거나 일행 중 말하는 사람이 누구인지 알아내려면 더 집중할 수밖에 없다. 시각을 빼앗긴 대가로 친구들 목소리

를 재발견하게 될 것이다. 온전히 집중해서 친구들 말에 귀를 기울일 것이다. 가장 당황스러운 것은 접시에 어떤 음식이 담기는지 알 수 없다는 점이다. 이 식당에서는 모르는 음식을 주문하는 것이 좋다. 그리고 먹으면서 그것이 어떤 음식인지 맞혀보라. 맛을 재발견하고 식감과 풍미에 집중하면서 맛에 대한 인식 자체가 달라질 것이다. 나는 그 식당에서 잘 익은 생선을 맛있게 먹었다고 생각했는데, 알고 보니 내가 먹은 것은 양고기 소테였다.

## 색과 향

후각 역시 색의 영향을 받는다. 연구자들은 보르도의 포도주 양조학과 학생 54명을 대상으로 재미있는 실험을 했다. 학생들에게 AOC 보르도 백포도주의 향을 묘사하라고 했다. 학생들은 이 포도주에서 꿀, 버터, 아몬드, 레몬 등의 향기가 난다고 대답했다. 이것은 대개 비슷한 색의 백포도주에서 나는 전통적인 향이다. 연구자들은 이 포도주에 무향 무미의 붉은 색소를 혼합한 뒤에 학생들에게 다시 향을 묘사하라고 했다. 그러자 새내기 포도주 양조학자들은 체리, 카시스, 산딸기 등 적포도주의 특징적인 향이 난다고 대답했다.

색과 특별한 향 사이에는 자연스러운 관계가 형성된다. 초록색 색소를 섞은 오렌지 주스의 향을 맡으면, 레몬주스 향과 혼동할 것이다. 물론 커피는 커피색 포장에 담긴 커피에서 향이 더 강하게 느껴질 것

이다. 그리고 초콜릿 사탕도 초콜릿색으로 포장했을 때 초콜릿 향이 더 강하게 느껴진다. 딸기 시럽은 색이 딸기색에 가까울수록 딸기 향이 강하게 느껴진다. 같은 이유로 소비자들은 푸른빛이 도는 초록색 과자에서 박하 향이 나지 않는 것을 이해하지 못할 것이다.

이처럼 향 제품을 만드는 사람에게 제품의 색이나 포장의 색은 매우 중요하다. 하지만 이것은 그리 단순한 문제가 아니다. 베티버[7] 뿌리를 원료로 제조한 향수를 예로 들어보자. 사람들은 '베티버'라는 이름만 듣고 초록색[8] 액체의 향수를 연상한다. 하지만 베티버 뿌리는 초록색과 거리가 먼 흰색이다.

색의 채도를 맞추는 것도 중요하다. 소비자는 제품의 색이 짙을수록 향을 강하게 인식하기 때문이다. 비누나 샴푸 같은 제품이 특히 그렇다. 무의식에 강하다고 각인된 향은 어두운 색과 연결된다. 반대로 밝은 색 제품은 가벼운 향기와 연결된다. 색조, 색감, 채도가 후각에 영향을 끼치므로 적합한 색을 선택하는 것은 신중을 기해야 하는 까다로운 문제다.

1988년 볼펜으로 유명한 빅(Bic) 브랜드가 향수를 출시할 당시 저지른 중대한 실수를 살펴보자. 빅은 라이터처럼 생긴 병에 담은 향수 네 종류를 저렴한 가격에 출시했다. 그들은 마케팅 연구에 비용을 아끼지 않았다. 소비자들은 비슷한 수준의 제품보다 다섯 배나 싸게, 그

---

7) vetiver: 외떡잎식물 벼목 화본과의 여러해살이 풀이다. 인도와 뱅골 원산이며 열대와 난대 지방에서 뿌리 부분의 향료를 채취하기 위해 재배한다. 원산지에서는 쿠스쿠스라고 하며, 기름은 시트로넬라와 비슷하고 고급 향유, 비누, 약으로 사용하며 가장 좋은 정착제다.

8) 프랑스어로 베티버는 vétiver(베티베)이고, 초록색은 vert(베르)다.

것도 담뱃가게에서 향수를 살 수 있다는, '고급 제품의 대중화'라는 발상을 환영했다. 최고의 향수 전문가들이 이 제품 개발을 위해 일했다. 그들은 블라인드 테스트 결과, 비록 최고는 아닐지언정 향기도 세련됐고 무엇보다도 가지고 다니기에 가장 편한 향수라는 평가를 받았다. 빅의 주주들은 블루 나이트, 블랙, 그린, 레드 향수를 출시하면서 은행계좌에 들어올 엄청난 금액을 예상하고 샴페인부터 터뜨렸다.

하지만 그들은 포장 색을 고려하지 않는 실수를 저질렀다. 제품 인식에는 시각이 후각보다 더 강한 영향을 끼치므로 포장의 색은 향수의 향기만큼이나 중요하다. 그런데 그들은 어두운 색(블루 나이트, 검은색)과 채도 낮은 색(초록색, 빨간색) 용기를 사용한 탓에 소비자에게 향수의 향이 너무 강하거나 세련되지 않았다는 인상을 심어줬다. 살짝 탄 것 같은 색을 사용한 용기에 담긴 빅 향수는 소비자에게 외면당했고, 아무도 찾지 않는 제품이 됐다. 이 향수 출시는 완벽한 실패로 끝났다.

향과 색의 조합은 문화에 따라 달라질 수 있다. 최근 독일 연구자들은 네덜란드인, 네덜란드 거주 중국인, 독일인, 말레이시아인, 중국계 말레이시아인, 미국인에게 14종류의 향을 맡고 각 향을 색과 연결하라고 했다. 이 실험 결과는 놀라웠다. 우선 색과 향의 조합이 같은 문화권의 사람들에게는 동일하게 나타났다. 예를 들어 말레이시아인들은 비누 향을 맡고 파란색이나 노란색을 떠올렸다. 반면에 네덜란드에 거주하는 중국인들은 같은 비누 향을 맡고 초록색이나 밤색을 떠올렸다. 색과 향의 조합에 관해 서로 가장 비슷하게 대답한 사람들

은 독일인과 미국인이었다. 가장 다르게 대답한 사람들은 독일인과 중국계 말레이시아인이었다.

## 색과 상품, 포장

포장은 고객을 유혹하려고 제품을 치장하는 기술이다. 1950년대 탄산음료 세븐업 포장에 노란색을 15% 더했더니, 내용물은 그대로인데도 소비자들은 레몬즙이 더 많이 들어가서 맛이 훨씬 더 좋아졌다고 생각했다. 요즘 같으면 온갖 유혹적인 언어로 내용물을 과장했을 것이다. 오늘날 포장 광고업계에서는 바른 언어를 구사하는, 근본적인 변화를 추구하고 있다. 한쪽에는 여전히 몰상식한 과대포장 행태가 계속되고 있지만, 다른 한쪽에는 공해를 줄이기 위해 포장을 최소화한 상품을 구입하려는 소비자들의 요구도 있다.

포장 전문가들에 따르면, 남성과 여성이 선호하는 포장 형태가 다르다. 남성은 단단하고 각진 형태를 좋아하고, 여성은 둥글고 굽은 형태에 더 끌린다고 한다.

하지만 문화적 차이로 외형을 약간 수정해야 하는 경우도 있다. 예를 들어 켄터키 프라이드 치킨(KFC)은 일본 시장을 공략하기 위해 자사의 고유한 포장 상자를 바꿔야 했다. 일본인은 닭고기를 종이 상자에 넣는 것을 조악하다고 여기고, 닭고기가 포개져 상자 아래쪽이 보이지 않는 것을 수상하게 여기기도 했다. 따라서 KFC는 일본 도시락

에서 영감을 얻어 닭고기를 납작하게 깔아 모두 보이게 함으로써 일본에 적합한 포장을 고안했다. 일본식 포장은 미국식 포장보다 비용이 두 배나 더 들었지만 어쩔 수 없었다. KFC가 미국식으로는 절대로 일본에서 자리 잡을 수 없다고 확신한 일본 KFC 회장 오카와라 씨는 일본인답게 미소 지으며 "이렇게 하는 편이 낫다고 생각합니다."라며 관계자들을 설득했다.

포장이나 제품의 색이 구매에 결정적 역할을 하는 것은 당연하다. 여론조사에 응한 사람들 92%가 색이 구매 결정에 중요한 역할을 한다고 말한다. 84%는 구매 기준의 첫 번째 요소로 색을 꼽는다. 6%만이 촉감을 중요 요소로 꼽은 것과 비교하면 대단한 수치다. 음악이나 방향 제품을 제외하면, 청각과 후각을 언급한 사람은 1%에 불과하다.

그러니까 색이 가장 중요하다. 첫인상은 구매에 매우 중요한 요소다. 세 명 중 두 명꼴로 색을 보고 제품을 판단한다. 대부분 제품에서 색의 영향은 매우 중요하다. 구매자에게 감정적 가치가 있는 제품이 아닐 때 특히 그렇다. 구매를 결정하는 시간이 짧을수록 색은 더 중요하다. 우리가 색을 인식하는 데는 0.1초밖에 걸리지 않는다. 디자인을 확인하는 데는 긴 시간이 필요하고, 포장에 적힌 정보를 읽는 데는 훨씬 더 긴 시간이 필요하다.

제품을 판매하려면 소비자가 즉시 알아보게 하는 것이 중요하다. 슈퍼마켓에서 장을 볼 때 우리 시선은 30분 동안 평균 2만 개의 서로 다른 제품을 지나친다. 구매 결정의 60~70%가 매장에서 이뤄지므로 제품을 소비자 눈에 띄게 하는 것은 매우 중요하다.

같은 매장에서 경쟁이 심한 제품을 살 때 더 고급스러운 제품을 선택하는 데는 색이 중요한 역할을 한다. 경제적 여유가 있는 서양인은 저렴한 제품이라도 컬러풀한 제품보다는 무채색 제품을 선호하는 경향이 있다. 예를 들어 여러 개의 가전제품 브랜드를 가지고 있는 세브(SEB)는 시장과 고객의 특성을 고려해서 제품 색을 결정한다. 토스트기와 커피포트를 예로 들어보자. 저급 브랜드 물리넥스(Moulinex)는 빨간색, 샛노란 색, 초록색 등을 적극적으로 활용한다. 무난한 중급 브랜드 로웬타(Rowenta)는 흰색, 검은색, '세련된' 빨간색을 사용한다. 좀 더 부유한 계층을 겨냥한 고급 브랜드 크룹스(Krupps)는 '전문적인' 품질을 강조하기 위해 검은색과 스테인리스를 주로 사용한다.

지명도가 약한 제품에 색의 역할은 더 중요하다. 혁신적인 제품의 경우에는 시장을 주도하는 브랜드가 시장의 규범을 만든다. 따라서 나중에 출시되는 경쟁 제품은 소비자가 주도적인 제품과 같은 계열의 제품으로 인식하되, 다른 제품이라는 사실을 자각하도록 대부분 기존 제품을 조금만 모방한다. 콜라의 포장을 보면 쉽게 이해할 수 있다. 콜라 시장에서 빨간색과 흰색은 코카콜라를 떠올리게 하는 색이지만, 이 색이 없는 콜라 자체를 상상하기 어렵다. 따라서 펩시콜라는 로고에 파란색을 넣긴 했어도 지배적인 색은 콜라 시장의 유사 이래 한 번도 주도권을 빼앗긴 적이 없는 코카콜라의 색이다.

일단 브랜드의 색이 정해지면 유지하는 것이 중요하다. 소비자는 이미 소비한 제품을 80% 색으로 인식한다. 실제로 오렌지색이 들어가지 않은 에르메스(Hermès) 제품은 상상할 수 없다. 제2차 세계대전

궁핍하던 시기에 날염공들이 공급할 수 있는 안료는 오렌지색뿐이었는데, 이 오렌지색이 에르메스를 다른 브랜드와 차별화했다. 에르메스는 1990년대에 유행이 지난 이 색을 버릴 법도 했지만, 다행히도 유행은 영원회귀한다는 사실을 알고 있었으므로 에르메스를 상징하는 요소 중 하나인 이 색을 보존했다. 경쟁이 치열한 화장품 업계에서는 대부분 브랜드가 제품 유형에 따라 유행하는 색을 참고하기는 해도 버리지 않는 자기만의 색이 있다.

샴푸 포장을 예로 들어보자. 염색 모발용은 빨간색, 건조하거나 상한 모발용은 노란색, 비듬치료용은 파란색을 사용한다. 한번 정해진 색은 소비자가 금세 알아볼 수 있게 바꾸지 않고 계속 사용한다. 우유 매장에서 제품 설명을 읽지 않아도 포장 색에 따라 일반 우유(빨간색), 저지방 우유(파란색), 무지방 우유(초록색)를 구별할 수 있다.

새로운 색을 사용하여 기존의 규범을 무시하는 사람도 있다. 규범을 무시하면 소비자를 혼란스럽게 할 우려가 있지만, 마케팅 차원에서 합당한 이유가 있다면 가공할 무기가 될 수도 있다. 기존 양식을 파괴하려면 제품의 본질부터 향상돼야 한다. 2007년 락텔(Lactel)은 임산부와 수유부를 겨냥한 우유를 출시하면서 영리하게도 배내옷이 연상되는 분홍색을 포장 용기 색으로 선택했다. 에비앙이 포장 용기 뚜껑에 사용한 파란색과 라벨에 사용한 분홍색도 배내옷 색이다. 이 색 덕분에 에비앙은 분유를 타는 데 가장 이상적인 물인 것처럼 소비자의 뇌리에 새겨졌다.

전 세계에서 색을 가장 파격적으로 활용한 예는 1998년 애플이 출

시한 아이맥(iMac) 신제품이다. 이것은 당시 검은색과 흰색만을 사용하던 컴퓨터 업계의 근엄한 분위기를 파괴한 혁신적인 선택이었다. 애플이 소비자에게 전한 메시지는 "이것이 인간공학적 컴퓨터다."라는 간단한 것이었다. 애플은 그 신선한 변화를 모니터의 아래쪽과 뒤쪽을 채도 높은 다양한 색으로 완벽하게 표현했다. 게다가 애플이 겨냥했던 것은 단순한 선전 효과가 아니라 실제 제품의 개발이었다. 매킨토시의 운영체계는 마이크로소프트와 완전히 달랐다. 그러자 경쟁사는 애플의 제품을 재빨리 모방했고, 애플은 또다시 다른 브랜드 제품들과 차별화하기 위해 그 특유한 색을 버리고, 제품의 질이 향상됐음을 알리는 흰색이나 메탈색 컴퓨터를 출시했다.

오늘날 상품 판매는 국경을 초월해 이뤄지므로 규범을 파괴하는 색을 선택할 때는 문화적 차이도 고려해야 한다. 최근 예를 들자면, 캐드버리(Cadbury)는 세계 시장에 보라색 초콜릿 바를 출시하려고 했다. 보라색 제품을 아주 고급스럽다고 여기는 영국에서는 이것이 좋은 생각으로 받아들여졌지만, 보라색 제품을 전형적인 싸구려 저질로 생각하는 타이완에서는 최악의 아이디어였다. 따라서 캐드버리는 중국 시장에서는 포장의 색을 바꿔야 했다. 혼다는 인도에서 검은색 스쿠터를 판매하려다 실패했다. 검은색을 불길한 전조로 여기는 미신에 익숙한 인도인은 검은색 스쿠터가 죽음의 기계가 돼 잦은 사고의 위험이 있다고 생각했다. 이런 생각을 파악한 혼다는 스쿠터를 여러 색으로 출시했고 판매를 개시함과 동시에 성공을 거뒀다.

문화적 차이는 고립된 국가에서 더욱 중요하다. 물론 이제 부유해

져 세계를 여행하는 중국인은 국제화하는 경향이 있지만, 여행하지 않는 중국인 십억 인구를 대상으로 제품을 팔려면 이런 문화적 차이를 고려해야 한다. 예를 들어 중국에서는 어두운 색의 포장보다는 밝은 색, 다양하고 대조적인 색의 포장을 좋아한다. 블링블링, 번쩍번쩍, 알록달록할수록 판매에 유리하다. 중국 여성은 눈부시게 빛나는 것을 특히 좋아한다.

마케팅 전문가들은 아주 예외적인 경우를 제외하면 남성이 대체로 전문성과 실효성을 추구하므로 남성 제품에 짙은 색을 쓰라고 권유한다. 반대로 포장 색에 특히 민감한 아이들은 남성이 선호하는 어두운 색에 무의식적으로 두려움을 느끼고 싫어한다. 그리고 여성 제품에는 관능적인 색과 파스텔 색을 사용하는 경향이 있다. 예를 들어 비누 제조업자는 분홍색 포장을 출시하기 전에 남성이 분홍색을 중성적이라기보다 여성적인 색으로 판단하여 해당 제품을 찾지 않으리라는 것을 의식한다.

색에 따라 제품의 질량에 대한 인식도 많이 달라지는 것으로 나타났다. 초록색, 터키옥 색, 노란색, 옅은 보라색, 빨간색, 파란색 순으로 무겁게 인식된다. 이와 마찬가지로 색은 제품 크기를 인식하는 데도 영향을 끼친다. 노란색과 빨간색 등 따뜻한 색은 부피가 커 보이게 하고, 파란색과 초록색 등 차가운 색은 작아 보이게 한다.

또한, 포장 색을 어둡게 하면 신뢰도와 장점, 중요성이 강화된다. 스페인에서는 어두운 색 포장 제품이 고가·고급인 것으로 인식된다. 반면에 밝은 색 포장은 무해함, 부서지기 쉬움, 질이 낮음을 암시한다.

게다가 스페인에서는 접근하기 쉽다는 의미도 있다. 역설적이지만, 광고 효과를 보면 같은 제품이라도 검은색으로 소개된 제품보다 흰색으로 소개된 제품이 더 많이 팔리는 경향이 있다. 참고로 크라프트 포장은 제품이 바이오 혹은 친환경적이라는 선입견이 들게 한다.

포장 색이 향의 인지 정도에 변화를 줄 수 있다는 것은 이미 살펴봤다. 커피를 커피색으로 포장할 때 커피향이 더욱 강하게 느껴진다. 커피의 포장 색은 맛의 인식에도 영향을 끼친다. 같은 커피를 아무것도 적지 않은 네 가지 색 상자에 포장한 다음, 피험자들에게 시음하게 했다. 대다수가 갈색 상자의 커피 맛은 진하고, 노란색 상자의 커피 맛은 부드럽고, 빨간색 상자의 커피 맛은 풍부하고, 파란색 상자의 커피 맛은 부드럽다고 평가했다. 피험자 중 아무도 똑같은 커피를 네 번 마셨다는 사실을 몰랐다.

전 세계 수백만 명이 조지 클루니가 선전하는 네스프레소의 커피 색을 좋아한다. 이것은 신제품 출시에 색을 활용한 좋은 사례다. 네스프레소는 편리한 커피 캡슐 시스템을 창의적으로 고안했다. 전용 커피머신에 캡슐을 넣으면, 커피 전문점 에스프레소 기계로 내린 듯한 맛이 나는 에스프레소를 즐길 수 있다. 네스프레소는 자사 고급 커피를 차별화하기 위해 눈에 띄는 색을 캡슐 색으로 선택함으로써 혁신적인 콘셉트를 강조하려고 했다. 진정한 커피 애호가는 취향에 딱 맞춰 고급 커피를 선택할 수도 있다. 멋진 아이디어였다. 소비자들은 밝은 색은 연한 커피, 진한 색은 진한 커피로 기억했다. 타당하고 완벽한 조합처럼 보였다.

그렇다면 디카페인 커피를 빨간색으로 선택한 이유는 무엇일까? 알다시피 빨간색은 흥분시키는 색이다. 디카페인 커피를 찾는 사람이 원하는 효과와는 분명 거리가 멀다. 부주의한 실수였을까? 시판되는 대부분 디카페인 커피가 모두 파란색으로 포장돼 있는데, 네스프레소가 디카페인 커피 캡슐을 빨간색으로 해서 눈에 띄는 차이를 두는 이유는 어떤 효과를 노린 것일까? 캡슐의 빨간색 때문에 이 커피는 카페인이 덜 제거된 것처럼 인식될 수 있다. 네스프레소의 경쟁업체들도 모두 의아해했지만, 해답을 찾지 못했다. 예를 들어 네스프레소의 디카페인에 해당하는 메종도르(Maison d'or) 캡슐은 파란색이다. 이처럼 색을 통한 제품 성격의 분류에 합리성이 부족해서 네스프레소 디카페인 캡슐 커피 애호가들은 혼란을 겪는다.

색의 중요성이 밝혀지자 오랑주[9], 우체국, UPS, 하인즈(Heinz), 티모바일[10], BP 등 많은 브랜드가 고유의 색을 지키려고 노력한다. 하지만 색을 지키기는 쉽지 않다. 제화업자 크리스티앙 루부탱과 독창적인 빨간색 깔창의 경우를 보자. 그는 빨간색 깔창을 차용한 이브생로랑, 자라, 에덴 슈즈를 상대로 소송을 제기했다. 하지만 루부탱은 색을 지키려고 이제껏 제기한 모든 소송에서 한 번도 승소하지 못했다.

포장 색이 역설적으로 사용된 사례도 종종 있다. 즉, 제품이 팔리지 않게 하는 색을 찾는 것이다. 담배와 전쟁을 치르려는 정부라면 담

---

9) Orange: 프랑스 이동통신사

10) T-mobile: 유럽과 북미에서 이동통신 서비스를 제공하는 독일의 무선 서비스 제공 회사. 독일에 본사를 두고 있다. 1990년에 설립됐으며 도이치 텔레콤의 자회사다.

뱃갑을 어두운 색으로 인쇄하게 하고, 로고도 넣지 못하게 하는 것이 좋다. 실제로 소녀들은 담배가 성적 매력이 있고 체중이 늘지 않게 해준다는 착각이 들게 하는 분홍색 밝은 포장에 유혹을 느낀다.

## 세제의 색

오래전부터 소비자를 유혹하기 위해 색 사용에 세심하게 신경을 쓴 또 다른 분야는 '마케팅의 신전'이라고 부를 만한 세제 산업이다. 50년대에 혁신적이게도 프록터 앤 갬블[11]은 그 유명한 흰 세제 가루에 연한 색 알갱이를 혼합한다는 아이디어를 냈다. 마케팅 팀은 가장 적합한 색 알갱이를 찾고자 노란색, 빨간색, 파란색 알갱이가 섞인 세제로 주부들에게 실험했다. 물론 이들 색 알갱이가 섞인 세제의 세정력은 똑같았다. 하지만 주부들은 첫 번째 세제는 충분히 세탁되지 않았고, 두 번째 세제는 세탁물을 손상했고, 세 번째 세제는 더 깨끗하게 세탁됐다고 대답했다.

색채 실험에서 액체 세제의 경우도 매우 흥미롭다. 팜올리브는 식기 세정액에 이상적인 색을 찾기 위해 몇 주간 주부들을 대상으로 같은 세정액을 색만 바꿔 실험했다. 주부들은 거의 만장일치로 노란색 세정액이 기름진 때에 가장 효과적이라고 대답했다. 하지만 노란색

---

11) Procter & Gamble: 미국의 대표적인 비누, 세제, 식품, 위생용품 제조업체.

세정액은 초록색 세정액만큼 상쾌하게 느껴지지 않는다는 것이 문제였다. 반면에 투명한 세정액에 대해서는 역설적이게도 항균력이 가장 강하면서 가장 친환경적이라고 생각했다. 그러니까 모든 장점을 갖춘 색은 없다는 것이다. 따라서 오늘날 시장에는 소비자의 심리적 기대에 따라 선택할 수 있도록 노란색, 초록색, 투명 식기 세정액이 출시돼 있고, 손을 덜 상하게 할 것 같은 분홍색 식기 세정액까지 출시돼 있다. 분홍색이 마파 고무장갑 색이라 그렇게 생각하는 것일까?

치약도 이에 뒤지지 않는다. 사람들은 치약도 색에 따라 효과가 다르다고 생각한다. 그런 까닭에 세 가지 색소를 섞어 '3중 효과'를 강조하는 치약도 있다.

## 색과 약

색의 영향력이 중요한 또 다른 분야는 제약 산업이다. 제약은 산업 단계에 들어가기 전부터 색의 영향을 많이 받았다. 이미 16세기에 저명한 파라셀수스[12]는 신체기관별로 영향을 받는 약의 형태와 색이 있다고 생각했다. 그의 주장에 따르면, 담즙과 같은 색인 애기똥풀의 노란 즙은 간에 효험이 있다.

오늘날 갈색 설사약을 더 효과적으로 여기는 것도 그 때문일 것이

---

12) Philippus Aureolus Paracelsus(1493~1541): 스위스의 화학자, 의학자. 의화학을 창시했으며, 금속 화합물을 의약품 제조에 처음으로 적용하여 금속 내복약과 팅크를 만들었다.

다. 하지만 빨간색 플라시보(라틴어로 '충족한다'는 뜻)가 다른 색 진짜 진통제만큼 효과적이라는 사실이 확인된 만큼, 약의 색을 결정할 때는 약 성분의 효과와 플라시보 효과[13]가 결합되도록 신중히 선택해야 한다.

신경안정제(옥사제팜[14])는 빨간색이나 노란색일 때보다 초록색일 때 더 효과적이라는 사실이 입증됐다. 하지만 빨간색과 강한 노란색은 자극적인 색으로 인식되기에, 보통 약물치료의 경우에 이 색으로 알약을 만들면 크기가 작아도 효과는 상당하다. 한편, 알약의 크기가 클수록 약효는 더 강하게 느껴진다.

수면의 질에 관한 여러 연구에 따르면, 파란색 진정제는 숙면에 효과적이지만, 오렌지색 진정제는 효과가 전혀 없다. 통증을 가라앉히는 데는 흰색, 파란색, 초록색 알약이 효과적이다. 불안증에는 초록색 알약이, 우울증에는 노란색 알약이 가장 효과적이다.

약효에 대한 인식은 약의 색에 따라 달라진다. 채도가 같을 때 약효가 점점 낮아지는 순으로 색을 나열하면 빨간색, 검은색, 오렌지색, 노란색, 초록색, 파란색, 흰색이다. 이것은 성별이나 진행 중인 치료와 관계없다. 채도가 높을수록 약효가 강하게 나타난다.

포장의 색도 물론 중요하다. 어둡거나 따뜻한 색일수록(빨간색, 오렌지색, 갈색) 약효가 강해 보이고, 더 빠르게 작용한다. 따라서 이런 색

---

13) Placebo effect: 독도 약도 아닌 약리학적으로 비활성인 재제를 마치 약인 것처럼 환자에게 줘서 유익한 작용을 하도록 하는 것을 말한다.

14) oxazepam: 정신신경용제로서 항불안제로 사용된다.

은 두통이나 목의 통증처럼 빨리 치료하고 싶은 가벼운 증상에 대한 약품 포장에 이상적이다. 초록색이나 노란색 포장은 경증 치료나 유사요법의 약품 포장에 적합하다.

일반 의약품의 경우, 늘 이런 색 규범을 따르지는 않는다. 그래서 많은 환자가 약을 복용하면서도 잘 낫지 않는다고 느끼는지도 모른다. 확신하건대, 대부분 일반 의약품에 채도가 높은 따뜻한 색을 활용하고 짙은 색 포장재를 사용한다면, 환자들이 훨씬 효과적이라고 느끼며 더 잘 수용할 것이다. 그러면 플라시보 작용으로 약효 자체가 증가할 것이다. 약품에 익숙한 사람들은 처방된 약의 색이 다르면 평소보다 복용을 게을리하는 경향이 있다.

약품 색과 약효에 대한 특정한 기대감이 문화를 초월해서 나타난다는 사실을 입증하는 일화가 있다. 아프리카 토고의 수도 로메의 바틱[15] 시장에서 '마마 벤즈'[16]들은 가방에 출처 미상의 캡슐 약을 가득 넣어두고 판다. 그들은 고객에게 어떤 색은 두통약이고 어떤 색은 복통약이라고 설명한다. 그런데 캡슐을 분석한 결과 놀랍게도 마마 벤즈가 대체로 증상에 맞는 약을 추천했음을 확인할 수 있었다.

---

15) Batik: 보존 염색 기법 중 하나로 왁스에 저항성이 있는 염료의 성질을 이용, 전체 혹은 일부 천을 염색하는 기법, 또는 그 기법으로 나염한 천.

16) 아프리카 시장에서 장사하며 부를 축적한 여인들. 벤즈 자동차를 타고 다닌다고 해서 '마마 벤즈'라고 부른다.

## 색과 충동구매

모든 분야에서 마케팅 전문가들이 '색의 귀환'을 외친다. 맞는 말이다. 몇 가지 예를 들어보자. 몇몇 화장품 브랜드가 200가지도 넘는 색의 매니큐어 제품을 내놓자 매니큐어 업계의 판매액은 2006~2013년 200% 증가했다. 이제 마약을 흡입하는 섹스 피스톨스[17] 같은 펑크족들만 빨간색, 파란색, 초록색 염색약을 찾지 않는다. 운전자가 선택할 수 있는 자동차 색이 이렇게 많은 것은 유사 이래 처음이다. 색 견본 카드로 유명한 팬톤[18] 브랜드는 수많은 색의 의자, 머그컵, 램프 등을 만들어 성공했다. 하지만 좀 더 자세히 들여다보면, 매니큐어나 팬톤처럼 극히 드문 경우를 제외하면, 판매가 잘되는 색은 검은색, 회색, 흰색이다.

여러 제품 중에 특히 차체의 도료를 생산하는 미국 기업 듀퐁은 전 세계의 운전자가 선호하는 색을 분류하여 '자동차 색 인기 콘테스트'를 정기적으로 발표한다. 콘테스트에서 우승한 세 가지 색은 흰색, 검은색, 금속성 회색이다. 이 세 가지 우승 색에 대한 선호도는 모든 차체 색 4분의 3을 차지할 만큼 다른 색보다 월등하다. 더욱 놀랍게도, 이 세 가지 색에 대한 운전자들의 선호도는 전 세계 어느 나라에서나

17) Sex Pistols: 1975년 영국 런던에서 결성된 4인조 펑크록 밴드. 활동 기간이 2년 반밖에 되지 않지만 펑크 운동의 시초로 평가될 만큼 대중에게 큰 영향을 끼쳤다. 2006년 로큰롤 명예의 전당에 올랐다.

18) Pantone: 미국의 색채 연구소, 색상 회사. 수많은 색에 고유번호를 붙여 만든 팬톤 컬러 매칭 시스템으로 세계적인 명성을 얻었다. 팬톤 컬러는 세계에서 가장 과학적인 색채 언어로 알려져 있으며, 현재 각종 시각예술 분야뿐 아니라 디지털 기술, 건축, 패션, 도료 등 산업 전반에서 표준색채언어로 사용되고 있다. 한편 팬톤은 2000년부터 매해 12월 '올해의 색'을 발표한다.

똑같이 나타난다. 섬유업계의 상황도 별반 다르지 않다. 상점에 진열된 옷의 색은 다양하지만, 거리를 오가는 사람들의 옷차림을 보면 그리 다양한 색이 있다고는 말하지 못할 것이다. 주택, 작업실, 상점(식료품점은 제외)을 봐도 마케팅이나 판촉 수단이 아니라면 주변에서 다양한 색은 거의 눈에 띄지 않는다.

가격표의 색이 판매를 촉진하기도 한다. 가전제품 상점에서 남성은 다른 색보다 빨간색 가격표에 적힌 가격을 더 합리적으로 생각하는 경향이 있음이 실험을 통해 밝혀졌다. 이런 선호도는 구매자가 제품의 기술적 특징에 관심이 적을수록 더 높게 나타났다.

반면에 여성은 가격표의 색에는 민감하지 않지만, 판매점의 전반적인 색이 강렬하면 지갑을 쉽게 연다. 따라서 판매점을 무채색이나 옅은 색, 바랜 색을 피해 강렬한 색으로 장식하면 여성 고객을 대상으로 많은 수입을 올릴 수 있을 것이다. 물론 검은색과 흰색이 중요한 코드인 샤넬 같은 고급 제품을 파는 상점은 예외다. 우리는 모두 무의식적으로 색에 끌린다. 그런데도 지금 이 순간에도 얼마나 많은 무채색 상점이 개업하고 또 폐업하고 있는가?

어떤 색은 구매 촉진에 큰 역할을 하는 것으로 밝혀졌는데, 그 효과가 여성의 경우 특히 컸다. 벽이나 가구가 노란색과 자홍색일 때 단골이 되고 싶은 욕구를 더 자극하고, 초록색은 구매욕을 덜 자극한다.

상품을 판매하려면, 무엇보다도 소비자가 상점으로 들어가고 싶게 해야 한다. 그러려면 진열창이나 상점 외벽을 따뜻하고 채도가 높은 색으로 장식하는 것이 좋다. '감각기관을 활성화'하는 순서로 세

가지 색을 열거하면 오렌지색, 빨간색, 연두색이다. 대체로 따뜻한 색으로 장식된 상점은 들어가고 싶은 마음이 생긴다. 구매자는 파란색보다 빨간색 환경에서 45%를 더 구매할 준비가 상점 밖에서부터 이미 돼 있다.

그런데 따뜻한 색으로 장식된 매장에서는 구매를 강요당하는 듯한 기분이 든다. 따라서 상점 내부에서는 전시된 제품만이 아니라 벽이나 가구의 색이 차가울 때 판매에 현저히 유리하다. 상점 내부의 차가운 색은 소비자가 마음 편히 머물면서 생각할 수 있게 도와서 결국 바구니를 채우게 한다.

이런 연구는 하이퍼마켓 오샹과 카르푸에서의 실물 실험으로 확인됐다. 그 결과, 현재 모든 대형 마트에서 외부는 채도가 높은 빨간색으로, 내부는 차가운 색으로 장식한다.

그런데 판매점 외부, 특히 파리의 고상한 오스만[19] 스타일 건물들 색을 바꾸기는 말처럼 쉽지 않다. 그래도 상관없다. 아시아의 의류 마케팅 전문가인 유니클로는 2012년 파리의 오페라 지구에 플래그십 스토어[20]를 개장함으로써 해결법을 찾았다. 유니클로는 매장 중심부로 이어지는 계단에 빨간색 LED 등 광고판을 설치해 거리에서도 보이게 했다. 이 장치는 적어도 세 가지 이유에서 유익하다. 첫째, 빨간빛

---

19) Baron Georges-Eugène Haussemann (1809~1891): 프랑스 제2제정 시대 나폴레옹 3세가 주도한 파리 개조 사업을 진행하여 오늘날 파리의 모습을 만들었다.

20) Flag ship store: 시장에서 성공한 특정 상품을 중심으로 브랜드의 성격과 이미지를 극대화한 매장. 브랜드의 표준 모델과 해당 브랜드의 라인별 상품을 구분해서 소비자에게 기준이 될 만한 트렌드를 제시한다.

은 매우 강해서 수십 미터 밖에서도 시선을 끈다. 사실 이 계단은 석재로 제작됐는데 실정법을 준수하면서도 상점 외부에서부터 따뜻한 느낌을 줄 수 있다. 두 번째, LED 광고판의 빨간빛이 움직여서 '세일'이나 '신상품 판매' 등 특화된 정보를 소비자에게 전하는 동시에 상점의 존재 자체를 더욱 눈에 띄게 한다.

하지만 무엇보다 기발한 것은 불나방처럼 전구 빛에 끌린 손님이 상점 안으로 들어오면, 빨간색 LED 등은 이제 보이지 않고 차가운 색 환경에 놓인다는 점이다. 긴장이 풀리는 이런 환경에서 '패션 제물'은 충분한 시간을 들여 천천히 걸으며 자신이나 배우자 또는 자녀의 옷을 고른다. 소비자는 망설임 없이 탈의실로 들어가서 옷을 입어볼 것이다. 그리고 결국 예상보다 많은 상품을 살 것이다. 마지막 순간에 양말 한 켤레, 브로치, 커프스 버튼 등 저렴한 제품에 대한 구매욕을 자극할 따뜻한 색을 계산대에 배치하는 것도 중요하다.

매장 입구에 따뜻한 색을 쓰면 이점이 또 하나 있다. 직원이 덜 차갑게, 그러니까 유쾌해 보인다. 이것은 구매 행위의 가치를 높이고(고객 스스로 대우받는다고 느낀다), 소비자를 단골로 만드는 중요한 요소다. 계산대에 이상적인 두 가지 색은 빨간색과 보라색이다.

따뜻한 색이 중시되는 또 다른 장소는 카지노다. 판돈을 걸 때, 그리고 포커 등의 카드 게임에서 위험을 감수할 때 파란색 조명과 빨간색 조명의 효과를 평가했더니, 사람들은 파란 환경보다 빨간 환경에서 판돈을 더 많이 걸었다.

예를 들어 한 패스트푸드 레스토랑이 소비자가 너무 오래 머물지

않고 다른 사람들에게 자리를 내주도록, 혹은 주문한 음식을 외부로 가져가서 먹도록 유도하고 싶어 한다고 치자. 이 경우 테이블을 차지하는 시간을 줄여서 자리 회전율을 높일 수 있게 대비가 강렬한 색들과 따뜻한 색으로 장식해야 한다. 공교롭게도 전 세계 맥도날드 레스토랑의 색 코드는 빨간색과 노란색이다. 특히 따뜻하고 활기를 주는 색이다. 유럽에서는 맥도날드가 패스트푸드라기보다 완전한 레스토랑이라는 개념을 심어주고, 제품이 신선하고 자연적이라는 인상을 주려고 빨간색을 초록색으로 바꿨다.

긴장감을 줘서 충동구매를 유도하는 또 다른 방법은 형광색에 가까운 색을 채도를 높여 사용하는 것이다. 이런 색이 명품 판매점에서조차 증가하는 것을 확인할 수 있다. 초콜릿 제조업자 피에르 에르메의 상점을 살펴보자. 벽을 장식한 초콜릿 갈색은 채도가 매우 높은 색으로서 진열품을 돋보이게 한다. 안에 들어온 사람들은 저도 모르게 상점의 모든 것을 사고 싶어 하게 된다.

나중에 살펴보겠지만 명도는 또 하나의 주요 변수다. 특히 겨울이나 야간에 강한 빛은 약한 빛보다 활기를 주며, 충동구매에 유리한 환경을 만든다. 요즘은 색이 바뀌는 LED 등을 이용해서 계절에 따라 색 환경을 쉽게 조절할 수 있다. 외부가 더울 때는 내부를 더 차가운 색으로 장식하고, 세일 기간에는 따뜻한 환경을 조성해 충동구매를 유도한다. 여러 온도의 색으로 조정하면서 판매품과 고객에게 가장 어울리는 색을 결정할 수 있다는 것도 LED 등의 장점이다.

조금 더 자세히 말하자면, 개성에 따라 색 효과가 변한다는 사실을

염두에 둬야 한다. 즉, 상점을 진홍색으로 장식하고 음악을 크게 틀어 놓으면, 강한 자극이 필요한 외향적인 소비자는 긍정적으로 평가하지만, 지나친 자극을 싫어하는 내향적인 소비자는 회피한다.

12월 24일 18시 30분에 아내에게 줄 선물을 찾아야 하는 고객도 마찬가지다. 시간에 쫓기는 이런 고객은 따뜻한 색이 지배적인 상점에서 짜증만 날 것이다. 그에게 필요한 것은 쇼핑의 재미가 아니라 구매의 효율성이다.

오늘날 색에 가장 민감한 사람들은 15세에서 24세 사이 여성이다. 반면에 색에 가장 무감한 사람들은 나이 든 남성이다.

## 색과 온라인 판매

여러분이 닌텐도 WII를 인터넷에서 판다고 상상해보자. 제품 사진 배경으로 어떤 색이 가장 적합할까? 미국 연구자들은 게임 콘솔을 파란색, 빨간색, 그리고 생동감 없는 회색 배경에서 촬영해 배경색의 영향을 연구했다. 그 결과 빨간색보다 파란색 배경에 소개된 제품의 질이 좋거나 상태가 양호해 보였다. 그런데 이것을 이베이에서 경매하겠다면 결과가 어떨까? 파란색이나 회색 배경에서는 입찰이 서서히 진행되지만, 빨간색 배경에서는 적극적으로 이뤄져서 WII 가격이 기대 이상으로 치솟을 것이다.

반면에 경매가 아니라 인터넷 사이트에서 흥정해서 가격을 정하

려고 한다면 별로 이익을 얻지 못할 것이다. 구매 희망자들이 끈질기게 가격을 낮추려 할 것이기 때문이다. 그러니 흥정을 위해서라면 차가운 색 배경을 선택하는 편이 훨씬 낫다.

같은 제품을 흥정 없이 정가에 판매하겠다고 밝힌 경우, 빨간색 배경에 상품 사진을 게시하면 구매자는 10% 할인가를 요구하며 자신에게 유리한 거래를 하려고 들 것이다.

결론을 말하자면, 빨간색 배경의 사진을 제시하며 경매할 때 최고가로 판매됐다. 그리고 흥정가나 정가 판매일 때는 최저가로 판매됐다. 가격 차이는 20%나 됐다.

어느 날 아침, 어느 구글 직원은 잠에서 깨었을 때 '색이 행동에 영향을 준다면, 검색 창 테두리에 어떤 색을 써야 구글 수익을 올릴 수 있을까?'라는 생각이 문득 들었다. 구글에서 일할 때 좋은 것은 인근 사무실에 정보처리기술 분야 천재들이 널렸다는 점이다. 그들의 도움을 얻어 그는 검색 창 테두리에 사용할 색의 견본으로 50가지 파란색을 전 세계 네티즌을 상대로 실험했다. 그렇게 2012년 사람들은 영문도 모르는 채 회색이 조금 섞였거나, 좀 더 짙거나, 약간 붉은빛이 도는 등 미묘하게 차이가 나는 50가지 파란색 테두리 검색 창에 무작위로 접근했다.

구글은 네티즌이 클릭한 횟수를 색에 따라 계산했고, 전 세계 곳곳에서 가장 많이 클릭한 색은 선명한 파란색이라는 사실을 확인했다. 구글은 회의에서 이 결과를 발표했고, 2013년 인터넷 검색 사이트에 적용한 파란색으로 2억 달러의 수익을 올릴 수 있었다. 그날 아침잠에

서 깨어나 색에 관해 이런 궁리를 한 사람은 정말 기특한 직원이다.

경쟁사 마이크로소프트의 인터넷 검색 사이트 빙(Bing)도 이 연구 결과를 활용했다. 구글의 창 테두리 색을 모방해서 8천만 달러의 수익을 더 올렸다.

## 좋아하는 색이 도움이 된다

살펴본 바와 같이 여성은 베이지색이나 회색 환경에서, 남성은 오렌지색이나 보라색 환경에서 노동 효과가 떨어진다. 이는 성에 따른 색 선호도와 일치한다.

파란색은 전 세계 누구나 좋아한다. 유행이 아니다. 파란색은 18세기부터 압도적인 다수가 좋아하는 색이다. 색의 선호도와 관련해서 5천 명을 상대로 실험했더니 다음과 같은 결과가 나왔다. 즉, 남성은 초록색(19.1%)보다 파란색(45%)을 분명히 선호했다. 여성은 파란색(24.9%)보다 초록색(27.9%)을 약간 더 좋아했다. 또한 여성은 분홍색이나 보라색 등 따뜻한 색을 선호하는 반면, 남성은 무채색을 더 좋아했다. 흔히 무채색은 여성이 배척하는 색이다. 양성애자와 동성애자 사이에는 색 선호도에 큰 차이가 없었다.

하지만 모든 사람이 만장일치로 좋아하지 않는 색, 사랑받지 못하는 색은 단연 노란색이다. 1941년에 진행한 색 선호도에 관한 연구에서도 노란색은 순위에서 최하위에 머물렀다. 간통한 남편, 선웃음, 유

다의 옷 등 서양에서는 노란색과 관련된 이미지가 그리 유쾌하지 않은 것도 사실이다. 나치가 유대인에게 노란색 별을 강제한 것은 우연이 아니다. 노란색은 증오의 색이다.

그렇다면 노란색은 과연 영원히 저주받은 색일까? 자, 이제부터 노란색이 좋아질 만한 시적이고 과학적인 이유를 제시해보겠다. 두 연구자가 20만 개가 넘는 성운의 색을 관찰하고 계산해서 평균색, 다시 말해 우주를 농축했을 때 우주가 띠게 될 색을 찾아냈다. 그 색은 바로 '코스믹 라테'라는 이름을 붙인 아이보리 빛 노란색이다.

노란색이 좋아질 만한 또 다른 이유를 들어보겠다. 어느 실험에서 피험자들에게 지금 이 순간의 기분을 색으로 표현해보라고 했더니 행복하다고 생각한 사람은 대부분 노란색을 선택했다. 분홍색을 선택한 사람은 극히 드물었다. 회색은 우울한 사람들이 자신의 상태와 연결한 색으로 또 다시 언급됐다. 이들 피험자에게 행복한지 우울한지 묻고, 선호하는 색이 무엇인지도 물었다. 그랬더니 그들은 모두 '파란색'이라고 대답했다. 하지만 그 '파란색'은 똑같은 파란색이 아니었다. 행복한 사람들은 밝은 파란색을, 우울한 사람들은 어두운 파란색을 선택했다. 알코올중독자들은 주로 밤색을 선호했고, 분홍색을 택한 이는 한 명도 없었다.

어떤 색을 선호하는 것은 선천적일까, 후천적일까? 이런 궁금증을 풀고자 영국 과학자들은 색만 서로 다른 똑같은 장난감을 아이들에게 주고 파란색과 분홍색 중에서 하나를 고르라고 했다. 그러자 2세까지는 장난감을 선택하는 데 색의 영향이 없는 것으로 나타났다. 2세부터

여자 아이들의 분홍색에 대한 선호가 시작됐다. 이런 경향은 2세부터 증가하다가 5세에 이르러 고정됐다. 남자 아이들의 파란색에 대한 선호도 같은 현상을 보였다. 5세가 넘으면 여아 다섯 명 중에서 한 명이 파란색을 좋아하고, 남아 다섯 명 중에서 한 명이 분홍색을 좋아했다. 따라서 여성의 분홍색 선호와 남성의 파란색 선호는 선천적이라기보다 교육에 의해 후천적으로 습득되는 것으로 보인다.

어린이는 밝고 경쾌한 색을 좋아하는 반면, 청소년은 좀 더 짙고 부드러운 색을 좋아한다는 것이 통념이다. 하지만 색의 선호는 남아와 여아 사이에 비슷하게 나타난다(대부분 남아가 외면하는 분홍색을 제외하면). 4세에서 11세 사이 영국 아이가 좋아하는 색을 순서대로 나열하면 빨간색, 파란색, 노란색, 초록색, 보라색, 오렌지색, 분홍색이다. 분명히 애국심이 있는 7세에서 14세 사이 프랑스 아이 3분의 2는 파란색을 꼽았다.

생후 5개월까지 갓난아이는 자기가 볼 수 있는 색을 좋아한다. 앞서 살펴봤듯이 갓난아이는 보라색, 파란색, 청록색을 인식하지 못한다. 파스텔 색도 마찬가지다. 따라서 갓난아이가 볼 수 있는 색은 빨간색과 노란색이 거의 전부다. 게다가 채도가 높을 때 색을 인식할 뿐이다. 그러니 실용적인 면에서, 흐린 색 장난감이나 옷을 사주면서 신생아들이 좋아하리라는 착각은 버리는 것이 좋겠다.

전 세계에서 공통으로 나타나는 일반적인 경향이 있는데, 아이들은 아주 짙은 색도 좋아하지 않고, 짙은 색 포장도 좋아하지 않는다. 또한, 아이들은 싫어하는 색(검은색, 밤색, 흰색)에 가장 불쾌한 것을 연

상하는 경향도 있다. 특징이 없는 것들은 대체로 원색과 연결된다.

## 색의 선택

　터키옥 색을 무척 좋아한다고 해서 터키옥 색 옷을 즐겨 입을까? 그러지는 않을 것이다. 터키옥 색 옷을 입을 엄두가 나지 않을뿐더러 터키옥 색 옷이 보기 흉하다고 여기기 때문이다. 그렇다, 좋아하는 색이지만 상황에 따라서는 끔찍하다고 여길 수도 있다. 이처럼 색에 대한 선호는 지극히 주관적이고, 상황에 따라 정반대가 될 수도 있다. 한 영역에서 좋아하는 색과 원래 좋아하는 색은 아무런 관계가 없다.

　검은색을 좋아하는 사람은 드물다. 그러나 컴퓨터, 카메라, 휴대전화 등 전자제품을 살 때 소비자가 선택하는 색은 다수가 좋아하는 색과 거리가 멀다. 이 연구 결과는 검은색 아이폰5가 크게 성공한 이유에 대한 설명이 될 것이다.

　구매에 작용하는 색의 중요도는 연령에 따라 큰 차이가 있다. 젊은 이들, 특히 25세 미만 여자들은 재고가 소진된 라임색 아이팟 나노를 구매하려고 재입고될 때까지 기다릴 수 있다. 하지만 연령이 높아질수록 색의 중요도는 감소하고 제품의 기능이 더 중요해진다.

　한편, 늘 새로운 것을 찾는 젊은이들은 독특한 색을 선택한다. 이들은 15~25세 청년들로 전 세계 색의 유행을 주도한다. 이들보다 나이 든 사람들이 현란한 색을 선택하는 이유는 자신이 아직 젊다고 느

끼고 싶어서다.

1993년에 출시된 자동차 르노 트윙고는 좋은 사례다. 르노는 R5[21]와 회사 이미지가 낡았다는 느낌이 들자, 새 모델을 출시하기로 했다. 물론 판매 대상은 청년이었다. 따라서 '트윙고'라는 젊은 분위기 이름을 선택했다. 그들은 혁신적인 디자인으로 규범을 파괴하고 과감한 색을 선택했다. 마케팅팀은 르노의 이미지가 더 젊어지도록 무채색 모델은 아예 만들지 않고 상큼한 색 모델만을 생산하겠다는, 혁명적일 만큼 용감한 결정을 했다. 흰색·회색·검은색은 기존 자동차 시장에서 가장 잘 팔리는 색상이었다. 많은 비용을 들여 조사한 바에 따르면, 청년층은 상큼한 색을 원했고 노년층은 그런 색을 좋아하지 않았다. 따라서 르노는 트윙고를 출시하면서 '나이 든 사람들에겐 미안하지만 상큼한 색의 모델만을 출시하기로 했다'고 발표했지만, 결과적으로 트윙고는 노년층이 주요 구매층이 되면서 크게 성공했다. 노년층은 트윙고가 청년층을 대상으로 출시된 상품임을 충분히 이해했다. 그리고 노인 중 많은 사람이 흰색 머리와 상큼한 색 자동차가 잘 어울린다는 것을 보여주기 위해 트윙고를 구입했다. 이런 식으로 그들은 자신의 사고가 개방적이고 혁신적이며 유행에 민감하다고, 한마디로 여전히 젊다는 것을 주변에 보여주고 싶었을 것이다. 재미있게도, 몇년 뒤에 르노가 매상을 올리고자 검은색 트윙고를 출시했을 때 자신의 지위를 과시하고 싶은 청년이 대부분 검은색 트윙고를 선택했다.

---

21) Renault 5: 프랑스 자동차 회사 르노가 생산한 소형차. 1972년부터 1985년까지 생산된 1세대(R5)와 1984년부터 1996년까지 생산된 2세대(수퍼5)가 있다.

색의 중요성은 제품 유형에 따라 달라진다. 의복이나 자동차처럼 소비재에 사회적 가치가 부여될수록 색은 더 중요해진다. 이 경우 자신의 기호와 상관없는 색을 선택할 것이다. 그래서 많은 사람이 평균적인 색을 좋아하는 것이다.

제품을 선택할 때 색의 중요성은 문화나 출신 민족에 따라 달라질 수 있다. 미국을 예로 들어보자. 대량소비 제품을 구매할 때 히스패닉은 중간 채도의 밝은 색을 선호하는 경향이 있다. 흑인은 대체로 채도가 높은 색을 좋아한다. 캅카스인은 일반적으로 초록색을 좋아한다. 아시아인은 초록색은 그리 좋아하지 않고 분홍색 제품을 특히 좋아한다. 일부 정밀 제품에서는 색 선호도가 분명히 드러난다. 예를 들어 대부분 흑인은 검은색 안경테만 고집한다. 그것은 「맨 인 블랙」에 출연한 윌 스미스의 영향일 수도 있다.

## 빛이 있으라

의사 결정에 중요한 역할을 하는 색은 빛에서 온다. 빛이 없으면, 색도 없다. 따라서 빛과 색을 따로 생각할 수 없다. 모든 색의 합은 흰빛이다. 따라서 모든 색이 결합한 빛의 영향을 다루는 것도 중요하다.

주지하다시피 일정량의 빛과 햇빛은 정신 안정과 기분에 중요한 역할을 한다. 여행객의 얼굴을 보면 지하철 안에서도 바깥 날씨를 알 수 있다. 지하철 칸에서 두 명 이상이 별 이유 없이 웃고 있다면, 바깥

날씨가 좋다는 뜻이다.

빛이 가장 필요한 연령층은 아동과 청소년이다. 전 세계 어디서나 아이들은 빛, 특히 낮의 강한 빛을 좋아하고 어둠과 약한 빛을 두려워한다. 교실에 자연광이 충분할 때 아이들이 공부를 더 잘한다는 사실이 입증됐다.

아직 더 확인해야겠지만 최근의 연구에 따르면, 아침 빛은 비만 해소에도 긍정적인 영향을 끼친다. 매일 아침 30분씩 햇빛을 쬐기만 해도 체지방 지수를 줄일 수 있다고 한다. 이런 주장이 과학적 사실로 입증된다면, 방법도 쉬우므로 이 다이어트 방법을 실천할 사람이 적지 않을 것이다.

햇빛의 또 다른 장점은 근시를 예방할 수 있다는 것이다. 오늘날 전 세계적으로 근시 비율이 증가하고 있다. 멀리 있는 것을 제대로 보지 못하는 사람이 전체 인구의 80~90%인 중국에서는 '근시의 만연'이라는 표현까지 유행한다. 중국과 호주의 대학교수들은 이것이 자연광에 충분히 노출되지 않아서 생긴 현상이 아닌지 의심한다.

광저우의 초등학교 11개교에서 근시와 자연광의 관계를 실험했다. 학생들에게 매일 아침 쉬는 시간 45분을 더 할애해서 자연광을 받게 한 결과는 놀라웠다. 흐린 날이든 맑은 날이든 자연광을 매일 45분 더 쬐기만 했는데도 근시로 발전될 위험이 25% 줄었다. 그러니 아이들의 체중도 줄이고, 시력도 좋게 하고, 성적도 올리려면 밖으로 나가 놀게 해야 한다.

반대로 어둠은 부정적인 결과를 가져올 수 있다. 완전한 어둠에 익

숙해진 쥐들은 음료로 물보다 알코올을 선택한다. 프랑스 알레스 근처 생 장 드 발레리스클 탄광 광부들이 하루 평균 5~6L의 포도주를 마신 이유도 그 때문일지 모른다. 광부들이 과음하는 데는 그럴 만한 이유가 있었다. 멜라토닌 때문이었다. 수면 호르몬인 멜라토닌이 과잉으로 분비되면 기분이 가라앉는다. 해가 지면 신기하게도 멜라토닌이 분비된다.

의학에서 자연광 치료법은 19세기 말부터 활용됐다. 면역 체계를 자극하고 항염 작용을 하는 자연광의 효과는 광선치료 기술 개발을 부추겼으며, 1903년 덴마크 의사 닐스 뤼베르 핀센[22]은 이 연구로 노벨의학상을 받았다. 양차 세계 대전 사이 기간에 파리의 유명인들은 엑스레뱅에 있는 사이드만 박사[23]의 일광욕실에 모였다. 이 일광욕실은 지름 16m 크기의 천장이 태양을 따라 도는, 그야말로 경이로운 곳이었다. 사이드만 박사는 자연광 치료법과 일광욕실을 인도에까지 수출했는데, 1930년대 부유한 마하라자[24]는 잠나가르[25]에 자신의 일광욕실을 건설하게 했다. 인위적이기는 해도 일광욕 요법으로 얻는 효

---

22) Niels Ryberg Finsen(1861~1904): 덴마크의 의학자. 광선의 생물학적 치료 효과를 연구하여 피부 결핵인 심낭성 낭창에 대한 특수 광선의 치료 효과를 확인하는 데 성공했다. 이 공적으로 1903년 노벨 생리 의학상을 받았다.

23) Jean Saidman(1897~1949): 1919년 프랑스 국적을 취득한 루마니아 태생 방사선과 의사. 광선 요법(자외선과 적외선을 활용한 치료법) 전문가이며, 프랑스 광생물학 협회 초대 회장을 역임했다. 피부 감광제, 인공 해변(근무하던 방사선학과에 첫 번째 견본을 지음), 세 개의 회전 일광욕실(엑스레뱅, 발로리스, 인도의 잠나가르에 건축) 등 혁신적인 장치를 여러 가지 개발했다.

24) 산스크리트어로 '대왕'이라는 뜻. 아리아인이 갠지스강 유역에 왕국을 세우던 때 다른 나라들과 싸워 승리한 국왕을 일반적인 왕의 칭호인 '라잔'과 구별하여 '마하라자'라고 불렀다. 이 칭호를 인도를 통일한 아소카왕은 사용하지 않았으나, 쿠샨 왕조 및 굽타 왕조 그리고 중세의 번후국에서는 일반적으로 사용했다.

25) 인도 구자라트 주에 있는 도시. 아라비아 해의 쿠치만 남안에 있다.

과는 자연광으로 얻는 효과와 비슷하다.

　일광욕 요법은 피부와 각막에 해로운 태닝 기계의 자외선 요법과 다르다는 점에 주목해야 한다. 일광욕 요법에 사용된 빛은 가시광선이 집약된 것이다. 시술 방법은 매일 아침 40~60cm의 거리를 유지하고 색온도 4,000K의 10,000lx 광선을 20~30분간 쬐는 것이다. 보통 수은 램프가 사용되지만 다른 기술도 있다. 반면에 일부 전문가는 망막에 해로울지 모를(지금까지 동물실험만 했는데 그런 결과도 있었다) 푸르스름한 색의 단파장보다 짧은 파장을 사용하는 새로운 LED 기술을 사용하기도 한다.

　광선치료가 정식 치료법으로 주목받기까지는 시간이 걸렸다. 미국에서는 2005년에야 계절성 우울증과 수면장애에 효과가 있는 치료법으로 공식 인정했다. 매일 아침 망막의 신경절 세포를 자극하면, 낮에 세로토닌이 멜라토닌으로 변하는 현상을 방지한다. 그뿐 아니라 수면 단계에 따라서 멜라토닌이 밤에 정상적으로 분비되도록 생리 시계의 프로그램을 재설정할 수도 있다. 그렇게 해서 최상의 상태를 유지하고 항우울증 효과를 내며 식욕도 조절할 수 있다.

　오전에 광선치료를 받으면 헛헛증과 식욕부진 같은 음식 강박증을 치유할 수 있다. 한 연구소는 식욕이 부진한 청소년에게 광선치료를 권장한다. 광선치료는 금주에 유용하다는 사실도 입증됐다.

　광선치료에 대한 관심은 계속해서 높아지고 있다. 핀란드에서는 계절성 우울증의 20%가 겨울에 발생하는데, 이제는 광선요법으로 치료한다. 독일과 스위스에서는 광선치료에 사용하는 램프 비용을 의료

보험에서 환급해준다.

멜라토닌에 관한 연구는 빠르게 진전하고 있다. 파란색과 초록색은 멜라토닌 분비를 억제하지만, 빨간색은 그렇지 않다는 사실도 밝혀졌다. 과학자들은 이 현상이 중파장 색인 초록색을 인식하는 색각의 감광도가 가장 크기 때문이라고 설명한다. 또한, 터키옥 색의 파란색(한낮의 화창한 하늘)에 해당하는 484nm 정도의 매우 민감한, '본질적으로 감광성인 망막 신경절 세포'인 세 번째 유형의 비시각적 광수용체가 망막에서 발견되기도 했다. 결론을 말하자면, 터키옥 색을 활용하면 멜라토닌을 조절할 수 있다.

광선요법을 활용하는 의사들이 늘고 있으며, 산업체 촉탁의는 야간 노동자들에게 하루 일을 시작할 때 치료받기를 권한다. 일하다가 피로를 느낄 때 두 번째 치료 받기를 권하고, 잠을 쫓는 데 도움이 되도록 커피머신을 비치해두기도 한다.

자주 이동하는 사업가나 장거리 비행기의 조종사에게 '모의 새벽'이라고 부르는 또 다른 '혁신적인' 램프를 추천하는 사례도 점점 늘고있다. 이 램프는 단계적으로 색을 바꾸며 일출 빛을 재현하여 서서히 잠에서 깨게 해준다.

먼저 경험해본 소수의 사람들이 말하듯 이 램프는 전 세계 고급 호텔들이 필수적으로 갖춰야 할 아이템이다. 어린이에 관해서는 아직 많은 연구가 필요하지만, 지금까지 진행한 연구에 따르면 우울증이나 과다 행동을 치료하는 데 이 모의 새벽 램프를 한 시간 이용하는 것이 플라시보보다 훨씬 효과적이다.

한마디로 자신의 멜라토닌을 조절하는 편이 낫다. 파란빛은 망막 신경절 세포를 자극한다. 이 세포는 멜라토닌 분비를 억제하는 뇌 부위에 연결돼 있다. 프랑스와 스웨덴의 연구 팀은 이 이론을 실제로 적용하여 운전자의 대시보드에 파란빛을 놓아두고 야간의 운전 습관을 실험했다. 실험 결과, 반수 상태에서 헤어나는 데 그 빛이 커피 두 잔만큼 효과가 있다는 사실이 밝혀졌다. 고속도로에서 발생하는 사망 사고 3분이 1이 졸음운전 탓이라는 점을 고려할 때, 이 연구 자료는 매우 가치 있다. 그러니 고속도로의 조명을 파란빛으로 바꾸면 어떨까? 프랑스의 리옹 시는 도심 고속도로에 파란색 네온등을 설치했다. 미적 차원에서도 좋은 생각이었다. 되도록 많은 곳의 가로등을 리옹 시처럼 바꾸라고 행정관청이나 지방자치단체에 요구해도 좋을 것이다.

유통업도 고객의 멜라토닌에 관심을 둘 필요가 있다. 기분 좋은 고객이 더 지출하기 때문이다. 소비자가 망설이며 결정을 미루거나 충동구매를 꺼리는 모습을 보고 싶지 않다면, 겨울에는 매장과 통행로의 조명을 여름보다 더 강하게 하는 편이 좋다. 판매 수익이 높은 브랜드 자라 등의 매장은 코카콜라가 레시피를 비밀로 간직하듯 매장 조명의 광도를 공개하지 않는다. 내 생각에 겨울에는 상점의 광도로 600~1,000lx가 알맞다. 인적자원 관리 부서원들이나 산업체 촉탁의들은 야간 근무자, 조명이 약하고 어두운 매장에서 근무하는 판매원, 비행기로 시간대가 서로 다른 지역을 이동하며 영업하는 사람들을 위해 조명의 광도를 높이는 데 관심을 보인다.

겨울에는 특히 빛을 강하게 비추는 것이 중요하다. 산업체에서는

최소한 500~1,000lx 광도의 조명이 정교하고 정밀한 업무를 수행하는 데 적합하다. 네덜란드 연구진에 따르면, 광도는 생산성 증가와 밀접한 관련이 있다. 산업 환경에서 조명을 300lx에서 2,000lx로 변경하면 생산성이 20% 증가한다니 무시할 수 없는 요소다.

몇 가지 기준을 제시하자면, 달빛은 0.5~1.5lx, 아파트의 야간 조명은 100lx, 운동실은 500lx, 실외 그늘은 12,000lx, 구름 낀 자연 빛은 27,000lx, 태양광은 75,000(50~100,000)lx다. 매장에 필요한 조도를 계산할 때 1lx가 $1m^2$에 1lm의 광속이 고르게 분포될 때 표면의 광도이고, 백열등 1w가 680lm임을 참고하면 된다.

대중에게 익숙한 개념은 아니지만, 광도와 색온도만큼 중요한 연색지수[26]도 고려해야 한다. 여덟 가지 규격화된 색을 선택해 광원에서 연색을 측정한다. 예를 들어 프랑스 자동차의 전조등을 노란색에서 흰색으로 바꾼 이유는 연색지수를 높이기 위해서다. 이 지수는 0부터 10까지 있다. 10은 태양광이다. 간단히 말해 연색지수가 5라면 광원이 색을 절반만 제대로 복원할 수 있다는 뜻이다. 연색성[27] 외에도 연색지수는 쾌적한 조명에 매우 중요하다. 산업용 네온등이나 에너지소비효율이 낮은 초기 전구의 연색지수는 5나 6이다. 이 희미한 빛은 불쾌한 느낌을 준다.

.........................................

26) color rendering index: 인공 광원이 물체의 색을 자연광(태양광)과 얼마나 비슷하게 보여주는지 나타내는 지수. 연색지수가 10에 가까울수록 가장 자연스러운 빛을 내며, 일반 가정에서는 7~8 정도면 충분하다. 연색지수가 낮으면 빛이 밝아도 물체의 색이 왜곡돼 눈이 쉽게 피로해질 수 있다.

27) 조명이 물체의 색감에 영향을 미치는 현상. 같은 색온도의 물체라도 조명하는 광원에 따라 그 색감이 달라진다. 가장 바람직한 조명은 자연광에 가까운 빛이다.

어떻게 하면 매장의 광원을 적절하게 선택할 수 있을까? 연색지수가 8 이상인 빛을 요구하면 된다. 목공 도구를 판매하는 상점에서 연색지수 8 이상인 전구를 찾는 방법은 간단하다. 적정 연색지수를 맞추지 못한, 에너지 소비효율이 낮은 전구나 네온등에는 연색지수가 기재되지 않은 경우가 많다. 따라서 연색지수 8이나 9가 표시된 전구를 선택하면 된다. 연색지수는 종종 숫자로 표시된다. 예를 들어 20W/840은 20W의 전력, 연색지수 8, 그리고 색온도 4,000K를 의미한다.

빛의 특성(강도, 온도, 연색지수)에 대한 인식은 문화에 따라 다르다. 서양에서는 흔히 아파트에 벽난로 불빛과 비슷한 빛을 내는 노란색 백열전구를 쓴다.

아프리카나 아시아에서는 연색지수가 6인 네온등의 푸르스름한 빛을 자연스럽게 받아들인다. 아프리카 오지에 전기가 처음 들어왔을 때 광원은 네온뿐이었다. 사람들은 전기가 들어왔다는 사실을 문화적 발전과 동일시하며 이 푸르스름한 빛에 만족했다.

일본인은 희미한 네온등 불빛을 이해할 수 없을 정도로 수용한다. 내가 업무상 자주 가는 도쿄에서는 사무실이든 아파트든 대부분 천장에 사업용 네온등이 달려 있다. 규모가 상당히 큰 식당에서 식사한 적이 있는데, 나의 시신경과 눈은 아직도 그곳 네온등을 기억한다. 푸르스름한 빛 때문에 10년 전에 살던 동네 세탁소에 간 것 같았다. 서양인 취향으로 보자면, 도쿄에서 조명 설계가 잘 된 곳은 대형 국제 호텔들이다. 나는 일본인 친구들을 좋아하고 존경하지만, 조명은 바꿔야 한

다고 생각한다. 식당 빛과 색의 중요성을 다룬 일본 대학의 연구로 입증된 바에 따르면, 친밀한 분위기를 만드는 데는 희미한 빛이 적합하다. 일본인에게는 자명한 이치인지도 모르겠다.

빛의 특성에 특별히 관심이 쏠리는 영역이 있는데, 바로 사치품 시장이다. 대형 호텔이나 명품 매장의 조명 설계가 뛰어난 이유는 광원 연색지수를 9에 맞추라는 전문가들의 조언을 따랐기 때문이다. 이 전구들의 가격은 비싸지만 시각적 안락함에 있어 독보적이다. 그뿐 아니라 색도 더 잘 복원한다.

유통업도 마찬가지다. 매장이 원하는 효과를 얻거나 고객이 많이 찾는 지점을 만들기 위해 빛을 다소 따뜻하게 조절하는 것이 좋을 것이다. 옷 가게 진열창 조명은 비교적 차가운 색이 적합하다(4,200K). 실내는 지나치지 않게 따뜻하게 한다(3,000K 필터 TL84 혹은 F11). 일반적으로 탈의실 조명은 안색이 좋아 보이게 약간 더 따뜻하게 한다. 데카틀롱 같은 대형 유통업체는 간판에 이처럼 효과가 명확한 색온도(대개 연색지수 8)를 채택했다.

정육점에도 조명의 역할이 매우 중요하다. 고기를 비추는 전구를 예로 들자. 빨간색 조명에서 고기가 더 붉어 보이고, 초록색 조명에서 샐러드가 더 싱싱해 보이며, 차가운 색 조명(6,000~6,500K)에서 생선이 더 신선해 보인다는 것을 정육점 주인들은 이미 오래전부터 알고 있다. 정육점 주인이 생선가게 조명을 쓴다면 그 정육점의 고기는 신선하지 않은 푸르스름한 고기로 보일 것이다. 푸르스름한 고기를 본 고객은 신선하지 않다고 생각하고 발길을 돌릴 것이며 매상도 줄어들

것이다.

교실에는 태양광처럼 차갑고 강한 빛이 적합하다. 눈이 부시지 않은 간접조명이 가장 바람직하다. 교실 조명은 학생의 학습 능력과 집중도를 향상시킬 수 있으므로 상당히 중요하다. 결석을 줄이는 효과도 있다.

성인의 경우도 마찬가지다. 빛은 지적 능력에 실제로 영향을 주며, 특히 남성보다 여성이 조명에 민감하다. 불충분하거나 부적합한 조명은 피곤하게 하고, 두통을 유발하며, 지적 능력을 감퇴시킨다. 따라서 되도록 태양의 주기에 맞춰 실내조명을 선택해야 한다. 역설적이겠지만, 조명을 낮에는 전부 켜고 밤에는 전부 끌(혹은 조절기로 광도를 낮출) 것을 권한다. 충분한 태양광을 직접 받지 못하는 북유럽에서는 실내조명도 태양광처럼 조절해야 한다.

몸이 잠에서 깨어 일어나야 할 시간임을 인지하려면, 아침마다 차고 강한 빛을 쐐야 한다. 조명으로 아무리 강한 빛을 비추더라도 태양광과 비교하면 낮보다 밝을 수는 없을 것이다. 반대로 저녁에는 벽난로 앞에서 밤을 지새우듯 아늑한 느낌을 주는 조명을 선택해야 한다. 겨울이면 빛이 몹시 부족한 북유럽 국가들은 빛의 필요성을 잘 안다. 낮에는 강한 원색의 인테리어 장식과 어울리는 매우 강한 조명을 선택한다. 저녁이 시작되자마자 따뜻하고 채도가 낮은 색이 은은하게 실내를 채우도록 여러 개 양초에 불을 붙인다.

이처럼 빛과 색에 변화를 줌으로써 인체는 태양 주기별로 하루에 분비하는 멜라토닌 양을 조절할 수 있다. 인간의 생물학적 조상은 원

숭이다. 하지만 파스칼이라면 좀 더 거슬러 가서 어느 녹색 식물이라고 했을 것이다. 낮에 우리에게는 많은 빛과 여러 풍부한 색 환경이 필요하다. 식물과 근본적인 차이가 있다고 해봐야 우리는 엽록소 대신 멜라토닌을 분비한다는 점뿐이다.

## 색의 치유력

현재 의학계는 빛과 일부 파장이 건강에 미치는 긍정적인 효과를 인정한다. 현대 의학은 암을 X선으로 치료한다. 한편, 자외선도 흑색종[28]을 유발할 수 있으므로 분명히 피부에 영향을 끼친다. 자외선 소독기는 농산물 가공업에서 필수품이 됐다. 단 몇 초간 자외선 C[29]에 노출해도 식품 표면의 생물학적 오염 물질을 99.999% 이상 소독할 수 있다.

X선 파장도 자외선처럼 색과 같다. 차이가 있다면, 우리 눈에 보이지 않는다는 것뿐이다. 그렇지만 X선이나 자외선의 효능에 대해 의문을 품는 사람은 없다. 반면에 이상하게도 가시광선에 대한 의학계의 반응은 대체로 회의적이다.

가시광선 파장에 치료 효과가 있을까? 색채 치료는 드루이드, 샤

---

28) malignant melanoma: 멜라닌 색소를 만드는 멜라닌 세포의 악성화로 생기는 종양으로, 멜라닌 세포가 있는 모든 부위에서 발생할 수 있다. 피부에 발생하는 경우가 특히 많고, 피부암 중 악성도가 가장 높다.

29) ultraviolet C(UVC): 파장이 280~100nm인 자외선. 195nm 이하 단파 영역에서는 산소에 흡수된다.

면, 잉카의 사제들이 사용한 치료법의 일부다. 중국 의학에서도 따뜻한 색과 차가운 색을 사용한다. 따뜻한 색은 양에 해당하는 남성의 색으로, 진홍색부터 초록색까지다. 차가운 색은 음에 해당하는 여성의 색으로, 초록색부터 보라색까지다. 인도 의학 아유르베다[30]에서는 차크라[31]마다 고유색이 있다고 한다. 보라색은 두개골 최상부의 차크라와 관련 있어 가벼운 정신신경장애의 치료에 사용된다. 파란색은 목의 차크라와 관련 있어 수면장애·두통·스트레스·천식 등 치료에 사용되며, 언어 능력을 향상시킬 수도 있다. 녹색은 가슴의 차크라와 관련 있어 인체의 조화를 이루게 한다. 노란색은 태양신경총(배꼽)의 차크라와 관련 있어 정신을 자극하고, 스트레스·관절염·류마티스 치유에 좋고, 소화기관과 폐에 이롭다. 오렌지색은 비장의 차크라와 관련 있어 생명력·기력·의지력을 높인다. 빨간색은 천골의 차크라와 관련 있어 우울증·폐질환·저혈압 치료에 유용하다. 쪽빛(인디고)은 미간의 여섯 번째 차크라와 관련 있어 혈액정화 장치처럼 작용하며, 시각·청각·후각에 영향을 준다.

서양에서는 19세기 말 라이베르그 핀센이 결핵 치료를 위해 색채 연구소를 창설했다. 그는 색에 대한 접근 방법으로 1903년 노벨상을 받았다. 하지만 현대적인 색채 치료의 체계는 딘샤 가디알리 박사가

---

30) 우주와 인간을 연관지어 고찰하는 고대 인도의 전통의학. '아유르베다(Ayurveda)'는 생활의 과학을 뜻하는 산스크리트어로, '아유(Ayu)'는 삶 또는 일상생활을, '베다(Veda)'는 앎을 의미한다. 이 체계는 인도에서 5,000년 이상 일상에 적용됐다.

31) 산스크리트어로 '바퀴' 또는 '원반'을 의미한다. 물질적·정신의학적 견지에서 규명되지 않는 힘의 중심점을 말한다. 통념상 신체에 약 8만 8천 개의 차크라가 있다고 본다.

구축했다. 그에 따르면, 인체는 살아 있는 프리즘처럼 기본 구성 요소에서 빛을 분리하고, 인체의 균형에 필요한 기본 에너지를 끌어온다.

오늘날 프랑스에서는 색을 매우 특이하게 사용한다. 예를 들어 신생아에게 황달이 나타나면 과다 분비된 빌리루빈이 사라지도록 아기를 인큐베이터에 넣어 파란색 조명에 노출한다. 피부과에서는 수축성으로 파열된 피부와 그 흉터에 빨간색-오렌지색 빛을 강하게 쏘아 치료하는데, 80%의 환자에게서 증상이 50% 축소됐다.

상트페테르부르크 병원 신경외과에서 마취 전문의로 근무하는 S. 코마레츠는 색채 치료법으로 환자들을 마취에서 깨운다.

스위스 로잔의 안과의사 피에르 알랭 그루노에는 밤에 눈을 감고 있어도 망막이 '움직이며' 이때 분홍색으로 인식되는 빨간빛이 불면 치료에 도움을 준다는 사실을 증명하려 했다. 이 빛은 불면증 환자가 아무것도 생각하지 않게 주의를 집중시켜 잠들게 한다.

서양에서 색채 치료법을 활용하는 경우는 극히 드물고, 의학계는 여전히 비의적인 관습으로 여긴다. 하지만 이런 인식은 바뀌고 있다. 러시아에서 연구한 바에 따르면, 흰빛은 우울증과 무력증 환자에게, 노란빛은 식물인간이 된 무력증 환자에게 특히 효과적이다. 이란의 대학교들은 통상의 병원 치료에 색채 치료를 결합하는 경우 환자들의 행복감이 특히 높아지는 효과를 입증했다. 프랑스에서 색채 치료법을 저술 및 활용하는 의사 몇 명을 열거하자면, 장 미셸 베이스, 크리스티앙 마그라파르, 피에르 반 옵베르겐, 도미니크 부르뎅 등이 있다. 도미니크 부르뎅 박사는 임상 치료로 얻은, 건강에 대한 색의 영향을 과학

적으로 입증할 만한 대규모 연구가 전혀 이뤄지지 않았다며 유감스러워 했다.

　이들이 색을 다루는 방법론을 살펴볼 것을 권한다. 플라시보 효과일 뿐이라도 성과를 거두었으므로 그 치료 방식에서 얼마간 배울 점이 있을 것이다.

# 제3장

□□■
# 색의 선택

## 색의 상징

세 번째 밀레니엄 문턱을 이미 넘어선 오늘날에도 이란의 몰라[1]들은 여성에게 빨간 립스틱과 빨간 구두를 금지하고, 이를 어긴 여성은 채찍질로 다스린다. 금지의 이유 중 하나는 빨간색이 고대 매춘부의 옷 색이라는 것이다. 하지만 흰색을 순결의 상징으로 간주하기 시작한 19세기 중반까지 서양에서 웨딩드레스는 주로 빨간색이었다.

색 코드는 결혼 생활 초기에 국한되지 않는다. 미신을 믿는 신랑은 신부가 배신할까 봐 두려워서 노란색 옷을 피한다. 하지만 '노란색-

---

1) 이슬람의 사제로 법적·종교적으로 영향력을 행사하는 사람.

간통'이라는 상징체계는 유럽에서만 유효하다. 중국에서는 초록색을 경계하지만, 서양에서는 초록색이 친환경 정당을, 이슬람에서는 이슬람 정당을 상징한다. 죽음의 색이 중국에서는 흰색이지만, 서양에서는 검은색이다. 에티오피아에서는 갈색이고 이집트와 미얀마에서는 노란색이며 이란에서는 파란색이고 베네수엘라와 터키에서는 보라색이다. 다시 말해 색의 상징체계는 시대와 문명에 따라 다르다. 오늘날 색은 생리적 차원뿐 아니라 정신적 차원에까지 영향을 끼친다.

색의 상징체계가 공간과 시간에 따라 변하는 이유는 무엇일까? 그 차이의 원인은 무엇일까? 역사를 돌이켜보면 대체로 우연의 결과다. 일례로 국가별 스포츠카의 색을 살펴보자. 스포츠카 색은 『뉴욕 헤럴드』 설립자 고든 베넷의 이름을 딴 자동차 경주[2]에서 기원한다. 고든 베넷 컵은 파리-리옹 구간을 달리던 최초의 도시 간 경주로서 1900년부터 1905년까지 개최됐다. 프랑스는 파란색, 영국은 초록색(아일랜드를 기리는 브리티시 레이싱 그린), 벨기에는 노란색, 이탈리아는 빨간색, 독일은 흰색 등 국가별로 색을 부여해 팀을 구별했다. 30년대에 독일은 대회 규정을 준수하느라 차체의 흰색을 바꿔야 했다. 규정상 자동차 중량의 최대 허용치가 있었는데 메르세데스 W25의 중량이 몇 킬로그램 초과됐다. 따라서 기술진은 무게를 줄이려고 차체 철판이 보일 때까지 흰색 도장을 연마했다. 이로써 도색이 벗겨져 번들거리는

2) Gordon Bennett Cup in auto racing: 『뉴욕 헤럴드』 소유주이자 백만장자 제임스 고든 베넷 주니어가 만든 스포츠 대회이다. 프랑스 자동차 클럽이 1900년 라 사르트 경기장(Circuit de la Sarthe)에서 처음 개최한 이래 1905년까지 겨우 여섯 번 치른 경기지만, 역사상 진정한 의미의 자동차 경주였다. 고든 베넷 컵은 현재 국제 자동차 연맹 본부에 보관돼 있다.

알루미늄 차체의 '은빛 화살'이 탄생했다.

때로 상징체계의 근거는 다양하다. 예를 들어 연극계에서 초록색은 불운을 상징한다. 거기에는 여러 가지 근거가 있다. 18세기에 초록색 옷을 입은 배우들이 계속해서 무대에서 죽어나갔는데, 그 의상을 물들인 염료의 독성 물질 산화구리가 피부에 직접 닿았기 때문이라는 것이다. 다른 근거로는 19세기 말 공연 중 발생한 대화재를 드는데, 극장, 극단, 관객이 모두 큰 피해를 본 이 화재 사건에서 공교롭게도 당시 주인공의 의상이 초록색이었다는 것이다. 또한, 몰리에르가 초록색 옷을 입고 있던 날 사망했다는 설도 있다. 노란색으로 곧잘 표현되는 배신자 유다의 복장 역시 중세의 그리스도 수난극에서는 항상 초록색이었다. 이런 일화들이 근거로 작용해 연극이나 영화에서 초록색의 운명이 결정된 셈이다. 어쩔 수 없이 초록색 의상을 입은 배우가 무대에 오르면 본인뿐 아니라 상대 배우의 연기도 어색해지고 일부 관객의 태도가 변할 정도로, 이런 미신은 지금까지도 예술인 사이에 뿌리 깊이 남아 있다.

우리 행동은 색 상징체계의 영향을 받는다. 그런데 이 상징체계가 가변적이어서 전 세계를 대상으로 색을 선택해야 하는 사람들의 임무가 복잡해졌다. 실제로 각 대륙에서 통용되는 색의 기표를 고려해야 한다. 각 나라, 각 지역의 상징체계 목록은 이 책 끝에 자료로 첨부했다. 물론 이 목록을 외울 필요는 없다. 이 목록은 갖고 있으면 좋지만, 영향력이 상대적이어서 그리 유용하지는 않다. 더군다나 같은 문화권에서도 색을 표현하는 매체에 따라 그 의미나 가치가 완전히 달라질

수 있으므로 상징체계를 해석하는 데 훨씬 더 신중해야 한다.

자동차 색의 상징체계를 다시 살펴보자. 이탈리아에서 빨간색 스포츠카를 타고 거리를 오가는 것은 자신의 허영과 사치를 상징적으로 공개하는 행동이지만, 그 거리에서 빨간 깃발을 흔들며 걷는다면 그것을 자신의 사치스러운 성향을 타인에게 보이는 행동이라고 말할 수는 없다. 이런 색의 상징체계를 일반화해 빨간색 자전거를 타면 사치스러운 성향이나 혁명적인 성향을 상징한다고 할 수 있을까? 그렇지 않다. 따라서 색의 상징체계는 그다지 신뢰받지 못한다. 하지만 미국의 저명한 과학자들은 파란색과 빨간색이 각각 슬픔과 기쁨을 상징하며 이 색들이 행동에 영향을 준다고 주장한다. 그들은 우리가 빨간색이 가까이 있을 때 더 행복하게 느낀다고 말한다.

분명한 사실은 상징체계가 문화에 어느 정도 반영된다는 것이다. 의상의 색을 살펴보자. 서양 여성은 상징체계와 무관하게 거의 모든 색 옷을 입는다. 남자 옷의 색은 해석할 여지가 있다. 분홍색 옷이 더 남성적이라는 의미는 아니다. 흰색만 걸친 남성은 에디 바클레이[3] 파티를 연상시킨다. 하지만 섬유 산업에서 색의 상징체계는 대체로 무의미하다.

반면에 인도에서는 수 세기 전부터 모든 색에 그 나름대로 의미가 있다. 흰색은 신성한 승려(브라만)를, 빨간색은 영주와 병사(크샤트리

---

3) Eddie Barclays(1921~2005): 본명은 에두아르 뮈오. 1950~80년대에 활동한 프랑스의 주요 음악 프로듀서이자 바클레이즈 레코드 설립자. 독일이 프랑스를 점령했던 당시 불법 파티를 열어 미국 재즈를 즐겼다. 전후에 미국식으로 에디 바클레이라 개명하고 미국 클럽을 모방한 디스코텍을 파리 최초로 열면서 파티를 무수히 개최했다.

아)를, 사프란색이나 갈색은 상인과 수공업자(바이샤)를, 검은색은 날품팔이꾼(수드라)을 상징한다. 파란색이나 암청색은 최하층민, 즉 카스트 밖의 불가촉천민과 관계있다는 점에서 무색으로 취급된다.

중국에서는 옷의 색이 내포한 상징성이 두드러진다. 예를 들어 전통극에서 색은 철저히 코드화돼 있다. 노란색은 황제, 빨간색은 귀족이나 군인, 초록색과 파란색은 하급관리, 검은색은 하층민을 뜻한다. 그리고 대부분 중국인은 초록색을 기피하는 경향이 있다.[4] 2012년 11월 신 중국 공산당 중앙정치국 상무위원회에서 시진핑이 총서기로 당선됐을 때, 상무위원 일곱 명 중 여섯 명이 빨간 넥타이를 맸다는 사실은 흥미롭다. 그렇게 빨간색을 통해 자신이 중국 사회에서 주요 인사일 뿐 아니라 붉은 혁명의 가치에 동조한다는 의미를 드러낸 것이다. 유일하게 파란색 넥타이를 맨 사람은 가장 개혁적이자 이성적인 인물로 여겨지던 사람이었다. 이것이 의도한 일이었든 아니든 상징체계의 성격을 보여주는 사례로 그럴듯하다.

집단 문화에서는 이론의 여지가 있겠으나 나는 색의 상징성이 개인 문화에 영향을 끼친다고 생각한다. 어릴 적 살던 시골집 덧창의 색은 무언가를 연상시키는 색이다. 따라서 은연중에라도 어떤 정서를

---

4) 중국 사람들은 초록색을 좋아하지 않는 경향이 있다. 특히 '초록색 모자를 썼다(戴綠帽子)'는 것은 '아내가 바람이 났다'는 뜻으로 통용된다. 이 표현은 당나라 때 어느 남편이 집을 비운 사이에 외간 남자와 정을 통하던 아내가 갑자기 들이닥친 남편의 눈을 가리기 위해 먹다 남긴 수박 껍질을 머리에 씌웠다는 일화에서 비롯했다. 또 다른 일화는 남편이 장사를 하러 나가 집을 자주 비우자 아내가 옷감 장수와 바람이 나 남편에게 초록 천으로 만든 모자를 씌워줘서 옷감 장수에게 남편이 집에 없다는 것을 알렸다는 이야기다. 그 밖에도 초록색 옷은 하급 관리나 술집 여인들이 입어 초록색이 천박한 색으로 여겨졌다는 주장도 있다.

형성한다. 한편, 성서를 꼼꼼히 읽지 않았다면, 보라색과 대림절[5]의 조합이 무의미할 것이다.

이스라엘에서는 선호하는 색에 대해 1956년에 한 번, 5년 뒤인 1960년에 한 번 여론조사를 했다. 첫 번째 조사에서는 국민의 86%가 제2차 세계대전 중 가슴에 달아야 했던 노란 별 때문에 노란색을 좋아하지 않는다고 대답했다. 하지만 두 번째 조사에서는 41%가 사막의 부흥을 상징해서 노란색을 좋아한다고 대답했다.

요컨대, 색이 자신의 인격에 문화적으로 어떤 영향을 주었는지 알아보려면, 눈을 감은 채 색을 시각화한 다음 연상되는 사물이나 형용사를 열거해보라.

## 풍수

주변 색의 영향력을 이야기할 때 풍수사를 언급하지 않을 수 없다. 중국어로 바람과 물을 의미하는 풍수(風水)는 행복, 건강, 풍요를 얻게 도와주는 건물이나 구조물의 배치를 다룬다. 도교에서 발원한 이 방법은 과학보다 경험에 의존하지만, 그 출발점이 기원전 4000년까지 거슬러 올라가는 만큼, 축적된 경험이 충분하다고 할 수 있다.

풍수의 원리를 간단히 설명하면, 모든 사물에 생명 에너지(氣)가

---

5) Advent: 그리스도 교회력 중 전례 계절의 하나. 성탄절로부터 넷째 주 전의 일요일을 대림절 제1주일로 해서 성탄절까지의 4주를 말한다. 대림절에는 기다림을 의미하는 보라색 제의와 초를 사용한다.

있다는 것이 큰 원칙이다. 물(水), 나무(木), 불(火), 흙(土), 쇠(金), 다섯 가지 원소와 관련된 에너지가 조화를 이루게 하는 것이 중요하다. 여기에 음(陰)과 양(陽)의 개념을 더해서 건축과 인테리어에 관해, 특히 광도와 색의 선택에 관해 조언한다.

나는 '과학적으로' 인정받지 못하는 풍수 이론을 왜 거론할까? 우선 아시아가 풍수의 효과를 인정하고, 서양에서도 그 효과를 믿고 행복해하는 사람이 늘고 있기 때문이다. 중국, 일본, 그리고 서양에서도 거의 모든 서점에 풍수에 관한 서적이 넘쳐난다.

풍수에 관심을 둬야 할 가장 중요한 이유는 현대적인 과학 실험을 통해 입증된 색의 영향력이 풍수 이론과 완벽하게 일치한다는 것이다. 적어도 이 책이 다루는 색과 빛의 영역에서는 그렇다. 모순은 놀라울 정도로 찾아보기 어려웠다.

과학자와 풍수사의 주장이 정확하게 일치하는 첫 번째 원칙은 바로 태양 주기를 따라 조명을 설계해야 한다는 것이다. 다시 말해 낮에는 강하고 차가운 빛이, 밤에는 약하고 따뜻한 빛이 필요하다는 것이다. 두 번째 원칙은 신체기관에 모든 색이 필요하다는 것이다. 예를 들어 자기가 좋아하는 색이라고 해서 아파트를 온통 오렌지색과 흰색으로 치장하면 균형이 깨질 것이다. 그러므로 차가운 색과 따뜻한 색을 방 용도에 따라 다양하게 사용하는 편이 좋다. 방마다 소품을 이용해서 보색을 쓰는 것이 이상적이다. 과학자와 풍수사가 공유하는 세 번째 원칙은 자신에게 유익한 색을 선택하는 데 가장 믿을 만한 조언자는 바로 자신이라는 것이다. 각자 원하는 색이 자신에게 유용한 색이

다. 개인 취향이야말로 자신에게 필요한 색을 정확히 선택하게 도와주는 수호천사다. 이 작은 천사는 현재 상태가 침체되고 위기라고 여긴다면 활기차고 따뜻한 색을 권할 것이다. 성마르고 신경질적인 성격에 견디기 힘든 상황에 놓였다면, 수호천사는 차분하게 긴장을 풀어줄 차가운 색을 권할 것이다. 요컨대, 왠지 모르게 꺼려지는 색이 있다면, 그 색은 잊어버리는 것이 좋다. 자신에게 맞지 않는 것이다. 반면에 욕실을 겨자색으로 칠하고 싶다면, 그렇게 하자. 이 순간에 그 색이 필요한 것이다. 원하는 색의 채도가 높을수록 이 색에 대한 욕구는 강해진다. 몇 개월 혹은 몇 주 뒤에 겨자색 욕실이 지겨워졌다면, 이는 기분·스트레스·성과·사랑·계절 등의 변화로 욕구도 달라졌기 때문이다. 그러니 색을 바꾸면 된다. 페인트를 다시 칠하기는 그리 어렵지 않다. 특히 요즘 페인트는 덧칠해도 이전 색이 보이지 않는다.

## 과감한 색 장식

건축가가 건물의 색을 결정해야 하는데, 이 건물을 이용할 사람이 신형 헤드폰과 마리화나를 즐기는 웹마스터인지 외모에 신경 쓰는 재력가인지 모르는 상황이라면 어떻게 해야 할까?

가장 쉬운 방법은 골든 보이즈의 창백한 얼굴처럼 흰색으로 칠하는 것이다. 이것은 용적과 소재에 집중하는 대부분 건축가의 생각이기도 하다. 흰색이 그리 나쁘지 않다고 판단하는 그들과 달리 나는 이

것이 잘못된 선택이라고 본다. 흰색은 차가운 색처럼 긴장을 풀어주지도, 따뜻한 색처럼 활기를 불어넣어 주지도 않는다. 이 같은 무색을 과학자와 풍수사는 금지한다. 무채색 사무실에서는 생산성이 떨어지고 직원들의 결근이 늘어난다는 것을 앞서 이미 살펴봤다.

우주국은 우주비행사에게 가장 좋은 색 환경에 관한 문제를 진지하게 고민했다. 여러 문화권 출신 우주비행사가 제한된 생활권에서 늘 스트레스를 받으며 장기간 체류해야 하는 우주정거장에서 색은 일반인의 생활 공간에서보다 훨씬 더 중요하다. 우주국은 우주비행사가 그런 상황에서 작업하면서도 편안하려면, 지구와 비슷한 색 환경을 최대한 구현해야 한다는 결론을 내렸다. 공간별로 따뜻한 색과 차가운 색을 적절히 섞어 다양한 색으로 장식하는 것도 중요했다. 바닥, 벽, 가구 등의 색으로 효과를 낼 수 있었다. 온통 흰색으로 장식한 「스타워즈」의 배경과는 전혀 다르다. 또한 비행복의 색도 중요하다. 역시 다양한 색을 활용해야 한다. 어떤 색이든 우주비행사에게 한 가지 색만 강요한다면, 그것은 최악의 선택이다. 우주비행사들에게 자신이 입었던 비행복에 관한 느낌을 물어보니, 색의 영향력이 중요하다는 사실을 분명히 확인할 수 있었다. 어느 문화권 출신의 우주비행사든 결과는 비슷했다. 초록색은 긴장을 풀어주고, 파란색은 덜 싫증나게 하고, 보라색은 피로를 이기게 해주고, 분홍색이나 검은색은 평정심을 유지하게 해주고, 빨간색은 식욕을 자극하고, 갈색과 회색은 기분을 차분하게 해준다고 증언했다. 그리고 조명은 태양의 리듬을 절대적으로 따라야 했다. 광도와 색 온도를 24시간 달리해서 지구에서

처럼 새벽, 정오, 일몰, 밤과 같은 환경을 인위적으로 만들어야 했다.

서양, 한국, 일본을 제외하면 어디서나 오래전부터 강한 색이 실내 장식을 지배하고 있다. 강한 색은 아프리카와 남아메리카 혹은 아시아 여러 국가에서 널리 쓰인다.

서양에서는 30여 년 전부터 여러 유행, 특히 보보[6]의 유행으로 사생활에서뿐 아니라 업계에서도 색을 없애고 채도를 낮춘 환경이 조성됐다. 이런 경향은 서구의 실내 장식 취향을 따르는 극동 지방에서 다시 유행했다. 50여 년 전 유럽에서 실내를 흰색으로 장식한다는 것은 상상조차 할 수 없는 일이었을 것이다. 중세에 모든 백성에게 모범이 돼야 했던 성과 교회는 조각상을 포함해서 바닥부터 천장까지 전부 채색했다.

나는 실내 장식에서 색을 거부하는 현상이 일시적 유행이라고 생각한다. 중세 시대 대성당에서는 종교 의식이 치러지는 장소에서 신도와 순례자가 안락을 느끼도록 채색에 더욱 신경 썼다. 그랬던 교회들이 지금은 왜 이토록 무미건조해 보일까? 대부분 교회가 수 세기 전부터 다시 채색을 포기했기 때문이다.

여러 문명에서 흰색은 죽음의 색이다. 흰색 아파트나 사무실은 비인간적이고 비사교적이며 이상향처럼 물질세계를 초월한다. 일례를 들어보자. 교통사고 피해자가 온통 흰색으로 칠해진 병실의 흰색 침대에서 깨어났는데, 마침 그때 흰색 가운을 입은 의사와 간호사가 들

---

6) bobo: 자유 분방한 부유층. 훌륭한 직업이 있고, 유복한 생활을 하면서 반(反)체제 문화적 사고와 가공품을 선호하는 사람.

어온다면, "내가 죽은 건가요?"라고 묻게 되지 않겠는가? 흰색의 청결한 느낌은 오점을 절대 허용하지 않는다. 흰색 벽은 미세한 얼룩만으로도 더러워 보인다. 흰색은 세심하게 관리해야 한다. 그런 까닭에 원색을 주기적으로 바꾸는 것보다 유지하는 데 비용이 더 들어간다.

다채로운 색을 자랑하는 자연이 풍요롭고 조화롭듯이 인간에게도 근본적으로 모든 색이 필요하다. 따뜻한 색(노란색, 빨간색, 분홍색, 오렌지색 등)과 차가운 색(파란색, 보라색, 터키옥 색 등), 그리고 안정적인 중간색인 초록색을 규칙적으로 배열해 방을 꾸미는 것이 중요하다. 초록색 페인트를 구하지 못하겠다면, 풍수사의 조언대로 큰 식물을 배치하는 것도 괜찮은 방법이다(침실은 제외).

하지만 실상은 대부분 사무실 건물이 흰색 마감이나 노출콘크리트로 건축되고 있다. 더구나 실내에서 따뜻한 색의 커튼이나 유채색 카펫을 찾기 어려울뿐더러 무채색 가구가 유행이다. 불행하게도 무채색 사무실에서 일하는 사람의 비율이 매우 높다.

그렇다면 편하면서도 활기찬 사무실 분위기를 조성하려면 가구를 어떤 색으로 선택해야 할까? 대답은 간단하다. 각각의 경우에 따라 되도록 풍부하게 선택하는 것이다. 각각 이점이 있다.

좁은 공간에서는 보색(파란색/오렌지색, 빨간색/초록색, 노란색/보라색)을 선택하라. 넓은 공간에서는 차가운 색과 따뜻한 색을 번갈아 지배 색으로 사용함으로써 선택의 폭을 늘릴 수 있다. 예를 들어 개방형 공간에서는 다양한 색을 사용하여 여러 성향을 존중하는 것이 좋다. 따뜻한 색과 차가운 색의 외벽, 카펫, 칸막이, 가구 등으로 공간 성격

을 규정하는 것이 가장 바람직하다. 각 구역의 주요 업무를 고려하여 색을 선택하는 것이 이상적이다. 집중해서 정확히 처리해야 하는 업무 공간에는 따뜻한 색을, 사고력·창의력·결단력이 필요한 업무에는 파란색 계열을 사용해 환경을 조성하는 것이 좋다. 회의실은 사무실과 별도로 차가운 색과 따뜻한 색 모두 고려하는 것이 이상적이다. 초록색은 의사를 결정하는 데 도움을 주는 색이다.

방마다 색을 달리 선택하는 일은 어렵지 않다. 그렇게 하면 작업 공간이 활기차고 단조로움을 피할 수 있다. 파리 소재 광고회사 BETC[7]에는 소규모 회의실이 많은데, 각 회의실을 각기 다른 색으로 장식했다. 직원들은 목적(발명, 브레인스토밍, 협상 등)에 따라 유용하고 편안한 회의실을 자연스럽게 선택한다.

각 회의실에 적용한 환경 색의 중요성을 제대로 이해하는 직원은 드물다. 그 점에 관해 나와 대화한 전문가들은 "그들이 비록 의식하지는 못하지만, 파란색 회의실에서 일하기를 좋아합니다."라고 말했다. 그렇게 이해하지는 못하더라도 무의식적으로 선택하는 것이다. 풍수뿐 아니라 여러 연구 결과를 보면, 창의력을 발휘하는 데는 파란색이 가장 적합하다.

색의 중요성을 확신한다면 이제 색의 다양성에도 유념해야 한다. 아내의 눈동자가 아름다운 초록색이라고 해서 집 안을 초록색으로만 장식해서는 안 된다. 그러면 균형이 깨진다.

---

7) 1995년 창립된 파리 소재 광고회사. 에어프랑스, 에비앙, 카날플러스 등의 광고를 맡았다.

브리지트 바르도가 맹렬히 비난했지만, 담비 500마리를 우리에 가 둬 진행했던 실험을 증거로 들 수 있다. 250마리씩 나눠 한 그룹에는 분홍색 조명을, 다른 그룹에는 파란색 조명을 며칠간 비췄다. 분홍색 그룹 담비들은 몹시 흥분한 상태였지만, 파란색 그룹은 무척 조용했 다. 얼마 후 분홍색 그룹 담비들에게서 생식장애가 나타났다.

색을 다양하게 사용하는 것도 중요하지만, 필요한 색을 정확하게 선택하려면 몇 가지 규칙을 숙지하고 적용해야 한다. 밝은 색이나 차 가운 색은 공간이 넓어 보이게 하는 반면, 어두운 색이나 따뜻한 색은 안락하고 좁아 보이게 한다. 무광택 가구나 무광 페인트는 실내가 넓 어 보이게 하고 색을 두드러지게 하는 반면, 윤기 있는 가구나 유광 페 인트는 실내가 밝아 보이게 한다. 색이 짙은 목재는 벽을 더 밝아 보이 게 한다. 단색 비품은 네모반듯하지 않은 공간의 시각적 단점을 숨겨 준다.

천장에 활용할 만한 좋은 팁을 소개하겠다. 천장이 낮을 때 벽의 색과 비슷한 색을 무광 흰색에 섞어 천장에 칠하면 벽과 천장의 경계 가 불분명해져서 천장이 높아 보인다. 반대로 천장이 너무 높으면, 천 장 경계선으로부터 벽으로 30cm 정도 내려오는 부분까지 흰색을 칠 해 여백을 만들면 횅한 공간에 따뜻한 느낌이 들게 할 수 있다. 이런 효과는 색의 채도가 높을수록 뚜렷해진다. 중성색(회색, 흰색, 천연 나 무색) 가구와 벽 혹은 보색으로 균형을 맞출 수 있다면, 채도가 높은 색을 선택해도 무방하다. 색을 선택할 때는 조명을 늘 염두에 둬야 한 다. 저녁에 빛이 약해지면, 색이 흐리고 노랗게 보이는 경향이 있다.

색을 선택할 때 가장 확실한 조언자는 자신이라는 사실을 잊지 말자. 가정에서 공동으로 사용하는 공간의 색을 선택할 때는 가족의 합의에 따르는 것이 좋다. 다수 의견만으로는 불충분하다. 전원의 동의가 필요하다. 재차 강조하지만, 적절한 색을 고르지 못해서 흰색을 선택하는 것은 최악이다. 끝내 색을 결정하지 못한다면, "파란색이 없으면 빨간색으로 칠한다!"는 피카소의 원칙을 따르라.

## 색과 패션

우리는 늘 가지지 못한 것을 색에서 찾는다. 우울증에 걸린 사람들을 보라. 그들은 무의식적으로 사기를 북돋울 색을 찾는다. 그래서 강렬한 색의 옷을 입는 경향이 있다. 빨간색이 행복감을 더 느끼게 도와준다는 것은 앞서 살펴봤다. 베네통이나 팡타숍[8] 같이 주로 원색을 사용하는 의류 브랜드가 1973년 유류파동 이후 크게 성공한 것은 우연이 아니다.

나는 미래의 색 경향을 연구하는 색채 전문가 협회인 프랑스 색 위원회 회원이다. 안타깝지만 아무리 회의를 거듭해도 "사람들은 자신을 위기에서 구해줄 색을 원합니다."라는 말만 되풀이할 뿐이다. 패션업계에서는 90년대 말 유행이 한 차례 지나간 강렬한 오렌지색이

---

8) pantashop: 1973년 프랑스에서 1호점을 개업한 바지 전문점.

2010년 다시 유행했다. 2011년에는 거리마다 짧은 원피스와 채도가 높은 캘빈 클라인 청바지가 눈에 띄었고, 2014년에도 베스트셀러였다. 2012년에는 남녀 모두 번쩍거리는 노란색 진을 입었다(남자들은 다소 미온적이긴 했다).

성공적인 의류 매장에는 여러 색의 옷이 진열되는 경우가 많았다. 고객 유치를 위해, 그리고 자기네가 '유행에 얼마나 민감한지' 보여주려고 그렇게 색을 노출한다(2014년 여름에는 아틀란틱 블루, 수박색, 유백색, 래디언트 오키드가 유행했다). 이런 색은 제한적이나마 상업적으로 성공했다. 서양에서는 주로 흰색, 회색, 검은색, 베이지색, 마린 블루, 그리고 인디고 진 색상의 의류가 판매된다.

트렌드 분석 연구소들은 서로 탐색하고 모방하거나 차별화하면서 미래에 유행할 색을 제시하려 노력한다. 하지만 오늘날 인터넷은 모든 것을 혼란에 빠뜨린다. 영향력 있는 블로거들이 클릭 한 번으로 유행 색을 전 세계에 전파할 수 있다. 페이스북, 인스타그램, 핀터레스트 같은 SNS는 며칠 만에 조회수가 수백만에 이르는 피드백으로 트렌드를 대체할 수 있다. 따라서 연구소들도 웹 사이트의 팔로워가 돼야 한다. 특히 의류 분야에서 색채 전문가의 난제는 다음 해에 유행할 색을 여러 브랜드 제작사에 제시해야 한다는 점이다. 그가 추천한 색이 신작 컬렉션에 채택되기도 전에 유행할 색, 색의 조합, 한물간 색이 인터넷에 발표될 시간은 충분하다.

팬톤의 경우가 그렇다. 이들이 제안하는 색의 신경향은 신뢰도가 높아서 세계적으로 활용된다. 2015년 팬톤이 갈색 계열의 적포도주

색인 마르살라[9]를 유행 색으로 강력하게 추천하자 모든 진열창에 마르살라 옷이 넘쳐났지만 정작 거리에서는 찾아보기 어려웠다. 다시 말하지만, 예외적인 경우가 아니라면 고객이 많이 찾고 브랜드를 신뢰해서 결국 가장 잘 팔리는 색은 흰색·마린 블루·회색·베이지색·검은색이다.

검은색은 90년대 서양 전체로 퍼져나갔고 그때보다 영향력은 현저히 줄었지만 지금까지도 그 흔적이 남았다.

최근 프랑스 색 위원회 회의에 참석한 색채 전문가 15명 중에서 나까지 12명이 검은색 옷차림이었다. "색에 관한 일을 하면서 왜 검은색 옷을 입습니까?"라는 질문을 받을 때마다 우리는 "검은색도 색입니다."라고 한목소리로 대답한다. 그러면 토론의 관점이 바뀌므로 더는 이 질문에 대답하지 않아도 된다.

사람들이 검은색 옷을 선호하는 이유는 첫째, 검은색 옷을 입으면 날씬해 보인다고 생각하기 때문이다. 이런 생각은 사실이지만, 초록색 세로 줄무늬 옷을 입으면 더 날씬해 보인다. 1926년 가브리엘 샤넬이 강렬한 인상을 풍기는 리틀 블랙 드레스(검은색 포드 자동차를 본떠 '포드'라고 불렀다)를 출시했을 때 이 드레스는 푸아레[10] 같은 디자이너들의 채도 높은 드레스에 끌리지 않던 여자들 마음을 사로잡았다.

---

9) Marsala: 이탈리아 시실리 섬의 마르살라에서 생산되는 포도주.

10) Paul Poiret(1879~1944): 여자들이 종종걸음을 치게 했던, 아랫부분이 꼭 끼는 호블 스커트로 잘 알려진 의상 디자이너다. 찰스 F. 워스의 의상실에서 일한 뒤 자신의 의상실을 열었다. 나폴레옹 1세 재위 시 크게 유행했던 제정 양식을 다시 유행시켰고, 호블 스커트에 더해 벨트로 졸라매는 무릎 길이 주름 잡힌 외투도 유행시켰다. 그의 이브닝 가운은 자주·빨강·오렌지·초록·파랑 등 화려한 색상으로 제작됐다. 그의 명성은 제1차 세계대전 직전 최고조에 달했으나 1920년대 들어 쇠퇴했다.

둘째, 검은색이 제일 멋지기 때문이다. 오드리 헵번이나 카트린 드 뇌브처럼 매력적인 여성이 샤넬의 리틀 블랙 드레스에 진주 목걸이를 걸친 모습은 우아함의 정점이었다. 칼 라거펠트에게 검은색은 '기본 중의 기본 스타일'이다.

그런데 검은색은 역설적이다. 자선 파티에서 우아한 자태로 시선을 끌려고 입기도 하지만, 타인의 눈에 띄지 않으려고 검은색 옷을 입기도 한다. 검은색은 소멸 혹은 부재의 색으로 내성적인 사람들이 흔히 선택한다. 그리고 예술가, 심지어 색으로 자신의 세계를 표현하는 예술가들도 선호한다. 나는 2010년 몽마르트르에 있는 발레리오 아다모[11]의 작업실에 방문한 적이 있었다. 당시 색채 작업으로 유명했던 현대 화가인 아다모 씨는 머리부터 발끝까지 검은색 일색이었다.

예술가 중에서 블랙 토탈 룩(black total look)을 즐기는 사람이 많은 것은 내성적인 성향 때문이기도 하지만, 자기 작품보다 자신이 더 시선을 끌어서는 안 된다고 생각하기 때문인 듯하다. 예술가는 무의식적으로 작품이 예술가 자신을 대신하기 바라고, 검은색 옷을 입고 작품 뒤로 물러나 작품이 돋보이기 바란다. 자신이 디자인한 높은 채도의 옷을 입은 모델들이 무대 위를 걷는 것을 뒤에서 바라보다가 쇼가 끝나면 검은색 옷차림의 디자이너가 인사하러 나오는 것도 같은 현상이다. 드물게도 그렇지 않은 디자이너 중 한 사람이 장 폴 고티에지만,

---

11) Valerio Adamo(1935~): 이탈리아의 화가. 1959년 나빌리오 화랑에서 최초의 개인전을 개최했다. 포스터와 만화 등 대중문화의 이미지를 변형하여 윤곽선과 면으로 표현, 풍자와 해학이 넘치는 화면을 만들었다. 대표작에 「대륙풍 실내」 등이 있다.

그가 입은 감색과 흰색의 선원복 역시 눈에 띄게 두드러지는 색은 아니다.

## 색의 고유한 특성

색마다 인식과 행동에 미치는 특유의 영향력이 있다. 이제 여러 색과 그 색의 특성을 하나하나 살펴보자.

### 파란색

파란색은 창조적인 색이다. 뇌는 파란색을 보면 속박에서 벗어난다. 이 색은 자유를 상징하고, 균형감과 충만감을 준다. 하늘이나 바다를 바라볼 때 내면에서 일어나는 효과를 보면 알 수 있다. 정원의 수영장만 봐도 마음이 훨씬 안정된다. 그래서 전 세계 모든 사람이 이 색을 선호한다. 파란색은 자유의 색이고, 석관에 잠든 파라오가 저승으로 떠날 때 행운을 가져다주는 색이다. '파란색'이라는 단어가 알려지기 전이지만 15세기 '색채 디자이너들'이 성처녀 마리아의 외투를 파란색으로 정하고부터 서양에서 파란색은 천상의 색이 됐다. 힌두교도에게 파란색은 성(性)의 색이기도 한데, 그 까닭은 크리슈나[12]의 피부색이 파란색이기 때문이다.

12) 힌두교에서 최고신이자 비슈누 신의 여덟 번째 화신으로 숭배된다.

파란색은 실내를 더 넓어 보이게 하고 싶은 사람, 즉 우리 대부분에게 바람직한 색이다. 부드러운 색조일수록 방이 넓어 보인다. 그러니 현관이나 벽장 같이 좁은 공간을 파란색으로 칠할 것을 권한다. 풍수에서는 부엌, 거실, 식당에 파란색 사용하기를 꺼린다. 식품과 가장 거리가 먼 색이기 때문이다. 그뿐 아니라 침실을 파란색으로 꾸미면 부부간 소통에 해가 될 수도 있다. 풍수사들은 부끄러워서 "부부간 소통"이라고 표현하는 것일까? 앞서 살핀 대로 파란색 침실에서는 성생활을 자유롭게 즐길 수 없다.

하지만 수면장애가 있는 사람의 침실에는 파란색을 추천한다. 물론 파란색은 조화로운 색이고, 마음에 안정을 주는 색이기도 하다. 단점은 우울증을 부추긴다는 것이다. 그렇다, '우울증(blues)'이라는 단어의 근원은 파란색(bleu)이다. 그러니 우울증에 걸린 사람, 아침에 잘 못 일어나는 청소년의 방에는 결코 파란색을 사용하지 말아야 한다. 이 색에는 마취 효과가 있어 들뜬 분위기에서는 억제하는 역할을 할 것이다. 그런 경우가 아니라면 거실에서는 쓰지 말아야 한다. 파란색은 물의 색이어서 욕실에서 오랜 시간을 보내는 사람이라면 욕실에 이상적인 색이다.

파란색 옷은 검은색, 회색 옷과 함께 누구나 갖고 있다. 오래전부터 사람들은 파란색을 즐겨 입으며 파란색 옷을 입으면 기분이 좋아진다. 우리가 본능적으로 파란색 옷을 원하는 이유는 파란색에 여러 장점이 있기 때문이다. 파란색은 경쾌한 느낌을 준다. 파란색은 자신감과 자유로움, 창의력을 키워준다. 반항심을 자극하지만 정의로운

반항심이다. 이것이 레비 스트라우스의 인디고 청바지가 전 세계적으로 성공한 열쇠다. 디자이너들이 아무리 다양한 색을 택해도 소용없다. 여전히 소비자는 자유로운 서부 개척자의 영혼이기를 원한다. 빈티지한 청바지일수록 말을 달리다 존 웨인을 마주치면 거침없이 대화할 수 있는 남성 혹은 여성의 자유로운 영혼을 느끼게 한다. 파란색에 마음을 안정시키는 효과가 있기에 특히 건장한 사람들에게 권장하지만, 너무 왜소한 사람들에게는 자제하기를 권한다.

업무 환경에서 파란색은 자유를 느끼게 한다. 따라서 '아이디어를 내야 하는' 모든 사람에게 좋다. 연구자, 입안자, 디자이너 등을 고용한 기업은 사무실을 파란색 위주로 장식하는 편이 낫다. 컴퓨터의 바탕화면도 파란색을 권한다.

파란색 환경에 있으면 기분이 좋아진다. 그래서 고가품의 의류 매장과 가구 매장에서 가장 선호하는 색이 파란색이다. 파란색 환경에서 편안함을 느낀 고객은 매장에서 더 많은 시간을 보내고, 결국 더 많이 소비하게 된다.

하지만 사무실에서는 파란색의 마취 효과에 주의해야 한다. 빨간색, 분홍색, 보라색, 노란색 등 활기찬 색으로 파란색의 효과를 제어해야 한다. 회계 업무처럼 정확해야 하고 집중력이 필요한 사무실에서는 파란색을 자제해야 한다. 반면에 파란색은 추운 느낌을 주므로 열 때문에 고통스러운 작업장에 사용하면 효과적이다.

식품 포장에서 파란색은 특히 순한 느낌을 준다. 식품이 가벼워 보여 열량도 적어 보인다. 하지만 파란색은 식품에 없는 유일한 색인 데

다가 자연스럽게 독극물을 연상시키는 색이라는 점에 주의해야 한다. 따라서 파란색 제품이 너무 화학적이거나 건강에 해로워 보이지 않으려면 항상 본래 식품을 연상시키는 색과 조합해야 한다.

트럭 운송업자나 야간 운전자에게는 차량 내부에 졸음운전의 위험을 줄여줄 파란색 LED 등을 설치할 것을 추천한다.

### 빨간색

빨간색은 색 중에서 가장 강력하다. 바그너는 빨간색 방에서만 교향곡을 작곡했다고 한다. 빨간색은 여러 문화권에서 가장 아름다운 색이기도 하다. 러시아어에서 빨간색과 아름다움은 동의어이다. 모스크바의 '붉은 광장'은 '아름다운 광장'의 오역이다. 빨간색은 색을 대표하는 색이다. 라틴어 콜로라투스(coloratus)는 '색채를 띤'을 의미하지만, '빨간색'을 뜻하기도 한다. 빨간색은 태양의 색이다. 일본인뿐 아니라 우리 모두 떠오르는 태양을 빨간색으로 여긴다. 일본 아이들은 어떤 색으로 태양을 그릴까? 당연히 빨간색이다. 빨간색은 산타클로스처럼 즐거운 색이다. 또한, 가장 시선이 집중되는 색이기에 연구자들이 가장 '편애하는' 색이다.

빨간색은 이제 볼셰비키 혁명과 아무 상관 없지만, 사람들은 아직도 빨간색을 두려워한다. 아니, 빨간색의 활성화 효과가 제어하기 어려울 정도로 강력해 해로울 수 있다는 사실이 알려져 은연중에 빨간색을 두려워하는지도 모른다. 하지만 그 효과를 잘 조절할 수 있다면, 빨간색은 아주 좋은 색이다. 그러니 방을 빨간색으로 장식할 때는 신

중하게 직관을 믿어야 한다. 다시 말해 문득 빨간색에 끌려서 방을 장식했는데, 며칠 뒤에 지나치다는 느낌이 든다면, 실제로 지나친 것이다. 그럴 때는 색을 바꿔야 한다. 장식에 빨간색을 쓴다면 그저 벽에 페인트로 칠하거나 벽지를 바르기보다는 소품을 활용하는 것이 좋다. 벽을 완전히 새로 고치기는 복잡하지만, 커튼이나 그림을 바꾼다거나 카펫이나 가구를 옮기는 일은 몇 분이면 된다. 빨간색은 공간을 금세 장악하는 강한 색이다. 사람들에게 방이 무슨 색이냐고 물으면, 대부분 벽의 색을 말하고, 채도가 높은 색일 때 특히 그러하다. 하지만 방 안에 빨간색 가구가 있을 때는 그렇게 간단하게 대답하지 못한다.

빨간색은 따뜻하고 활기를 주는 색이어서 대부분 사람은 침실에 빨간색을 사용하기를 본능적으로 피한다. 하지만 편안하거나 중성적인 색이 주로 쓰인 방에서 빨간색을 보조 색으로 극히 일부만 활용하는 것은 좋은 선택이다. 그 이유는 첫째, 우리가 침실에서 잠만 자지 않기 때문이다. 앞서 말한 대로 빨간색은 연보라색과 더불어 성욕을 불러일으키는 대표적인 색이다. 빨간색은 감정을 고조시키고 욕망을 일깨운다. 게다가 섹스로 돌입하거나 열정이 지속하게 한다. 즉, 부부 침실을 빨간색으로 꾸미면, 자러 가고 싶은 욕구를 불러일으킨다. 다시 말해 빨간색은 밤늦게까지 텔레비전 앞에 있는 사람들에게 추천할 만한 색이다.

침실에서 이뤄지는 행위에는 수면만이 아니라 기상도 있다. 불면 증까지는 아니라도 잠이 부족해 아침에 쉽사리 일어나지 못하는 사람들은 침실에 빨간색을 활용하면 좋다. 특히 아침에 일어나기가 고역

인 청소년에게 효과적이다. 빨간색은 아직 모닝커피를 마시지 못하는 청소년에게 커피 같은 효과를 낸다. 자녀가 방에 빨간색 카펫을 원한다면, 두말하지 말고 깔아주자.

자신의 수면 상태를 점검해보라. 밤에 쉽게 잠들지 못한다면, 아무리 사소한 것이라도 빨간색을 멀리해야 한다. 지나치게 활동적인 아이의 방에는 빨간색을 쓰지 말아야 한다.

풍수는 거실이나 집무실처럼 중요한 공간에 빨간색을 추천한다. 빨간색 환경에서 토론하는 사람은 적극적이며 결단력 있어 보인다. 다시 말해서 '위너(winner)'로 만들어준다. 더구나 빨간색은 저녁에 거실을 매우 밝고 친밀한 분위기로 만들어주니 최적의 효과를 바란다면 벽을 빨간색으로 장식하자. 빨간색이 실제 기온보다 2℃ 정도 높은 느낌을 준다는 사실은 이미 말했다. 따라서 추위를 타는 사람과 춥게 느껴지는 장소에는 강렬한 빨간색이 좋다!

빨간색과 흰색이 섞이면 식욕이 자극되니 다이어트하는 사람은 부엌에 이 조합을 쓰지 말아야 한다. 반면에 레스토랑의 빨간색 벽은 고객이 전채나 후식을 추가로 주문하게 식욕을 자극할 수 있다. 그래서 오래전부터 레스토랑에서 빨간색과 흰색 격자 냅킨을 선호하는 것이다. 마지막으로 한 가지 더 말하자면, 빨간색 벽이나 가구가 '이곳 고기는 일품'이라는 인상을 준다는 사실도 무시할 수 없다.

기업에서는 빨간색으로 장식하면 유익한 장소가 많다. 기업을 방문한다고 가정해보자. 안내 데스크에서 빨간색을 보는 순간 이곳은 번창하고, 영향력 있고, 역동적이며, 진취적이라는 생각이 든다. 첫인

상 치고는 매우 흥미롭다. 이제 면접이 예정된 인력자원부 사무실로 들어가보자. 빨간색은 입사 지원자가 면접관의 '작전에 말려들어' 속내를 털어놓게 한다. 한마디로 자기 인격을 드러내게 된다는 것이다. 역설적으로 지원자가 자신의 지적 능력을 충분히 발휘하지 못할 수도 있으니 주의해야 한다. 사무실에서 복잡한 업무에 집중하지 못하는 사람들의 모니터를 조사해보면 배경 화면이 빨간색이다.

이 회사 회의실 벽의 색은 강렬한 빨간색이다. 이 빨간색은 인력자원부 사무실에서와 같은 효과를 낸다. 회의실에서 직원들은 자기 생각을 숨김없이 말할 것이다. 브레인스토밍에 적격이다. 하지만 숙고해서 결정해야 하는 상황이라면 빨간색은 바람직하지 않다. 성급히 결정할 공산이 있다.

이곳에는 세심하고 반복적인 작업을 위한 빨간색 조립 라인도 있다. 다시 한 번 말하지만 빨간색의 활성화 효과는 노동자가 집중해서 일하는 데 유용하다. 하지만 휴게실에서는 빨간색 양을 잘 조절해야, 특히 파란색이나 보라색으로 균형을 맞춰야 편히 쉴 수 있다. 이에 관해 한 가지 더 조언하자면, 노동조합 게시판은 휴게실 밖에 설치하라. 빨간색 스티커 하나만으로도 휴게실 안에서 긴장을 풀어주는 효과가 현저히 감소하여 노동자들이 편히 쉬지 못할 수도 있다.

이 회사에는 대규모 파란색 저온 창고도 있다. 논리적으로 따져볼 때 저온 환경에 최적이라고 판단해 파란색을 칠했을 것이다. 하지만 이 공간을 빨간색으로 다시 칠했더니, 그날 이후 노동자들은 추위를 훨씬 덜 느끼며 편하게 일했다.

이 기업에는 빨간 의자를 설치한 계단식 대형 강의실도 있다. 극장에서처럼 빨간색은 관객들이 무대에 집중하는 데 도움을 줄 것이다. 이 강의실에서는 회장이 중요한 메시지를 지나가는 말처럼 전해도 청중은 집중해 듣는다. 그렇게 전 직원이 당장 다음날부터 주주의 이익을 위해 적극적으로 일할 의지를 다지게 된다. 요즘 영화관에는 파란색 의자도 있다. 단언하건대, 파란색 의자가 설치된 영화관에서는 집중도가 떨어져 관객이 상영작을 지루하게 느끼고, 같은 영화라도 빨간색 의자가 설치된 영화관에서 상영되면 멋지다고 느낄 것이다.

자, 이 회사를 돌아보며 깨달은 점을 잘 새겨두고, 다른 사례들도 유추해보자. 모든 부서의 이해관계가 상충한다면, 반복적인 작업에 집중하는 조립 라인 말고는 빨간색을 피해야 한다. 외부인과 대화가 잘 풀리지 않는 경우도 고려해야 한다면, 특히 관공서에서는 빨간색을 피하는 편이 좋다. 견인차량 보관소에 내 스쿠터를 찾으러 간 적이 있다. 얼굴이 우울해 보이는 담당 경찰관 뒤쪽 벽에 포스터가 붙어 있었는데, 대체로 빨간색이었다. 빨간색 작용 탓인지 내 앞에 서 있던 세 사람은 그 경찰관과 싸우려고 했다. 나는 포스터를 초록색, 분홍색, 파란색 그림으로 바꾸라고 충고할 뻔했다. 어쨌든, 파란색이나 분홍색 바탕에 미소 짓는 여성이 있는 포스터였다면 그들 세 명 중 두 명은 싸우지 않았을지도 모른다. 주식 중개인 사무실이나 거래소에서도 고객이 흥분한 나머지 자신이 주문한 내용을 잊는 사태가 벌어지지 않게 하려면 빨간색을 피하는 것이 좋다.

빨간색 옷은 이성과 교제하기 원하는 독신에게 유리하다. 멀리에

서도 눈에 띄므로 거리가 어느 정도 떨어져 있을 때 가장 좋은 색이다. 빨간색은 시선을 끌고 욕망을 일깨운다. 만약 우리가 동물이라면 잠에서 깬 수컷이 빨간 옷을 입거나 빨간 립스틱을 바른 암컷을 교미 대상으로 인식하는 셈이다. 반대로 빨간 옷을 입은 수컷을 본 암컷은 그 수컷을 우두머리로 인식한다.

빨간색은 우리를 역동적이고, 긍정적이며, 쾌활하고, 신뢰할 만한 사람이 되게 한다. 케이크의 체리처럼 불타는 듯한 빨간색은 소심함을 극복하고 적극적으로 나서게 한다. 욕망을 촉발하는 빨간색은 검은색과 조합했을 때 그 효과가 증대한다. 빨간색 옷차림은 의식적이든 아니든 유혹하고 싶다는 욕구를 드러낸다. 빨간색 속옷을 입었을 때 욕망은 더욱 커진다. 하지만 사업상 거래 협상에서 갈등을 빚는 중이라면 빨간색은 피해야 한다. 빨간색 옷을 입은 사람은 주변에 자신을 리더로 인식시킨다. 따라서 상사와 함께 있을 때 빨간색 복장 차림이라면 몹시 거북해질 것이다. 동물 세계에서 그러듯이 다른 수컷을 도발해 싸움을 자극할 것이다.

향수 포장에서 빨간색은 사랑, 열정을 상징한다. 대량소비 제품에서 채도가 높은 빨간색은 소비자에게 '저렴한 가격에 유리한 거래를 했다'는 생각이 들게 한다. 충동구매를 자극하기에 가장 좋은 색이다. 하지만 고급 제품으로 인식되지는 않을 것이다. 빨간색은 제품이 커 보이게 한다. 다시 말해 빨간색은 상품진열대에서 가장 돋보이는 색이다.

## 분홍색

분홍색은 아가씨의 피부색이다. 이 색을 '엥카르나(incarnat)'라고 부르기 시작한 건 그리 오래된 일이 아니다. 18세기 전기 낭만주의 작가들은 이 색을 꽃 이름으로 즐겨 불렀다. 그러니까 장미(rose)색은 특히 달콤하고 부드러운 색이다. 이 색은 인생이 아름답다고 느끼게 한다. 다시 말해 인생이 장밋빛으로 보인다는 말이다. 라이프니츠가 "최상의 가능 세계에서는 모든 것이 최선이다."라고 썼을 때 그의 곁에는 분명히 장미꽃이 있었을 것이다.

1981년 미테랑과 2012년 올랑드는 '현실'이라는 바위에 부딪혀 좌초할 때까지 '눈부신 미래'라는 장밋빛 파도 타기에 성공했다. 백마 탄 왕자를 기다리는 수많은 젊은 여성이 이 색을 선택한다. 하지만 분홍색은 강렬해서 벽면 전체보다 일부에만 사용해야 한다. 빨간색처럼 분홍색도 안정된 사람에게 활기를 부여하는 색이기 때문이다. 이 색이 수면을 방해하거나 젊은 여성들을 지나치게 활동적으로 만든다면, 곧바로 색을 바꿔야 한다.

그렇다면 집안 어디에 분홍색을 칠해야 좋을까? 서양에서 변비에 자주 걸리는 사람은 화장실을 분홍색으로 꾸미라는 충고를 듣곤 하는데, 분홍색에 모든 것이 잘 풀리게 하는 힘이 있다는 미신이 있기 때문이다. 이 긍정의 색이 수감자들을 심리적으로 안정시킨다는 사실은 앞서 이미 살펴봤다. 거실에 과감한 키치[13] 스타일을 즐기는 보보들은

---

13) kitsch: '저속한 작품'이라는 뜻. 일반적으로 모방된 감각, 사이비 예술을 뜻한다. 미술평론가 클레멘트 그린버그는 1939년 '아방가르드와 키치'라는 논문에서 "키치는 간접 경험이며 모방된 감각이다. 키치는 양식에 따라 변화하지만 본질은 똑같다. 키치는 이 시대의 삶에 나타난 모든 가짜의 요약이다."

특히 분홍색 향수처럼 약간 부드러운 느낌을 주는 색을 좋아하며, 그것을 행복으로 여긴다. 그렇다. 이 색은 행복과 희망의 색이다.

영양사에게는 비만한 사람의 체중을 줄여주려는 희망, 의사에게는 아픈 사람을 치료해주려는 희망이 있듯이 희망을 품고 희망을 주려는 모든 직종에 분홍색을 권장할 수 있다. 분홍색은 아이들을 기분 좋게 해줘서 어린이집과 유치원에도 적합한 색이다.

분홍색은 스트레스를 극복할 힘을 주므로 약간의 분홍색 장식은 극도의 스트레스를 받는 환경에서도 모든 것을 조금은 긍정적으로 생각할 수 있게 해준다. 예를 들어 주식 중개인 사무실 입구에 놓인 미소 짓는 돼지저금통을 생각해보자. 아침에 사무실로 들어가는 중개인들이 하루의 행운을 빌며 분홍색 돼지를 쓰다듬는다. 분홍색의 미온적인 면을 보충하는 좋은 방법은 자기 반성이다.

많은 사람이 분홍색을 소녀다운 색이라고 생각하니 이 색을 직장에서 활용할 때는 주의해야 한다. 남성이라면 자신의 성적 정체성에 대한 오해를 불러올 수도 있다. 다양한 색의 이름을 알고 싶다면, pourpre.com을 참조하라.

## 초록색

인간의 상상력에서 자연을 대표하는 물질은 불, 흙, 공기, 물이다.

---

라고 했다. 오늘날 이 용어는 조악한 감각으로 여겨지는 대상을 다소 비하하는 뜻으로 사용된다. 진지하고 고상한 취향에 반하는 이단적인 감각, 품위나 기품과 거리가 먼 반지성적인 태도, 전통적인 아름다움을 부정하는 태도를 지칭하는 용어로도 쓰인다.

순수한 상태의 자연을 구성하는 이 4원소에 초록색은 없다. 보편적 상징체계에서 초록색과 자연이 연결된 것은 초록색을 오아시스의 색으로 여긴 아랍인에게서 유래한다. 이것이 일반화돼 초록색은 모슬렘, 즉 이슬람교의 낙원을 나타내는 색이 됐다.

초록색은 실내장식에서 논란이 되는 흥미로운 색이다. 풍수사들은 초록색을 침실에 들여서는 안 된다고 역설한다. 19세기 초 유럽에서 색에 관한 한 최고 권위자였던 괴테 역시 단호했으나 개념은 정반대였다. 숙면을 취하는 데 초록색이 절대적으로 필요하다고 생각했던 것이다. 괴테는 서양에서 중요한 색 견본을 가지고 있었던 것 같다. 결과적으로 사람들은 그의 충고를 따랐고, 초록색은 20세기 중반까지 침실에 많이 사용됐다.

그렇다면 누구의 말을 믿어야 할까? 초록색은 좋은 색인가, 나쁜 색인가? 응원하는 스포츠팀, 지지하는 정당, 어린 시절 다니던 학교의 상징 색이 초록색이라면 그렇다, 초록색에 기분이 좋아질 수 있다. 잿빛 콘크리트 도시에서 살면서 자연이 그립다면, 초록색은 원기를 북돋아줄 것이다. 초록색은 낮에는 훌륭한 색이지만, 밤에는 따뜻한 분위기를 조성할 만큼 주변을 밝히지는 못한다. 침실에 식물을 두는 것은 자연스럽지 않아서 초록색은 침실에 추천하기 어려운 색이다. 우리가 본능적으로 그것을 원하지 않는다.

반면에 풍수사들은 초록색이 부엌, 화장실과 궁합이 좋다고 한다. 하인들의 공간인 부엌에는 발도 들이지 않았고, 당시에는 화장실이라고 부를 만한 공간이 거의 없었으므로 괴테는 이 점을 생각하지 않았

을 것이다. 부엌에 초록색을 추천하는 이유는 초록색이 오렌지색과 빨간색처럼 식욕을 자극하기 때문이다.

초록색은 적외선과 자외선 사이, 즉 스펙트럼 중간대에 있는 안정적인 색이다. 또한, 안심시키고 진정시켜 혈압을 낮춰주는 색이다. 당구대에 초록색 천이 깔린 이유는 선수들을 최대한 안정시켜 기량을 마음껏 발휘하게 하려는 것이다. 초록색은 자연의 색, 다시 말해 생명의 색이다. 초록색은 긴장을 완화하고 편히 쉬게 해준다. 가족적인 분위기라면 거실을 장식해도 괜찮은 색이다. 뜨겁지도 차갑지도 않은, 안정된 색이다.

초록색은 독서하기에 가장 좋은 색이다. 전 세계 도서관에서 대부분 초록색 램프를 사용하는 것은 우연이 아니다. 초록색은 우리가 상상력을 발휘해 감정을 발산하며 독서에 집중하게 해준다.

초록색은 파란색처럼 시끄러운 일터를 장식하는 데 바람직하다. 초록색은 활기와 안정과 평정을 주고, 생기를 북돋는다. 따라서 스트레스가 심한 노동 환경에 이상적이다. 초록색 장식이 없다면 대형 식물로 대체해도 좋다.

또한, 초록색은 신뢰를 부추기는 데도 좋다. 도박장의 초록색 테이블은 노름꾼들에게 잠재적인 이익을 믿고 더 많은 돈을 걸게 한다. 초록색은 고객에게 용기를 북돋아 결단을 내리도록 설득하는 상담실에 추천할 만한 색이기도 한다. 그리고 친근한 분위기를 조성해서 속내를 털어놓게 하므로 법률회사, 병원, 경찰서, 마사지 숍과 명상원 등에 유리하다(최면 치료는 초록색 방에서 더 잘 진행된다). 거래할 때도 상대

에게 신뢰감을 심어주고 그에게서 지지를 얻고 싶다면, 초록색이 섞인 옷차림이 좋다.

### 검은색

빛의 전체 스펙트럼을 흡수하는 검은색은 서양에서는 타락한 천사와 어둠을, 인도에서는 불가촉 천민의 불순함을 연상시킨다. 18세기 이후 서양에서는 죽음의 색이기도 하다(이전에는 갈색이었다). 개신교도에게 검은색은 엄격과 겸손을 상징했다. 풍수사나 과학자가 한목소리로 말하듯 검은색은 존경을 나타낸다. 포드는 "고객들은 검은색을 자동차 색으로 선택할 수 있습니다."라고 말했다. 규정에 따르면, 그 말이 옳다. 검은색은 세련됐다. 검은색 자동차, 턱시도, 블랙 리틀 드레스는 우아함의 극치이다. 검은색도 두 종류, 즉 광택이 없는 검은색과 광택이 있는 검은색을 구별해야 한다. '검은색의 화가'라고 불리는 피에르 술라주의 작품을 보면 검은색의 차이를 이해할 수 있다. 고대 그리스인은 여러 검은색을 다양한 이름으로 불렀다. 물론 광택 없는 검은색이 검은색에 가장 적합한 색이었다. "쉰 살에 무광 검은색 눈금반 손목시계가 없다면 그는 분명히 실패한 사람이다." 오늘날 부자 사이에서는 무광 검은색 스포츠카를 타는 것이 유행이다. 포탄처럼 생긴 500hp 자동차가 시속 300km의 빠른 속도로 달리는 모습을 촬영하면 광택 없는 검은색이 정말 근사하게 나온다.

검은색과 빨간색이 욕망을 불러일으키는 데 유리하다는 사실은 이미 살펴봤다. 또한, 자신을 드러내지 않거나 날씬해 보이려고 예술

가나 내성적인 사람이 검은색 옷차림을 선호하는 경향도 살펴봤다. 하지만 묘하게도 옷차림과 달리 검은색 장식은 눈에 띈다. 검은색 가구는 늘 커 보이는데, 특히 무광 검은색 가구는 시선을 집중시킨다. 하지만 색채 전문가들은 검은색 때문에 방이 어두워진다고 말한다. 나이트클럽이나 영화관을 제외하면 특별히 어둡게 해야 할 장소는 없다. 어쨌거나 실내장식에서 무광 검은색은 다른 것이 돋보이게 하는 훌륭한 색이다. 풍수사들은 보조 색으로 쓰인다는 조건으로 모든 방에 검은색을 추천한다.

포장이나 제품이 검은색이면 '정품'이라는 인상에 더해 고급 재료로 만들었다는 인상을 준다. 검은색은 공업 지역이나 제재소 등 고주파수 소음(날카로운 소리)이 반복되는 환경에 가장 적합하다.

### 회색

회색에는 50가지가 넘는 색조가 있는데, 모든 회색과 채도가 낮은 모든 색은 공통적으로 중립적인 효과가 있으므로 여기서 한꺼번에 다뤄보겠다. 일부는 더 따뜻하고 일부는 더 차갑지만, 활기를 주거나 긴장을 풀어주는 효과는 전반적으로 미약하다.

이 색들은 채도가 높은 색을 돋보이게 하는 데 매우 유용하다. 예를 들어 푸르스름한 회색은 클라인 블루 색 가구를 두드러져 보이게 할 것이다. 같은 계열 색을 유지하는 것이 주요 포인트다.

오늘날 서양의 실내장식 경향은 광택이 없고 상대적으로 어두운, 채도가 낮은 색이 유행이다. 마리클레르『메종』다음 호 다섯 쪽을 보

라. 그리고 화보에 나온 바닥부터 천장까지 모든 장식에서 이런 색을 골라보라. 만약 부엌의 국수 거름망이 새빨간 색이라면 끝장이다. 편집자는 다시 작업해야 할 것이다. 하지만 걱정할 것 없다. 실내장식 전문점 고객은 그렇게 저속한 거름망은 거들떠보지도 않을 테니까.

영국의 페인트 제조 회사 패로 앤 볼(Farrow & Ball)의 우아하고 부드러운 세계를 들여다보자. 도싯 주에 있는 이 기업은 자연스러우면서도 진한 안료 말고도 채도가 낮고 적당히 어두운 무광 페인트를 전 세계에 전파했다. 다양한 색조의 회색에 '코끼리 숨결(Elephant's Breath)' 혹은 '회색 정자(Pavilion Gray)'처럼 예쁜 이름을 붙였다. 이것이 1946년 이후 실내장식의 흔들림 없는 위력이다.

이 페인트들의 장점을 말하자면, 이 색들이 초대 손님들에게 강렬한 인상을 남긴다는 것이다. 특히, 세심하게 신경 쓴 인테리어라는 것을 한눈에 알아볼 수 있다. 그들은 집 주인이 매우 감각적이고 세련된 사람이라고 생각할 것이다. 하지만 지나치게 완벽을 추구하다 보면, 오히려 개성 없는 인테리어가 될 수도 있다. 이 경우, 잡지 사진처럼 실내가 몹시 차갑게 느껴질 것이다. 매력적인 발랄함은 미완성에서 비롯한다는 사실을 잊지 말자.

회색이나 채도가 매우 낮은 색의 장식은 활력도 휴식도 필요 없이 완벽하게 균형 잡힌 사람들에게만 쓸 수 있다. 회색 방에서는 쉬거나 재충전한다기보다 명상하게 된다. 회색 장식에 온기를 주려면 바닥이나 가구를 목재로 하는 것이 좋다. 이런 장식은 현관이나 미국식 부엌, 거실 등 접대 공간에만 쓰고 침실과 욕실에는 원색을 쓰는 것이 좋다.

검은색이나 흰색처럼 회색도 살아 있는 색은 아니기 때문이다.

토털룩으로서 회색 옷차림은 '날 내버려 둬, 나도 당신한테 아무 것도 요구하지 않잖아!'라고 말하는 것과 같다. 회색은 특징도 효력도 없는 색이다. 검은색이 반항적이거나 소심하거나 내성적인 성향을 드러낸다면, 회색은 모든 경우에 어울린다. 전혀 슬프지 않을 때조차 쓸 수 있는 색이다. 남의 시선을 끌고 싶지 않을 때도 쓸 수 있다. 독신에서 벗어나고 싶다면 회색을 피해야 한다. 마찬가지로 특히 경쟁이 치열한 상품 포장에서는 회색을 피해야 한다. 회색 제품은 주목받지 못하고, 긍정적으로든 부정적으로든 감정을 자극하지 못한다. 회색의 세련되고 객관적인 측면이 주는 현대적 디자인 감각이 남을 뿐이다. 그것뿐이다.

### 흰색

앙리 4세가 타던 말의 색은 특히 신성한 색이다. 성별조차 없는, 솜처럼 포근한, 천국의 천사처럼 순수한 색이다. 그렇다. 인류의 절반에게 흰색은 공백과 죽음의 색이다.

흰색이 '평화의 비둘기'처럼 좋은 의미로 포장됐지만, 나는 흰색을 남용하는 사태와 전쟁이라도 치르고 싶다. 여러 번 살펴본 대로 장식에서 흰색은 활기를 주지도 긴장을 풀어주지도 않으니 주색으로 사용하기 곤란하다.

풍수사들은 특정 장소, 즉 화장실을 흰색 위주로 장식하지 말라고 충고한다. 흰색은 청결의 상징이다. 자녀 방을 지나치게 희게 꾸미지

말아야 한다. 재차 말하지만, 아무리 조숙한 아이도 '엄마, 난 아주 하얀 방을 갖고 싶어요'라고 말하는 것은 들어본 적 없다. 하지만 흰색은 채도가 매우 높은 색들과 아주 잘 어울린다. 따라서 흰색 벽이라면 강한 색의 카펫, 커튼, 그림 등으로 연출하는 것이 좋다. 이때 강한 색은 너무 밝지 않으면서 채도가 높아야 한다.

흰색 방은 커 보이고 어두울 때는 빛을 반사한다. 그러니 빛이 반사되도록 창문 반대쪽 벽을 흰색으로 꾸미는 것이 좋다. 천장이 높아 보이게 하려면 광택 없는 흰색이 안성맞춤이다.

사무 빌딩에 들어가보면 흰색 사무실이 많다. 하지만 앞서 말했듯이 무색 사무실에서는 노동의 질과 속도가 저하된다. 그뿐 아니라 흰색 사무실에서는 우울증에 걸릴 가능성이 훨씬 크다.

흰색이 유익한 곳에서는 위생 관념이 중요하다. 그런 점에서 흰색은 기업의 주방에 적합하다. 요리사들이 흰옷을 입는 것은 청결을 강조하기 위해서다. 흰색이 위생을 상징하는 또 다른 세계는 병원이다. 병원에서 흰색은 진료실의 청결을 보장하고, 채도 높은 색의 벽이나 가구로 흰색과 대비를 이루면서 장식하기를 강력히 권한다. 한 벽은 강한 색으로, 나머지 세 벽은 흰색으로 장식하면 좋다.

그러나 더운 지역에서는 건물 외벽에 흰색을 칠하는 것이 유용하다. 그리스인이 외벽을 흰 석회로 덮는 것은 빛을 반사하기 위해서지 그림엽서에 멋진 이미지를 남기기 위해서가 아니다. 플로리다 연구진에 따르면, 흰색 지붕은 냉방 장치가 소모하는 전기 소비를 23% 낮출 수 있다. 또한, 선주들의 측정에 따르면 선체에 빨간색보다 흰색을 칠

했을 때 온도가 20℃로 낮아지므로 오늘날 대형 액화가스 수송선의 갑판은 모두 흰색이다.

포장에서 흰색은 청결을 상징하며, 검은색처럼 고급품으로 보이게 하는 경우도 있다. 공장에서 흰색은 저주파(저음이나 초저주파음)의 소음공해를 견디는 데 도움을 준다.

### 보라색

불면증 환자에게 좋은 색이 바로 보라색이다. 눈꺼풀이 무거워지고 사지가 둔해진다. 그렇다, 보라색은 최면술사의 색이다. 선량한 사람들이여, 이 색과 함께 잠들라. 아니면 차분하게 생각하라. 이 색은 신비스럽다. 그래서 주교들이 진홍빛 줄무늬 천으로 안감을 댄 보라색 외투를 입는 것일까? 혼자 있을 때는 명상하는 것도 좋다. 하지만 혼자서 무의식 세계로 떠나는 것과 친구들과 함께 화기애애하게 시간을 보내는 것은 양립할 수 없다. 요컨대, 이 색은 거실이나 부엌 같은 주거 공간에는 피해야 한다. 반대로 자기가 하는 일에 홀로 집중해야 하는 작가나 학생에게는 매우 좋은 색이다. 보라색은 불안을 거두고 내면 깊숙이 들어가도록 도와주는 색이다.

한편, 침실 곳곳을 보라색으로 장식해 눕고 싶은 욕구를 자극할 수 있다. 보라색이 옅을수록 욕망을 더욱 자극한다. 또한, 보라색은 안정을 찾는 데 유용하니 갈등을 겪는 부부에게 추천할 만한 색이다.

직장에서 보라색은 권위적이며 존경심을 불러일으키는 색이다. 의사, 공증인, 변호사의 사무실이 보라색이면 인상적이다. 요리사 르

노트르[14)]는 상점을 보라색으로 장식해서 강한 인상을 준다. 보라색의 신비스러운 무한성 앞에서 우리는 작아진다. 그래서 보라색으로 장식한 카페 라운지와 디자인(Lounege et design)은 고객에게 강한 인상을 남긴다. 소설가 프레데릭 베그베데는 이런 장소에 대해 "시골 사람들을 몰아넣고 정작 자신들은 카페 드 플로르에서 조용히 식사하려고 만든 파리 사람들의 발명품"이라고 비아냥거렸다. 하지만 이 색은 식욕을 억제해서 1g도 늘리고 싶어 하지 않는 모델들에게도 인기 있다. 그런 점으로 미루어 베그베데는 이들을 라운지와 디자인에서 만나서 카페 드 플로르로 데려와 마지막 잔을 기울였을지도 모르겠다.

보라색 옷차림은 직관적이고 자비로우며 가볍지 않은 사람으로 보이게 한다. 보라색 포장재는 신비스러운 것을 연상시킨다. 그래서 향수를 포장하는 데 자주 쓰인다. 하지만 아시아에서는 불안감을 조장해 구매 의지를 약화할 수 있으니 주의해야 한다.

### 터키옥 색

터키옥 색은 기원전 5500년부터 이미 멋진 색으로 여겨졌다. 시나이 반도의 석관에서 발견된 자르 여왕의 미라는 멋진 팔찌를 차고 있었다. 터키옥 색은 터키옥을 연마해서 만든다. 아파치는 터키옥을 하늘과 바다의 정령들이 전사를 돕고자 만든 신성한 돌로 여겼다.

파란색과 초록색 중간인 긍정의 색, 터키옥 색은 여러 문명권에서

---

14) Gaston Lenôtre(1920~2009): 프랑스의 유명한 제빵사, 기업주, 저자. 파리 근교에 설립한 '르노트르 학교'에서 수많은 요리사를 배출했다.

희망·젊음·조화·봄을 상징한다. 인도와 티베트에서는 터키옥 색을 약에 사용했다. 따뜻하지도 차갑지도 않은, 혹은 따뜻하고 차가운 터키옥 색을 추종하는 사람이 많다. 특히 결벽증이 있는 사람들이 선호한다. 터키옥 색 부엌, 연구실, 화장실은 훨씬 깨끗해 보일 것이다. 터키옥 색 욕실은 바다를 연상시킨다. 손가락 끝이 쭈글쭈글해질 때까지 욕조에서 빈둥거리기를 즐기는 사람들에게 이상적인 색이다.

한 가지 주의할 점은 약한 조명에서는 터키옥 색이 그리 효과적이지 않다는 것이다. 터키옥 색으로 장식한다면 조명을 강하게 하는 편이 낫다. 그러니 거실처럼 편안해야 하는 곳에는 어울리지 않는다.

터키옥 색으로 침실을 꾸미려는 사람도 있다. 터키옥 색은 고통을 줄여주고 우울증을 치료할 수 있어 안정적인 색이다. 천연 목재 가구에 걸맞은 아름다운 색이기도 하다.

### 노란색

노란색은 서양에서 태양을 상징한다. 그리고 우리는 즐겁고 좋은 기분을 유지하기 위해 태양빛에 '재충전'할 필요가 있다. 따라서 노란색을 좋아한다면 집을 장식하기에 좋은 색이다. 그렇다. 노란색은 아이에게도 어른에게도 높이 평가받지 못하지만, 장점이 많은 원색이다. 「카리메로」[15]의 노란 부리처럼 노란색이 저평가되는 것은 '너무 불공평하다!'

---

15) Calimero: 이탈리아와 일본이 합작한 TV 애니메이션 시리즈. 인간의 형체를 띤, 불행하지만 매력적인 병아리의 모험담이다. 주인공 카리메로는 부리가 노랗고 몸뚱이는 검은 병아리다.

기운을 북돋는 노란색은 따뜻하고 순하면서도 지적인 색이다. 과학자와 풍수사는 노란색이 의기소침한 사람에게 터키옥 색만큼이나 적합하다고 주장한다. 노란색은 활기차고 소통이 원활한, 거실·식당·현관 등 주거 공간에 오렌지색과 비슷한 정도로 추천할 만하다. 그뿐 아니라 저녁 때 조명으로 비치는 노란색은 실내를 포근하게 해준다. 벽이 노란색인 곳에서 열리는 저녁 모임은 늘 성공적이다. 부엌에서 노란색은 잘 익은 과일을 연상시키기에 식욕을 자극한다. 장식에서 노란색은 금색과 마찬가지로 성공과 삶의 기쁨을 상징한다.

하지만 노란색은 생각이 계속 이어지게 해서 뇌가 잠들지 못하게 하므로 수면장애가 있는 사람은 침실에 사용하지 말아야 한다. 피곤한 사람의 침실에는 원기를 회복하게 해주고 아침에 잘 일어나도록 도움을 주는 노란색이 적합하다. 따라서 아침에 침대에서 밍그적거리는 청소년에게 좋은 색이다.

노란색은 다른 색을 섞기에도 적합하다. 보색인 보라색과 특히 잘 어울리지만, 파란색이나 초록색과도 어울린다. 하지만 색 대비가 분명하지 않은 흰색과 섞는 것은 피해야 한다. 괴테의 말처럼 '강한 노란색'은 없다.

직장에서 노란색은 집중하는 데 도움을 줘서 특히 기획력이 필요한 지적 업무 환경에 좋다. 노란색은 정신에 작용한다. 노란색은 호기심을 자극하므로 연구실이나 교실에 적합하다.

포장에서 검은색과 노란색의 조합은 자주 이용된다. 괴테의 말마따나 가장 강렬한 대비를 이루기 때문이다.

## 오렌지색

옛날 사람들은 크리스마스 선물로 오렌지를 줬다. 하지만 우리는 언제 어디서나 오렌지색으로 기분을 좋게 할 수 있다. 오렌지색은 따뜻한 색으로, 도발하지 않으면서도 이목을 끈다. 타인의 의견을 경청하고 자기 생각을 표현하게 한다. 말하는 것과 듣는 것, 즉 의사소통에 유리하다. 프랑스의 주요 이동통신사가 '오랑주(오렌지)'라는 이름을 선택한 것은 우연이 아니다. 또한, 불교 승려들이 오렌지색 승복을 입은 모습은 아름답다. 오렌지색은 심장을 자극하고, 식욕을 느끼게 하며, 소화를 돕는다. 따라서 풍수사들은 부엌·식당·현관을 오렌지색으로 장식하라고 권한다. 오렌지색은 방문객에 대한 환영을 의미한다. 파란색처럼 긴장을 풀어주는 색과 조화를 이룬다면 부부가 침실에서 대화하는 데에도 도움이 되는 환대의 색이다.

따라서 직장에서 자신을 표현해야 하는 모든 장소에 오렌지색을 권한다. 안내실, 회의실, 인력자원부 등에 적합하다. 반면에 '말을 너무 많이 하지 않도록', 그래서 동료의 사생활을 보호할 수 있도록, 개방 공간에는 자제해야 한다. 하지만 활기를 준다는 점에서 오렌지색은 워커홀릭에게 권할 만하다.

포장에 오렌지색을 거의 쓰지 않는 것은 잘못이다. 유쾌하고 긍정적인 오렌지색에는 장점이 많으니 사용하기를 권한다. 오렌지색은 진열대에서 이목을 끌고 활기를 채워 고객의 구매를 유도한다.

## 갈색·밤색·베이지색

지금까지는 파란색처럼 긴장을 풀어주는 차가운 색과 빨간색처럼 활기를 주는 따뜻한 색을 대조했다. 그런데 자연 그대로의 갈색에서는 이런 선명한 대조를 찾기 어렵다. 예를 들어 참나무 바닥재는 따뜻하고 안락하게 해준다. 재료의 영향력을 연구한 과학자들은 목재의 장점으로 원기 회복과 안정감 부여를 꼽는다. 그래서 천연 목재가 실내장식에 늘 추천된다. 부엌용 가구, 특히 밝은 갈색 목재 가구는 자연에서 나온 재료에 대한 식욕을 자극할 뿐 아니라 요리하고 싶은 마음이 들게 한다. 그리고 벽에 원목 판자가 붙어 있지 않은 산장을 상상할 수 있을까?

반면에 벽을 갈색 페인트로 칠하면 장점만 있는 것은 아니다. 갈색은 불변하는 자연과 회상의 색이다. 갈색은 뭔가를 욕망하지 않게 하고, 변화를 원하지 않게 한다. 단지 전통과 관습을 착실히 따르는 한편, 과거를 돌아보며 정착하려고 노력하게 할 뿐이다. 행복하지 않아도 최소한 불행하지는 않으려고 노력하고 그런 것이 견딜 만한 인생이라고 믿게 된다.

그렇다면, 갈색을 무시해야 할까? 밤색 계열이 '부정적인 동요'를 일으킨다고 생각하는 풍수사들은 그렇다고 대답한다. 하지만 장식 색채 전문가들의 생각은 정반대다. 갈색에는 분홍색, 터키옥 색, 살구색처럼 채도가 높은 색을 돋보이게 하는 엄청난 장점이 있다. 특히 가구 색으로는 최고다. 대형 목재 가구는 터키옥 색 벽 앞에서 최상의 효과를 얻을 수 있다. 80년대로 회귀하고 싶다면 흰색과 오렌지색의 조합

도 괜찮다. 하지만 '최신 유행을 따르는 경향'과 '나쁜 취향'의 경계는 모호하니 조심해야 한다.

풍수에서 갈색을 꺼리는 이유는 가구를 빨간색이나 검은색으로 옻칠하는 아시아의 전통 때문인 듯하다. 예를 들어 아시아에서는 한지를 붙인 격자 틀의 색으로 갈색만을 사용한다. 이 갈색 또한 주로 붉은색 가구들과 균형을 맞출 것이다.

화장실, 욕실, 부엌 등의 벽에 갈색 페인트를 칠하면 궁색해 보인다. 하지만 시골 별장처럼 색이 짙고 우중충한 목재로 만든 부엌을 그대로 유지하고 싶다면, 커튼·벽·조리대 등을 채도가 아주 높은 색으로 과감하게 장식하는 것이 좋다. 그리고 특히 낮에도 조명의 조도를 높여서 갈색을 환하게 밝혀야 좋다.

상업적으로 갈색은 요식업, 구두 제조업, 골동품점 등 전통 수공업 분위기를 낼 때만 추천할 만하다. 초콜릿 가게에는 당연히 초콜릿색을 추천한다. 초콜릿색을 주색으로 사용해 기술과 품질을 강조할 수 있다. 여기에 보조로 푸크시아 분홍색, 아니스, 터키옥 색을 사용하면 현대적인 느낌을 줄 수 있다. 음식의 질을 강조하고자 무의식적으로 갈색을 선택하는 식당이 있는데, 이런 접근 방식은 위험하며 초현대적인 가구로 균형을 맞춰야 조잡해 보이지 않는다.

갈색의 효력이 최대로 발휘될 만한 장소는 옷장이다. 서양인에게 갈색 옷은 잘 그을린 피부를 연상시킨다. 갈색은 밝은 피부를 진해 보이게 하고, 짙은 피부를 밝아 보이게 한다. 그래서 피부가 검은 사람이 대개 갈색 옷을 즐겨 입는다.

갈색의 또 다른 장점은 다른 모든 색과 잘 어울린다는 것이다. 이를테면 낙타색과 어울리지 않는 색을 찾기는 쉽지 않다.

포장재의 갈색은 진정성과 품질을 보증하는 훌륭한 색이다. 예를 들어 갈색 포장지로 싼 식품은 전통적인 조리법에 따라 만들어졌다는 생각이 든다. 예를 들어 오늘날 크래프트지가 제품 포장에 널리 사용되고 있는데, 이는 매우 기발하고 현명한 발상으로 제품이 손으로 정성 들여 만든 수공예 제품이라는 인상을 준다. 더구나 일회용이 아니라 이제부터라도 전통이 시작될 무게 있는 제품처럼 보이게 한다.

갈색에 전혀 어울리지 않아 보이면서도 사용해서 크게 성공한 경우로 프낙[16]의 로고와 가방을 들 수 있다. 프낙이 사용한 색을 객관적으로 묘사하면 거위 배설물 같은 밤색이다. 이 색은 현대 디자인이나 유행, 최신 기술과 정반대되는 인상을 풍긴다. 이 색을 선택한 사람의 취향이 그저 촌스러웠던 것인지, 아니면 경쟁업체 사이에서 두드러지기 위해 일부러 반대 코드를 사용했던 것인지 나는 늘 궁금했다. 프낙의 성공은 지금도 계속되고 있다.

색의 영향력은 입증됐지만 저평가되고 있다.

우리는 색이 기분, 인식, 행동에 영향을 끼친다는 사실을 본능적으로 알고 있다. 설령 색에 관해 별다른 지식이 없다고 해도 누가 아이의 방을 온통 빨간색으로 칠하겠는가? 파란색 바다나 초록색 산을 바라보기만 해도 마음이 진정된다는 사실을 누가 모르겠는가? 햇빛을 받

---

16) FNAC: 책, 음반, 공연티켓 따위의 문화상품과 전자제품 등을 파는 대형 브랜드로 184개 매장을 보유하고 있다.

아 빛나는 오색 찬란한 꽃들을 볼 때 행복을 느끼지 않는 사람이 어디 있겠는가?

| 결론 |

# 최고의 색 전문가는 본능이다

색은 우리 삶에 꼭 필요한 것이다. 하지만 옷에든 실내장식에든 지금처럼 사람들이 색에 무관심한 적도 없었다. 콘크리트 빌딩 숲에서 점점 잿빛으로 변해가는 풍경이 우리에게 얼마나 영향을 끼쳤기에 색을 인식하는 능력마저 약해졌을까? 이 질문에 답하기는 어렵다. 하지만 아이들이 잿빛 담벼락에 선명한 색으로 낙서하는 것은 본능적으로 무채색 환경에서 벗어나려는 욕구가 있기 때문이다. 아름다운 색으로 칠해진 건물 벽에 낙서하는 아이들은 드물다.

우리는 일생에 평균 25년을 자기 방에서 보낸다. 그런데도 그토록 중요한 인테리어 색상에 주의를 기울이지는 않는다. 예술적 감각이나 색 본능에 충실한 소수를 제외하고 건물 내부와 외부의 색을 선택하는 장식가도 건축가도 찾아보기 어렵다. 확신하건대, 이런 상황은 달라질 것이다. 이 책이 색의 영향력을 인식하고, 근무 환경이나 장식뿐

아니라 옷의 색상도 합당하게 선택하는 데 도움이 되기를 바란다.

색을 사용하고 또 사용하라. 수천 가지 색조, 색감, 채도에서 자기 색을 찾기 어렵다고 해도 이 세상 최고의 색채 전문가가 자기 머릿속에 들어 있음을 잊지 마라. 그의 이름은 본능이다. 자신의 취향을 믿고 과감하게 선택하라. 그 색이 여러분을 도울 것이다.

그렇다, 누군가 말했듯이 "잿빛이 조금만 더 장밋빛이었어도 세상은 비관적인 생각으로 훨씬 덜 채워졌을 것이다."

장-가브리엘 코스

jg@jg-causse.com

# 색의 상징체계<sup>*</sup>

**검은색**

서양 : 죽음, 비탄, 잠, 절망, 슬픔, 사치, 우아함, 성금요일

동양 : 기품, 위법, 신비, 엉큼함, 사기, 은밀함, 악인

**회색**

세계 : 슬픔, 근대화, 두려움, 단조로움, 절제

**흰색**

세계 : 순수, 평화

서양 : 침묵, 결혼, 탄생, 기쁨, 광채, 희망, 영원, 부활

동양과 아프리카 일부 : 죽음, 재난, 슬픔

마그레브 : 기쁨, 축제

중국 : 부재, 기다림

---

<sup>*</sup> 출처: 괴테, 칸딘스키, 파스투로, 그로스만, 비젠블리트, 엘웰 신학사전, 몬트리올 이공과대학, 풍수론, 아유르베다 개론 등

**분홍색**

세계 : 젊음, 여성성

서양 : 사랑, 다정함, 부드러움, 어린 시절, 순진함, 확실성, 애정, 섬
　　　세함, 유연함, 여성성, 무사태평, 온순함

인도 : 영성(靈性)

동양 : 다정함, 외설성

**빨간색**

세계 : 에너지, 힘, 지배력, 금지, 공산주의, 행복

서양 : 위력, 열기, 힘, 전쟁, 열정, 소음, 활동, 동요, 부, 격정, 승리,
　　　화염, 금지, 위험, 성신강림축일

근동 지방 : 죽음, 악의, 사막

인도 : 창의성

극동 지방 : 행운, 축제, 행복, 결혼, 건강, 명성, 죽음, 응급, 위험, 폭력

**노란색**

세계 : 지성, 지식, 빛

서양 : 빛을 발하는, 지혜, 진실, 빛나는, 광기, 주의 산만, 신경과민,
　　　의지, 학식, 명확성, 힘, 열, 유사, 도약, 비겁함, 부패, 간통

동양 : 권위, 권력, 성공, 부(금), 풍작(가을), 외설성

중국 : 황제, 탄생, 건강, 형태, 사회성, 교환, 의사소통, 인식, 명예,
　　　정신성, 지혜, 인내, 관용

이집트 : 기쁨, 번영, 장례

일본 : 은혜, 고결

**파란색**

세계 : 추위, 평온, 슬픔

서양 : 수동적인, 내향적인, 고요함, 믿음, 성처녀 마리아, 천상의, 향수, 평화, 탈취, 그림자, 어둠, 약함, 격리, 매력

동양 : 순수, 신선함, 우울

이집트 : 파라오 시대에는 저승에서의 행운

일본 : 악의, 지침, 연극, 초자연적인

중국 : 지혜, 어린 소녀, 불멸

체로키 인디언 : 패배

**초록색**

세계 : 생명, 풍요, 자연, 에너지, 평온

서양 : 휴식, 식물, 물질, 풍요, 충족, 지루함, 희망, 부르주아지, 우울, 절제, 주현절, 자연보호, 허용(신호등)

트리니다드 공화국 : 긍정적·부정적 운명, 같은 색 카펫에서의 행운, 배, 극장·영화관에서의 불운

이탈리아 : 액운을 가져오는 물건

미국 : 돈, 행운

이슬람 세계 : 이슬람

인도 : 순수, 조화

일본 : 미래, 젊음, 에너지, 영원한 생명

중국 : 간통한 남편(초록색 모자)

줄루 : 여성의 처녀성(짙은 초록색)

## 오렌지색

세계 : 에너지, 삶의 기쁨

서양 : 태양의, 따뜻한, 활동적인, 자만, 사치, 화려한, 자존심, 오만,
　　　불확실성, 젊은이, 노여움, 경박한

우크라이나, 네덜란드 : 국가 색

아일랜드 : 얼스터 개신교도와 관련

동양 : 유행에 매우 민감한, 자존심, "겉치레"

인도 : 낙천주의, 호전적인 감정, 성적 충동, 열정, 정복욕

중국 : 변화, 변혁 활동

일본 : 사랑

## 보라색

세계 : 신비, 영성

서양 : 무의식, 비밀, 두려움, 신앙심, 미신, 어둠, 죽음, 기품, 질투,
　　　우울, 슬픔, 겸손, 대림절

동양 : 악마적인, 타락한

베네수엘라, 터키 : 장례

나바호족 : 행복

일본 : 죄나 두려움(결혼식에 금지된 색)

**밤색**

세계 : 땅, 보호, 둥지, 집, 조심성, 물질, 통나무, 테라코타, 물질성,
      솔직함, 본성, 어머니, 환영, 재생, 겸허, 정당한 가치, 안락

중국 : 과거

에티오피아 : 장례

색의 놀라운 힘

1판 1쇄 발행일 2016년 5월 30일
지은이 | 장 가브리엘 코스
옮긴이 | 김희경
펴낸이 | 임왕준
편집인 | 김문영
펴낸곳 | 이숲
등록 | 2008년 3월 28일 제301-2008-086호
주소 | 서울시 중구 장충단로 8가길 2-1
전화 | 2235-5580
팩스 | 6442-5581
홈페이지 | www.esoope.com
페이스북 | www.facebook.com/EsoopPublshing
Email | esoope@naver.com
ISBN | 979-11-86921-14-2 03600